表演創作
與演員素養

朱宏章——著

【序言】從教室到舞台

我於1990年起開始參與台灣的劇場活動，那個時間正接續著八〇年代小劇場運動的風起雲湧。在當時除了學生身分之外，我還曾先後參與人子劇團、優劇場的演員訓練，接觸了葛羅托斯基的貧窮劇場論述；之後在碩士班時期，有機會更深入認識史坦尼斯拉夫斯基體系的學說與其演劇技巧，到博士班期間則潛心探討史氏體系的教學方法。從各個表演課堂、工作坊訓練中獲得養分，再運用到舞台上創作實踐，從教室到舞台，是我個人邁向成熟與專業的過程。

自覺幸運，能夠長時間持續從事自己喜愛的劇場表演工作。回想起來，我首次站上舞台正式演出距今已有三十年的時間，這麼長的時間下來，始終要求自己必須在表演專業上保持精進。除了研讀博士學位期間曾中斷近兩年的演出工作之外，其餘的時間在自我期許下，每年皆參與了舞台或影視的表演創作，至今已經累積大大小小的表演作品七十餘部。另外還延伸了自己在劇場的創作觸角，嘗試導演創作，時至今日已有二十多齣舞台導演作品。

除了一方面持續劇場的創作之外，自身從事戲劇教學工作也有二十餘年。從早期曾經與國、高中生的教學互動開始，中間歷經和許多不同學系的大學生探討創作，近十多年則聚焦輔助主修表演的大學生、研究生提升專業能力。正所謂教學相長，身為表演教師除了給予學生叮囑與筆記之外，也從學生的進步與回饋中，再次被提醒身為演員的必要初衷。尤其近年來多次與昔日的學生同台演出，這是身為表演教師莫大的驕傲與財富。

累積多年教學與創作的實務經驗，我在從事表演工作三十年之際，通過編寫《表演創作與演員素養》的彙整，希望分享個人專業心得給表演的學習者、青年教學者參考。從近年的表演作品當中提出四部為代表，成為本著作第壹部分的主要內容，這其中含括了國際合作、翻譯文本、華文原創、經典改編等不同面向的演出實務經驗。這四部表演作品分別為：《台北筆記》、《Q&A二部曲》、《恨嫁家族》及《安平小鎮》。

以上作品依照創作理念、學理基礎、內容形式、方法技巧、紀事分享等段落書寫，來闡明表演創作時的應用技法。並在前述各段落小節當中，增補說明各項創作技法運用時所相關對應、相互支援的演員素養訓練。台灣教育部在定義「素養」的概念時，強調學習者能活用所學之知識、技能、態度與價值，同時也能反思自己的學習歷程。如此的定義同樣適用於演員的素養要求。

各段落內容中所論及的演員素養訓練，同時也是我在常年授課時的十六項重要教學目標。期望經由舞台的表演創作、課堂

的素養訓練，彼此雙向支持並補充完善，能夠更全面地闡述演員的各項素養與能力。為了進一步強化本書在表演教學上的應用價值，除了四部表演作品的創作歷程與相關素養訓練之外，於著作中增列第貳部分：兩岸表演教學概況。以我曾在兩岸戲劇院校的學習經驗、教學經驗與觀察所得，試圖整理出兩岸在表演教學實施上的異同，並延伸探討史坦尼斯拉夫斯基與葛羅托斯基，這兩位劇場大師所給予演員們的建言。希望這些整理可以成為兩岸表演教學者參酌的基礎。

在此，感謝陳天愛小姐以觀眾的角度，針對四部作品排演歷程問答的段落，費心設計提問並協助整理訪談概要。感謝張如君小姐在全書初稿完成後，所回饋的調整修改意見。感謝尹懷君小姐於編輯時的協助。書寫工作在完成之際，尤其感恩並緬懷張仁里老師的教導與風範，是恩師的示範及影響，讓我知道如何成為演員與教師。

表演創作確實同時關乎演員的天賦條件與後天努力。既然天賦條件不是由人所能掌握的，那麼，就一起在後天的學習上多付出努力吧。由衷希望本書所分享的內容能夠提供助力及省思，同熱愛表演的人們彼此共勉。

目次

第貳部分　兩岸表演教學概況

第壹部分

表演創作歷程與
演員素養訓練

作品壹	參演紀錄	2017/02/15-16橫濱美術館　橫濱國際表演藝術會議展演
		2017/09/15-17台北水源劇場　台北藝術節
《台北筆記》	團　　隊	平田織佐×盜火劇團
	導演編劇	平田織佐
	劇本改編	劉天涯
	舞台設計	杉山至
	燈光設計	鄧振威
	服裝設計	林詩昌
	演　　員	朱宏章、王　珺、謝盈萱、翁書強、陳家逵、陳柏廷、林子恆、鄭尹真、田中千繪、周羿汎／趙欣怡、陳忻、徐麗雯、辜泳妍、梁皓嵐、楊宣哲、陳以恩、楊迦恩、姜賀璇、方姿懿、邱書峰

一、創作理念：信念價值的變與不變

　　平田織佐（Hirada Oriza，1962- ）創作《東京筆記》的靈感來自小津安二郎（Ozu Yasujiro，1903-1963）的電影《東京物語》[1]，《東京筆記》被視為平田織佐「寧靜戲劇」的主要代表作品之一。所謂「寧靜戲劇」欲表現的即是非造作的、不刻意製造戲劇衝突的舞台作品，在這其中應當具備高度的生活感。日本戲劇學者河竹登志夫（1924-2013）在其著作中表示：「日本戲劇所追求的是每一場戲的『耐看和耐聽』的精彩場面，盡可能滿

[1]　《東京物語》於1953年上映，為小津安二郎電影代表作之一。全片沒有戲劇性的情節變化與激烈的矛盾衝突，而是通過活生生的人物形象、性格化的動作和語言，以高度風格化的藝術處理，使得世俗生活散發出藝術魅力。

足觀眾的視、聽覺上的享受，不是用倫理道理，而是用情感來激發觀眾的心靈。」[2]平田織佐卻反其道而行，並不追求耐看、耐聽的視聽享受，因此其編導作品在日本戲劇界顯得風格獨特。

在平田織佐的看法中，認為人的現實生活並非一直都是連串的衝突，不會總是發生連續性的戲劇化事件，更多的是叨叨絮絮、言不及義、沉默不語、靜思嘆息等平淡片段的組合。確實，觀察人們的生活中大多的時間是被安靜、無聊、平淡所占據，平田織佐曾經表示過，如此平凡卻巨大的存在感，就足以展現出戲劇性了。因此他的戲劇風格相較於其他日本劇場導演的作品，顯得格外寧靜且獨特。就以《東京筆記》為例，或許除了取材自小津安二郎電影的角色原型之外，小津導演的影像敘事風格，似乎也影響著平田織佐表現生活的方式。

《台北筆記》則是平田織佐在其舊作《東京筆記》的基礎上，與盜火劇團合作改編的劇場作品。雖然經過人物改編及情境空間轉換，但創作主旨與精神理念仍是相同的。即探討在遠方戰爭的影響下、在家庭結構的崩解下、在人我關係的對立下，每個人如何面對現實世界的改變與衝擊。

我所擔任的角色為美術館研究員朱長浩。年輕時的朱長浩，曾經是位喜好藝術的熱血青年，他不屑各式各樣的社會主流價值，並反對人類在集體行為下所產生的愚昧，反戰就是他最具代

[2]　《戲劇舞台上的日本美學觀》106頁。

表性的反擊標記，他曾經以實際的行動加入過反戰組織，並期望藉此改造世界。現今的他已經步入中年，來到人生的下半場階段，他開始調整自我、選擇順應社會的主流期待，因此進入美術館任職。雖然他看待世界的眼光、與社會互動的態度有所改變，但他個人信念價值中對於正義的堅持、對於人類性格中善惡界限的質疑，仍然不曾改變。

年輕時熱血衝撞但中年後選擇妥協，與其說這是一種無奈的投降，倒不如說是更深入人情世故之後的因應之道。這樣的因應之道不光在朱長浩的個人身上發生，這同時也是多數人在步向成熟與社會化之餘，面臨人生下一階段所會做出的共同選擇。因為更深入理解社會運作與自我性格之後，處世的法則與價值觀勢必有所改變；但不會改變的是如同信仰一般的信念，熱情之火仍未熄滅，只是由濃烈轉為溫和，個人與社會的關係因而逐漸和諧許多。因此我設定朱長浩此一角色的創作理念，必須建立在這樣的生活體悟上。

從朱長浩一角的分析中，可以窺見其堅持信念的原始性格。然而能夠「堅持信念」，正是建立在對事物的全然理解上，唯有通過深入思辨，方能夠真正地達到信念的堅持。一旦缺乏了深刻省思的堅持，往往只是流於盲目與固執。甚至可能是因為對事物的誤解或幻想，而導致無謂的耗費時日。演員對於表演工作的堅持，同樣得經過深入思辨、深刻省思。後續將據此衍生談論演員重要的核心素養訓練，關於「為何表演」的觀念建立。

素養訓練1：為何表演

我從事表演教學及演出創作工作多年，長時間以來除了持續增進自身的演技專業之外，近幾年特別對於表演教學累積了新的體悟。我總是會在新學期的第一堂課，問學生以下幾個問題：

「你為什麼想從事表演？」

「目前的你如何對演員的工作下定義？」

「你認為什麼是好的表演？」

「怎麼看自己身為演員的優缺點？」

「接下來你會如何調整這些優缺點？」

學生們如何回應這些問題，也就意謂他們正朝著什麼方向前進，未來將可能成為什麼樣的演員。

在引領學生們思考這些提問的同時，自己也會每年重新自我檢視關於：「為何表演？」其實這是演員一輩子都要不斷自問的題目，思索這個問題的答案，對於初探表演的學習者尤其重要，對資深演員同樣如此。這就如同經常在森林遭遇迷霧的旅行者，需要指南針指引繼續前進的方向。

勿對演員的工作有過於浪漫的想像

常發現許多人因為觀看了精彩的劇場、電影演出，直接受到演員的吸引，因此對表演工作產生過於浪漫的想像。確實，演員

在舞台上、在鏡頭前提供幻覺，狀似光鮮亮麗儼然是眾人目光的焦點，因而令人產生了演員是被看見、被關注、被肯定的印象。顯然許多人認為「被看見」跟「被肯定」是緊密扣連的，他們是為了這樣的渴求才選擇表演這條路，渴望通過成為演員來獲得掌聲跟肯定。然而演員所追求的就只是他人的肯定嗎？能得到別人肯定的途徑不少，那為什麼非得是表演呢？若真要選擇表演做為未來的事業，為了避免枉費時日，在成為演員之前應該慎重地探問自己：「為何表演？」

　　試舉其他例子，每一個人都可以學習彈奏樂器來陶冶性情，但是不一定非要成為職業演奏家不可；每一個人都可以去學習做菜，同樣不是人人都有需要成為專業廚師。我們是可以透過學習表演來更認識自我、更知道如何與他人進行交流，因此每個人都適合上一些基礎的表演課程。學習表演是可以幫助我們更了解自己與他人，然而一旦立志要把演員當成是終身職業時，這一切「理解人」的標準必定得要更加倍提高，學表演就不能只停留在操作劇場遊戲的探索樂趣而已。

　　想要獲得他人的肯定是很自然的需求，這是在步向成熟過程中的必經階段。演員在試圖取得他人的肯定之餘，終究要在藝術的道路上學會自我肯定。如果一個演員僅僅在意是否被他人所肯定，其藝術成就則會被限制在較狹隘、單一的層次，難以真正提升。更甚者，只為了獲得別人的肯定，演員犧牲自己的價值判斷、不顧心境及生活上的安穩，那就更加不智了。這裡所指的安

穩並非單單指報酬收入而已,更是指演員這項職業所該保有的身心健全狀態。

取得角色的機遇無法強求

有些人之所以想要步上表演的道路,表面上設定的目標是為了挑戰自己,但實際上很有可能是不願意真正面對自我,下意識利用挑戰各式各樣艱難的角色來逃避自己。至於演員該如何面對自我的題目,會在後續「素養訓練9:再次審視自我」中更深入討論。若從鍛鍊進步的角度來看,演員多半期待通過處理不同的劇本風格、角色類型來磨練專業本領。所以挑戰各式角色的這項目標,做為學習過程中的功課,是合理的,也是必不可少的課程安排。尤其在學院當中的演員訓練,本來就會在不同的學習階段,安排不同的作業讓學生盡可能接觸多樣的角色類型。但是這樣的期待與機會,恐怕在演員職場工作中是無法經常發生的。

演員在職場上的機會往往是被動的,演員是被挑選的一群人,取得的角色通常都不是自己所能決定的。然而劇組或導演是如何挑選演員的呢?通常在形象、年紀、特質等因素的考量過後,特別會評量該演員過往的成績表現來做出決定。常理之下所有劇組、導演都會尋找一位各種條件均適合的演員來演出,不會有劇組刻意找不適合的人選來進行挑戰或教育。

畢竟職業領域並非教學場合,劇組選擇演員就是一項投入成本的商業行為,一定要盡量避免失誤。由於人人都受限於形象、

年紀、質地等條件，任何演員所能扮演的角色範疇，也就有了一定的限制。客觀而言，演員取得角色的機遇無法強求，唯有提高自己演技的專業能力，方可拓展演出機會和角色多樣的空間。演員如果以挑戰各式各樣艱難的角色為職業目標，恐怕是不切實際的想法。

角色必定具有演員自身的因子

有些演員十分懼怕別人評論自己「演什麼角色都一個樣」、「本色演出」、或「我看到的就是他本人啊」之類的評論，彷彿這樣的評價就如同是不懂表演、不會表演的印記。因此不少演員在創作過程中，努力把焦點放在找到本人跟角色的不同之處，藉此來彰顯自己在角色所下過的功夫。然而相反的，演員需要先找到自己和角色的共鳴，才容易產生同理心跟真實的感受。就算一位女演員她扮演過許多次母親的角色，難道她創造的每個媽媽都會是一樣的嗎？即便是同一個劇本中的母親，跟不同的導演、演員合作，所呈現出的細節應當會有所不同。就演員的角度而言，找出同類型角色表演上的差異，才是更有難度的創作。

史坦尼斯拉夫斯基（Konstantin Stanislavski，1863-1938）曾經這樣比喻，演員所創造扮演的角色，如同就是演員跟劇作家所生的小孩。這個孩子、這個作品勢必會有演員的基因，也同時會有劇作家的基因。這說明角色無論如何必定具有演員身上的因子，但是絕不會等同於演員，任何孩子怎麼會跟父母一模一樣

呢？因此演員實在無須特意費心去找出自己和角色的差異。但是如果演員不是以培育孩子的心思來進行創作，不花精力去投入角色，而只是純粹地重製、影印，那當然無法區別出前後不同角色的差別。演員得要明白自身創作工具的侷限，但同時也要自信於身而為人的諸多可能性，如此的創作觀念才算全面。

表演工作的性質

事實上表演從來都不是一項安穩的工作，演員大部分的工作內容是在處理冒險、試煉與抉擇。多數的角色在其戲劇情境中都面對著重大的挑戰，因此演員得常常經歷身心不穩定、極端的狀態。假設今日你接到一個角色，要求你得表現出「復仇、瘋狂」，然後你奮力地排練演得很棒、很說服人，巡迴演出時也獲得了觀眾的肯定……但是掌聲過後演出終將落幕，你獨自一人回到家，那些因創作而被牽動出來的瘋狂情緒、撕裂的情感終究需要收拾處理，否則勢必影響個人生活。導演、劇作家、其他劇組的工作人員，並不太需要經歷如同演員一般的身心修復。唯有演員在演出結束後，必須單獨面對自我重整的儀式，使個人的身心狀態維持和諧、穩定，並為下一次的創作做好準備，這是演員重要的專業能力之一。

演員還有一個必須面對的不安穩狀態，經常來自於與自己的奮戰。很多人原本以為已經非常了解自己了，但是在開始學習表演、開始從事演員工作之後才發現並非全然如此。每一位表演

的學習者幾乎都有過這樣的經驗或發現：原來在別人眼中看到的「我」跟自己所認識的、期待的「我」有所不同……原來別人所見、所認為那些屬於我身上的優點，我卻深惡痛絕……反之亦然。因此演員經常得要鼓起勇氣去處理接受，那些自己所不想面對的、或不曾認識的「我」。

表演課程做為認識自我、探索他人的講堂，要完成的訓練功課確實不少。但是實際劇場工作的內容不光如此，劇場必須同步達到「娛樂」及「教化」的作用，為達此目的，演員必須奉獻出自身的身體感官及精神靈魂，把人物的矛盾通過藝術的形式呈現出來，進而帶領那些來觀看作品的人去思考、理解關於人生的各種困境。因此經由劇場、經由表演，是可以協助觀眾進行反思與提升，確實可令人在離開劇場後更有能量去面對生活。演員就像是探險家、引路者，在創作過程中獻出自己的笑聲、眼淚、汗水，奉獻自我來為他人領路。表演終究應該是一項利己利人的獻身工作。

二、學理基礎：關於平田織佐的劇場美學

眾所周知，戲劇舞台上的種種展現，即是反應出創作者對於現實世界的真實感知。進一步討論，創作者所感受到的現實世界

中的真實，得經過何種轉化才能夠成為觀眾感同身受的真實呢？

　　人們究竟是如何判斷何謂「真實」與否？人們所感受到的「真實」其依據是因何而來？平田織佐在其著作《演劇入門》寫下：「因為讓人感到真實的事物因人而異，所以我相信自然會有人主張討論這種事情毫無意義。其實一點也不錯，我覺得真實的事情，對別人來說常常並非如此。我創作的戲劇，在受到『描寫得很真實』或是『恰似日常生活般』的評價（雖然我並非全然認同這樣的意見）時，另一方面，我也知道有人抱持『看似強調真實性，但意圖太過明顯而感覺不自然』，或者『人不會那樣說話』等評價⋯⋯只是不著邊際地主張『真實』感受因人而異，那太容易了。即使如此，更接近普遍認知的『真實』應該存在才是⋯⋯再怎麼真實的台詞，也會因為演員不適任而枉然，這就是演劇。相反的，不真實的台詞也能藉由演員強韌的身體，在舞台上儼然成立。」[3]

　　從平田導演以上的論述中，可以歸結出兩個重點：一、戲劇編導者的作品應力求接近普遍認知的真實。二、演員的表演執行足以影響舞台表現真實的品質。在《台北筆記》的演出中，經常看到許多不同的人物同時進行此起彼落的對話，創造出生活切片般的如實呈現。在排練過程中，平田導演嚴格地要求演員該於何時停頓、停頓時間的長短、沉默時的表情與肢體、接話的時機等等細節，猶如交響樂團的總指揮。在他的劇本中同時有著明確的

[3]　《演劇入門》42頁。

指示和標註符號，一如樂譜的詳盡。舞台上這一切狀似隨機自然的真實生活樣態的背後，事實上有著嚴謹邏輯的規範，並加上反覆地操作演練方能完成。

平田織佐鮮少利用集中佳構的戲劇衝突，作品中的一切看似毫不相關，自然鬆散，但慢慢推演進入核心之後，才會發現一切不著痕跡的細節都是緊密相關的。他大膽地在作品前期只給觀眾留下某些畫面和印象，到後端才加以收攏串聯在一起。這樣的劇場美學並不多見，觀眾得在看戲過程中隨之沉澱並冷靜觀察，到最後才有機會覺察到整齣戲的後座力。正所謂文如其人，作品即傳達出導演自己的世界觀。平田導演使用理性、敏銳、細膩的手法來觀察生活，在劇場裡選擇用同樣的思維進行編排創作，並期望觀眾也通過理性客觀的觀看方式，抵達個人真實生命經驗的反饋。

平田織佐所表述的劇場美學觀念，以及他如何處理現實生活的導演手法，之所以都具有強烈獨特的個人風格，正源自於他觀察生活的視角與方式。這說明任何創作者都必須具備開創性的藝術眼光，方能夠建構出與眾不同的作品。正如中國大陸戲劇學者余秋雨（1946-）在其著作中所表示的：「藝術意蘊的開掘，有著其他科學所無法替代的獨特路線。藝術家，有著非同常人的眼光。」[4]因此，同樣身為藝術家的演員們，也必須通過非同常人的眼光來觀察生活，才足以在個人創造的角色人物中，傳達出深

[4]　《藝術創造工程》75頁。

刻動人的生活體悟。「觀察生活」的這項素養訓練，相較於其他藝術工作者而言，演員得要更加重視培養，因為這是身為演員不可或缺的職業習慣與專業能力。

素養訓練2：觀察生活

演員觀察生活的必要性

身為演員在學習過程中，必須得經歷更加認識挖掘自我的階段，但是不能夠把關注的焦點一直侷限在自己身上，同時也要將觀察的重點擺放在關照他人。身為演員，我們無法自行決定未來要演什麼樣的角色，角色通常都是由劇組的導演或製作人所賦予的。因此演員必須要做好各種準備，盡可能地理解各式各樣的人物，得保有成為他者、化身多種角色的可能性。

演員若接到一個角色，卻無法理解該角色的人生觀、價值觀，對其遭遇始終感到陌生無法感同身受，這樣的狀況是很令人不安的。如果這樣的情況在排練過後還一直無法解決，演員就會變得退縮、焦慮，甚至到了上台演出的那一刻還覺得：「我一定是做錯了！」「我不認識他是誰！」「我正在欺騙自己和觀眾……」「我真是個糟糕的演員……」這肯定是每一位演員都不想遭遇的惡夢，不但沒能累積正向的演出經驗，甚至因此恐懼上台而中斷表演工作。為了避免這樣的結果產生，「觀察生活」對演員來說就是有備無患的良方，平日就得蒐集各式各樣的人物素

材，致力擴大個人創作角色的資料庫。

為表演創作蒐集素材

　　戲劇表現生活，演員如果希望自己的演出，能對生活提出獨到的視野和見解，演員就必須對人、對生活具備極為深刻的觀察。以廚師為例，自然會希望拓展冰箱的容量，可以藉此增加食物材料的豐富性，以利做菜時有任何需要，能馬上取得各式各樣的材料，好靈活運用來進行烹調。若將演員比為廚師，演技是烹調方法，觀察生活就是在建立材料庫的容量。我們自然希望自己的材料庫越擴大越好，但無論如何仍會有一定的限制，那麼在有限的空間裡，我們就要慎選儲存的材料。冰箱裡面的食物不能放太久、太多，必須適時地汰舊換新保持新鮮，演員的創作材料庫同樣如此，不同的階段將會有不同的生活體會，得根據對生活的深入觀察、隨著年齡漸長的體悟而更新。

　　史坦尼斯拉夫斯基曾以調色盤做為比喻，鼓勵蒐集不同的顏色，色彩越多就越能夠千變萬化，來強調演員應當備有豐富多樣的材料資訊。即便所蒐集的顏色有限，只要能累積到一定的數量，並在作畫時能夠懂得合宜調配，還是可以創造出豐富的色彩圖樣。演員是可以利用對某個高中同學的印象，跟自身大學時期的某項經歷結合，消化至角色的詮釋上，來進行所謂表演創作的剪裁調配。但是如果欠缺了重要的原色，就會導致很多顏色很難調配出來；同樣的，演員若沒能在生活觀察中取得人物的核心形

象，將導致有些角色無法生動演繹。如同想學好任何一種語言，就必須先多背單字，單字詞彙的數量不夠肯定無法順利作文；如果演員對他人的理解不夠，你就只能表述自己而已，無法跳脫自身去表現他者。演員終究要為表現形形色色的人物做好準備，觀察生活即是演員的專業所需。

俗話說：「巧婦難為無米之炊。」缺乏材料就無法順利進行創作，因此觀察生活對演員來說十分重要。唯有積極觀察生活、熱情地累積對各種人的理解，才可確保日後能成功演繹多樣的角色。當演員對生活中所接觸到的各種人，都能保持強烈的好奇心，就會習慣性刨根究底地發問：這個人這樣做的目的是什麼？什麼原因導致他這麼做？這透露出他什麼樣的價值觀？如果我是他，那我會如何反應？演員養成觀察生活的習慣，並持之以恆地發問反思，自然對於人的理解剖析就會更加深入。觀察生活對於演員而言，就是每天必須進行的基本功，如同芭蕾舞者每天都要演練動作、鋼琴演奏家每天都得勤練指法一樣。

將觀察融入生活並成為本能

觀察生活，其實就如同替自己安裝一部監視器一樣，生活中的事情持續發生，監視器同步錄影。你正處於爭吵，也同時在覺察過程的起承轉合；你正在談情說愛，也同步在覺察彼此如何行動；你正在討價還價，也同時在覺察成功的機率還有多少——未來表演創作時有任何的需要，就去調動觀察紀錄資料庫來參照。

演員得讓觀察生活成為一種習慣，甚至是本能。

　　養成這樣的習慣本能，一定會令演員經歷一段不舒服的尷尬期。「我分明在跟家人談論一件很傷心的事，但是我剛剛竟然分心跳出來觀察，甚至還覺得自己剛才的那個沉默停頓，如果發生在舞台上會好有說服力喔！」、「我分明應該很陶醉地親吻情人，可是我剛才竟然意識到我的餘光在檢視對方，擔憂對方是否跟我一樣投入……我會不會擋住太多對方的視線……」在此提醒演員們，不要被自己「不夠投入」的發現所影響，仍要繼續堅持同步觀察、同步意識的習慣，慢慢地就不會再感到那麼尷尬了，久而久之就可以達到既投入其中又意識全局。

　　我們應該都有過這樣的經驗，事情分明已發生過了，但是事件的重點卻不復記憶。「上星期跟爸爸媽媽吵架了，已經不記得什麼原因了，我只記得我那天好生氣！好傷心……」這種情況就是未能有意識地觀察生活、沒有安裝好監視器，導致遺漏了行動的重點與記憶。這種情況，是身為演員所不樂見的。當演員開始建立觀察生活的習慣後，還可能會經歷這樣的階段：分明開始學習覺察了，但是為什麼沒有深刻的發現？為何始終無法轉化為有效的角色功課？這的確會讓初學者氣餒，但是只要開始進行觀察生活，那就表示日後將有解決問題的機會。需要的是保持耐心持續地操作，直到這項習慣成為你的職業本能。

自信且謙虛的開放態度

在排練場上，演員會經常遇到許多不同背景的合作夥伴，大家一定會在創作過程中分享彼此之於生活、之於角色的理解。在林林總總的看法與答案中，千萬別因為聽到導演或合作演員不一樣的見解，就覺得自己的看法是錯誤的；只要是自己做足功課並用心體會，就必須對自己的見解保持信心。畢竟理解人、理解生活沒有標準答案、沒有對錯之分。當然，藝術有層次高低之分，見解和體悟同樣如此，我們應該珍惜並享受在創作過程中，別人所分享的不同見解，也得明白任何人的看法都不會是唯一的創作解答。演員應永遠保持開放，排練就是一個交換與分享的過程，保有自信且謙虛的開放態度，我們將因創作而更為豐富。

人的情感體會，是有其共相及殊相的異同之處。每個人的原始個性、成長過程、學習經驗皆不盡相同，所以每個人所描繪的世界、理解人的定義肯定不一致；但即便有這些不同，人類還是可以跨越種族膚色、歷史文化、時空背景的差異而互相理解。就像亞洲人不必到過南美洲，仍然可以理解南美洲電影裡所描寫的溫情；當代人無法親臨歷史的現場，仍可體會世界大戰帶來的殘酷。

戲劇藝術的精彩之處，正在於可以欣賞到同樣的故事議題，有不同版本的詮釋見解，這將能幫助我們對人、對生活有更全面的認識。演員的終極目標是成就角色，為達此目標演員不得不調整改變自我，這對演員來說看似犧牲，但只要保持開放的創作心

態，最終演員是會被角色所成就、所豐滿。角色將會帶領演員去認識、開發那些個人生活中未能觸及、未知的領域。身為演員必須要敏感、謙虛，同時自信，在理想的創作經驗下，表演工作不會只是一項耗損，而應當是收穫豐富的過程。

三、內容形式：從《東京筆記》到《台北筆記》

近幾年來，台北藝術節的主辦單位曾經數次媒合國外導演與在地劇團合作，我曾於2012年參演的《金龍》，即是德籍導演與台南人劇團的合作作品。2017年再次循著同樣的合作模式，安排日本導演平田織佐與盜火劇團共同製作《台北筆記》。這次台日雙方在戲劇上的聯合創作，不僅是劇團間的創意交流，也透過劇本改編將台日雙方的文化差異編寫進情節當中，期待能深化交流層次並展現出作品的獨特性。平田導演個人本著手計畫將《東京筆記》改編為數個版本，將陸續與亞洲不同的地區城市合作。其原始的規劃，預計於2020年東京奧運時能匯集各版本的部分演員集結演出，無奈受到新冠肺炎疫情影響，《台北筆記》則成為該項未完成系列演出的序幕之作。

於1994年演出的《東京筆記》，其劇本情境設定成數年後的未來，其時空來到2004年的東京，當時歐洲正在發生戰役。在

2017年演出的《台北筆記》中，情境則設定為2024年的台北，同樣是歐洲正發生戰爭的近未來。因為歐洲戰火之故，許多名畫選擇安置到亞洲的美術館避難，其中包含了的荷蘭畫家維梅爾（Johannes Vermeer，1632-1675）的珍貴畫作，劇中的唯一場景為美術館的一隅，場館正在進行維梅爾畫作特展。《台北筆記》在人物關係、場景、事件上的設定，基本結構和《東京筆記》一致。除了時間空間的異動及人物姓名的在地化之外，平田導演試圖在舞台呈現的細節處理上，融合他所觀察到的台灣在地特色。

從我參與排練時的實地觀察所得，導演處理《台北筆記》時傳達出的所謂在地特色，可以舉以下例子來說明：一、尊重演員們的創作個性並利用即興發展，試圖讓演員的個人特質與角色的原始設定相互融合。二、強化劇中家族爭執時的互動喧鬧幅度，讓台灣人對比於日本人顯得較奔放、不壓抑的性格突顯出來。三、在水源劇場演出的版本中，舞台上懸吊一個主要的視覺藝術裝置，是大量使用台灣便利商店中經常見到的藍色提網所組裝而成，利用鮮明的視覺印象標記城市的氣味。

《台北筆記》通過維梅爾的畫作為例，說明當時的寫實主義畫家受益於暗箱（camera obscura）等光學裝置的輔助，發展出有別以往的觀看方式，繪畫才能夠呈現出諸多驚人的細節。我所扮演的美術館研究員朱長浩，他有段這樣的台詞：「十七世紀，算是現代的開始吧，那時候比如說伽利略的望遠鏡啊、顯微鏡啊……像這樣利用各種鏡頭，把過去人們所看不見的東西都變成

看得見了，像是再微小的東西啊、宇宙的東西啊……嗯，所謂的現代呢，就是從這裡開始的。通過鏡頭去看東西，可以很全面客觀地觀察。當然，這跟上帝的視角是不一樣的東西，是有那麼些不同。」[5]這段台詞提及關於現代進程的開端、觀察視角的改變等內容，曾被評論者視為是平田織佐自身對於當代戲劇的看法、他所力行的劇場宣言。該段台詞似乎也透露出平田導演正是以私人獨特的觀察視角，來捕捉台灣景物和人群的在地特色。

補充說明，在上述該段台詞的口語潤飾及演出時的走位安排上，導演給予我相當大的詮釋空間，甚至允許我即興發展部分的台詞與動作，這說明平田導演相當尊重並充分運用演員的創作質地，這也是從《東京筆記》到《台北筆記》的在地化例舉之一。為了幫助導演在內容形式上完成在地化的過程，演員就必須成為配合探索發展的助力。因此演員是否已具備「即興創作能力」的素養訓練，就顯得至關重要。演員的這項素養，將可運用在任何形式與風格的演出排練中，因為人們現實生活中所遭遇的一切，可以說就是由一連串的即興行為所組合而成。接下來將進一步說明即興創作在排練場中，將可能引發的各項效用。

[5]　《台北筆記》演出本88頁。

素養訓練3：即興創作能力

　　演員的工作始終在合理化劇作家寫下的台詞、導演設定的走位、各設計者賦予的設計條件，尤其需要加入自我感情與意識的合理化……演員的職責就是得努力地把這些屬於不同創作者的想法創意，合情合理地融合在一起。而這樣的合理化能力，正是即興創作訓練的一項重點。在即興練習的過程中，表演者需要把設定好的場景時空、人物關係及預想發展的事件，合乎邏輯地展現出來。在表演課堂的即興練習中，我曾讓學生做過這樣的練習：每一位學生用三張紙條分別隨意寫下時間、地點、事件，接著每個人在三類不同的紙條中各隨機抽取一張，再把三個毫不相干的時間、地點、事件，加上個人自行設定的人物，將這四項條件合理化完成單人的即興演出。

　　即興創作的原則其實沒有想像中那麼困難，孩童的成長過程中，人人都曾經玩過家家酒吧？家家酒遊戲就是由即興而來。小朋友間說好了誰是爸爸、誰是媽媽、誰是病人、誰是護士……設定好了人、事、時、地、物，孩子就會天真地相信所有一切就是真實的，接下來就是發展對話、讓事件繼續發生並且享受扮演，直到被家長叫喚吃晚餐的責罵聲所中斷。演員永遠得提醒自己，在演出時得如同孩童時期在玩家家酒時，是那麼快樂、鮮活並且享受投入。

理想成功的即興創作實屬不易，因為這考驗著演員條件的成熟度，唯有表演經驗與生命歷練皆豐富的演員，方能順利達標。但是若將即興視為一項表演訓練習作，不以最終的藝術表現成果為目標壓力，僅把即興當成是開發探索的過程，可以令演員恢復如同孩童時玩家家酒般的專注投入。以探索為出發的即興練習，在不同的排練階段操作、在不同演出經驗值的演員身上，將會產生不同的幫助。以下試述即興練習所可能帶動的幾種助益效果。

即興幫助演員直接進入情境

首先，即興能幫助演員直接感受當下，回到直覺性的感受，順利進入劇中的規定情境。有時學生演員對於角色功課產生了阻礙，也許是不知從何下手，或者是偏離了方向，抑或是單純到其生命經驗不足以了解角色的想法；所以即便身邊的創作夥伴同他鉅細靡遺地解說了，演員仍然無法想像、無法認同角色。如果這樣的情況在排練場發生了，當演員有了無法深入的問題時，導演可以試著建立一個同劇本近似的場景，用即興練習協助演員通過具體的操作，直接去感受體會那些原本無法理解的角色心境。建議演員直接感受過那個情境之後，必須回到理性層面再次進行分析，並整理過程中所體驗到的情感；這樣將可更深入明白即興當下所產生的觸動，釐清這些感悟和自我、和角色各自的連結究竟為何。

試舉一例，我曾經擔任台北藝術大學戲劇學院學期製作的導

演，和學生排練俄國作家契訶夫的劇作《凡尼亞舅舅》，期間利用即興發展的過程，獲得意想不到的成效。飾演桑妮亞的學生演員，通過即興練習後對劇本中的一段情節有了更深刻的體會。那是第二幕桑妮亞跟葉蓮娜兩人講和的段落，原劇對白如下：

桑妮亞　我其實想……

葉蓮娜　我也是……

桑妮亞　我們和好吧。

葉蓮娜　非常樂意。（她們擁抱）哦，天啊。（嘆息）這樣真好。謝謝你。

桑妮亞　爸爸睡了嗎？

葉蓮娜　沒，還在那坐著。我跟你好幾個星期一句話也沒說……只有上帝才知道為什麼。（靠近餐具架）這是什麼？

桑妮亞　米蓋爾·羅維奇剛吃了點東西。

葉蓮娜　陪我喝點。

桑妮亞　好。

葉蓮娜　Bruderschaft！（德文，手足之情）我們就像姊妹一樣，用同一個酒杯吧，你願意親我嗎？（斟滿酒杯）

桑妮亞　願意。（她們喝酒親吻）我早就想跟你和好了。我覺得很丟臉。（哭泣）

葉蓮娜　　你為什麼哭？噓……

桑妮亞　　沒什麼。沒事。

　　該次即興練習中，我讓演員保持導演已排定的走位、保留劇作家設定的行動，但是全然丟開劇作的既定台詞，即興使用自身在情境當下想說的話進行交流。之後飾演桑妮亞的同學分享心得，在做即興之前她理性上能明白理解，但從未適切地貼近桑妮雅的傷心，可是那一次的即興發展中，丟開了原始台詞的限制，因此更有機會深刻地感受到桑妮亞對於葉蓮娜的歉意，由衷地體會到繼母與養女的身分，確實成為兩人和睦相處的阻礙。

　　這樣的即興探尋，很有機會能幫助演員，把一些原本不確定或處理不足之處，再打磨得更加完好。雖然最終還是要回到原本既定的台詞上，不會使用即興出來的話語演出，可是在即興中找到的行動邏輯、體會過的心情感受是具體的，演員如果能夠把即興練習所得，消化到已排定好的台詞跟節奏裡，自然可以更穩定、更細節地處理好角色的行動過程。同時，演員因為有過一次的真實貼近角色的經驗，之後對於該段落的處理就會更具備信心。

即興協助演員活化台詞

　　即興練習的第二項作用，可用於排練已進入後期的熟練階段。當所有的走位都確定了，演員們對台詞也有相當的熟悉度之

後，這時候反而會失去剛開始接觸角色時的新鮮感，導致表演變得僵化、欠缺交流的活力。這時，即興就可以適時幫助演員找回更真實、更當下的交流狀態。因為此階段走位都已經排定了，整體戲劇行動與台詞節奏大致上也穩定了，所以演員經常會在反覆排演時，預知尚未真正發生的訊息，因此在不正確的時間點反應、在未真正打開聽覺下接話。這往往是由於演員只關切自身接下來的表演，老想著下一句台詞該怎麼處理得更好，因此焦點都在自己身上，導致沒有真正地聆聽對手，忽略當下的真實交流。

在這種時候，即興可以幫忙讓演員再次找回應有的新鮮活力。因為演員在該階段對於角色已有一定程度的熟悉，因此可以丟掉走位、丟掉台詞，直接以角色的名義來生活、進行即興練習。即興可以幫助演員，回到表演者一直在追求的真實的、當下的瞬間。以下是對於演員不變的提醒：無論在排練的前期、後期，或已經重複演出了許多場次，每一次上台永遠得像是首次面對所有事件的發生，每一次都要是首次知曉這項訊息被揭露，每一次都得是首次聽見對手人物的發言。演員一旦站上舞台，勢必要恢復到第一次面對的新鮮感。

即興可檢查出演員對行動的分析

即興練習的第三項作用，可以用於檢查出演員目前對劇本的理解程度為何，尤其是人物行動分析的正確與否，可以幫助演員深入檢視，經此再做出更細緻的角色功課分析。

按理來說，完整優秀的劇本中所安排的每一個段落，其中人物的行動邏輯與心理過程都是必要的，因為那是構成整體角色不可或缺的一部分。在前述放掉走位、丟掉台詞，直接以角色的名義來進行即興演練時，一旦演員發生自然略過某些段落或過程，那正表示演員尚未準確找到該段落的邏輯和必要性，因此未能予以穩定執行。原因很可能是演員對此行動的改變不夠敏感好奇、並未對此轉折提問解答，因此沒能穩固正確的行動線。如果檢查出這樣的情形，演員就得再回到文本分析當中繼續工作。

即興能力是集體創作的重要基礎

　　上述即興練習所能提供的三項助力，輔助演員進入情境、活化台詞、釐清行動，可見即興能力是一位演員步向成熟的必備條件。除了可以幫助演員修正既定文本的排練之外，更進階的即興能力，甚至可以令演員們跟導演藉此合作發展出全新的創作。

　　以表演工作坊前期的相聲劇與舞台劇為例，尤其是以賴聲川導演為主導，和金士傑、李立群、李國修等演員的合作作品，即是集體即興創作的絕佳範例。導演會給予基礎的戲劇情境與人物關係，演員在沒有劇本的規範下演練，通過即興創作，建立起角色的行動並豐富衝突的細節，再將這些發展出來的素材，提供給編導者揀選編排成最終定本。如此的集體即興創作過程，可以說是由導演與演員們共同擔負屬於劇作家的職責。即興發展完成後，仍得視同定本來加以排練。

現今已有不少的團體都採用演員及導演集體創作的方式來發展作品，然而集體即興創作曠日廢時，排練過程必須投入相當高的時間成本。因此得仰賴即興能力較為進階的成熟表演者，才有機會有效率地完成工作，幫助導演共同發展出成熟的作品。否則未做好前置準備的即興創作，往往將導致排練時的多重障礙。

即興是勇於嘗試的冒險遊戲

即興發展就是一項冒險的過程，要保持開放、具備勇氣與享受玩耍的心情，才能合乎邏輯地在情境中遊戲。正因為是遊戲，不擔心犯錯且不憂慮接續的下一步精彩與否，只需要專注在同對手的交流上，見招拆招。開放自我接受對手的刺激與反饋，自然會引發後續的應有反應。

正因為即興就是某種程度的冒險嘗試，所要面對的就是未知，處在這種情況下演員必須鼓勵自己不輕易拒絕。在即興練習時不拒絕，並非指絕對不跟對方說不，並非連對方要拿道具砸傷自己也得欣然接受——當然不是！演員在排練場上一定要懂得保護自我、保護對手，千萬不可讓任何一方受傷，彼此身心的傷害都應當避免。這項不拒絕的提示，意思是指不要只以腦袋去判別、不要帶著自尊包袱去評估如此的嘗試是否可行，導致侷限了創作上的可能性。

這就像是在一場精彩的球賽中，任何一方還是要盡可能回防對手發送過來的球，假如放棄回擊對方的出招，未能積極地反

應而導致令球出界，那麼球賽將無法持續進行。然而當選手努力去接住每一顆球，尤其是面對很難處理接應的球，仍然奮力地搶救，於此同時就會激發出絕佳的身體反應與技巧，也許難解的一球就真的被接到了！觀眾永遠會被不放棄、全力以赴的精神所吸引，球場上的比賽如此，排練場上的即興創作同樣如此。對手給予了料想不到的對白或反應，眼看著即興練習就要無法持續發展，演員仍然要不放棄地專注於接收，或許當下就激發出合理的話語、走位或表情，讓一切有機地繼續開展。能發展出既出人意表又合乎邏輯的表現，就是高明的即興能力。

　　按照旅行社所規劃安排的旅遊行程，通常是可預期的、安全的、保守的經驗；然而令人印象深刻、多年難忘的旅行經驗，往往都有一些冒險的、興之所至的因素介入。因為沒能來得及趕上火車而改搭巴士，因此才會偶遇了某個人，發生了難得的談話與情誼；因為情報資訊的錯誤，錯過了計劃造訪的博物館，信步而行來到一家巷弄間的咖啡廳，竟因此品嚐到許久難忘的餐點；又或者因為氣候因素多延遲了一天旅程，才有機會目睹數年難得一見的絕美雪景。即興而為確實是一項冒險，這與未知有關，未知所帶來的結果不一定都是好的，但是在開放嘗試、允許失誤的心態下，才有機會捕獲深刻的驚喜。現實生活中的種種，何嘗不是由或大或小的即興所組合而成？在注意安全的同時，維持著開放的勇氣，不要輕易拒絕各種機緣，這除了是處理即興練習時的要點之外，同時也是演員個人拓展生活經驗的準則。

四、方法技巧：從意識如何表演到不表演

　　平田織佐曾談到自己的戲劇，僅是如實地陳述自己所觀察到的世界。猶如台詞中提及通過鏡頭取得了現代的觀看角度，並藉此嘗試趨近神的全知觀點。但是個人的眼光真能達到如實地記述？即便是作者自身的客觀觀察，這真有可能與他人的所見一致嗎？事實上平田導演認為，戲劇不應以直接傳達主題思想為目的，正如作畫時不應該設定好主題才去尋找風景，而應該是受到景色的震動與感染之下，才決定提筆紀錄。同樣的，他從事劇場並不是只為了傳達思想命題本身，而是生活令他有感而發，才發展出諸多想要表現的人事物。

　　作者個人觀察的視角，就如同選擇以顯微鏡頭來觀看世界，每一個鏡頭皆有其獨特倍數的放大聚焦，鏡頭下的種種顯現來自這個世界，卻不等同於世界本身。把鏡頭當成是詮釋的譬喻，作者如何選擇鏡頭／詮釋就是其如實呈現的所在。創作者的詮釋看法是不可能與眾人的觀察全然相同，畢竟藝術創作不在追求統一的標準答案，而是提出獨特的觀點與角度，來豐富彼此對生活的理解。演員的創作出發，同樣也是如此。

　　劇場舞台上無論是樂手的演奏或舞者的舞蹈，其藝術技巧能力的同步展示是必要的基礎；但是演員的表演一旦在舞台上暴露出演技的痕跡，反倒被認為是缺乏技巧的。美國著名女演員、表

演教師烏塔・哈根（Uta Hagen，1919-2004）在其著作中寫著：
「只有當演員的技巧非常完美，完美到看不出來，說服了觀眾他
是個活生生的人，隨著劇情一一揭露出他的弱點與掙扎，讓觀眾
產生同情時，我才會覺得印象深刻。我深深相信，如果你注意到
演員是如何做到的，那他就失敗了。」[6]

在平田織佐的戲劇中，如何讓演員們達到不著痕跡、毫不造
作的自然演出，正是他的劇場美學觀念之一，同時也是演員的重
要挑戰。《東京筆記》已歷經過多次的搬演，相信到了處理《台
北筆記》時，導演對於空間的配置、走位的安排、表演的設定上
均有一定的基礎範本。平田導演在《東京筆記》既有的基礎上建
構《台北筆記》，如何決定同中存異的演出詮釋，是導演與演員
在台北排練場的共同創作。

台灣與日本在地域上相近，甚至在歷史的軌跡上也有過些許
交集。我所導演的劇場作品《金花囍事》，即改編自日本女性劇
作家橋田壽賀子（1925-）的劇作《結婚》，將之從八〇年代的
日本時空，轉換到解嚴後的台灣中部眷村家庭。相較於將歐美的
作品思維進行轉化，同樣擁有亞洲東方文化的背景，從日本轉譯
為台灣確實容易許多。即使如此，台日兩地仍有所不同。平田織
佐為了破除日本戲劇舞台上常見的激情的、奮力的演出，致力於
要求演員的真實與自然；但是從台灣戲劇環境來看，在表演時力

[6] 《演員的挑戰》52頁。

求真實自然的狀態，已經是整體創作環境上的共同目標；台灣、日本兩地所追求的自然演出基礎不盡相同，甚至經由排練時發覺，平田導演精準要求下的沉默、喟嘆表現，有時反倒不經意顯現出日式質地的演出風格。

　　演員自身覺察的真實自然，和觀眾所該感染到的舞台表現力，這兩者是需要花心思加以平衡的。全然生活化的表演並不真正適合舞台，舞台上的一切仍得吸引住觀眾並且被順利解讀，才算完成任務。以聲音的傳達為例子，《台北筆記》在橫濱美術館空曠的公共空間演出時，演員如果僅以生活化的發聲方式講話，絕對不足以被全體觀眾閱聽，因此隱藏的麥克風成為演出時的助力。演員為了照顧身體與聲音的自然狀態，還得同時意識麥克風的位置又不至於被觀眾發現，這說明了表演經常是通過不自然（意識如何表演）來達到自然（不表演）。在此次的排演過程中，我得消化平田導演的美感標準，以及合理化他對人物的原始設想，在此基礎上再融入我個人視角中所解析出的朱長浩。從意識如何執行表演到不被看見表演的痕跡，成為我演出《台北筆記》的最大收穫。

　　既然演員的表演必須通過意識如何表演，來達到不表演的自然與生活化，那麼這就考驗著演員如何正確地執行舞台行動。唯有通過「認識舞台行動」的素養訓練，深入地剖析與理解舞台行動，演員才有機會去除所謂演技上的鑿痕。舞台行動，這個概念同時也是史坦尼斯拉夫斯基演劇學說的核心基礎。身為舞台行動

執行者的演員，如何認識、分析舞台行動非常重要，這是演員必須具備的、至關重要的基本功。

素養訓練4：認識舞台行動

戲劇產生的基礎是建立在衝突上的，而衝突就是劇中人物的行動與另一個人物的行動，彼此沒有相互滿足所產生的結果。言簡意賅地談「認識舞台行動」，其實就如同史坦尼斯拉夫斯基曾表示過的，演員的創作目標是要表現出人物的情感，但情感太飄忽不定了，所以我們只好藉由鞏固較容易掌握的行動來執行，以利不易掌控的情感能穩定地傳達。因為行動將引發衝突，衝突則調動情感。

行動將引發調動情感的變化

有些初學者誤會表演就是要直接表演情緒，所以會在排練場及舞台上強迫自己去哭、去笑、去憤怒……這樣的結果往往事倍功半，甚至是徒勞無功。因為情感如同手中的小鳥一般，越想緊抓牠就越奮力掙脫，甚至是在緊握之後奄奄一息。事實上，演員不應該在演出中直接去捕捉情感，而是要找到該角色的目標、障礙所組合出的行動線，正確執行行動的軌跡自然就會引發情感的各種變化。

演員多數都曾經遭遇過類似的苦惱經驗，明知道自己這場

戲要哭泣但就是沒有眼淚，明知道自己這場戲要滿懷喜悅但就是沒有感覺……試問我們在現實生活的各種情況下，是否會一直意識到要直接表達情感呢？每當我們傷心的時候，我們根本不會去在意要不要流淚，只會在心中想著：「男／女朋友為什麼老是聽不懂我說的話？」、「爸／媽！我已經解釋了，為什麼還要誤會我！」當你萌生這樣的念頭時、希望被理解的欲求行動未獲得滿足時，哭泣就會隨之發生。相反地，委屈的心情被對方的行動安撫後，接收到被理解、被疼惜的訊息自然產生滿心歡喜。演員必須切記，任何人在現實生活當中所顯現的情緒感受，都是在給予、接受的行動交流後所引發的，因此舞台上的情感表現也必須遵循同樣的規律。

調度情感的其餘方法

在表演的技巧方法上，情感的調動除了遵從行動的規律之外，在實際運用層面還有些許其他辦法。有些演員會習慣使用「情緒記憶」，直接抽取個人生活當中近似於角色的經驗，以此刺激出演出當下的情感湧現。但更多時候，演員在生活當中沒有發生過和劇中人物相近的經歷，這時就要借助人人皆有的同理心。演員得發揮高度的同理心，即運用史坦尼斯拉夫斯基提出的「神奇的假如」（magic if）來幫助自己：假如我身在其中，生活中真實發生了這樣的事，我將如何面對？

一旦採取上述兩種方法都效果不彰，那麼最有效實際的辦

法，還是回到演出當下的行動執行。在場上仔細聆聽對方正在要求我什麼？我想要達到什麼目的？我此時此刻的阻礙是什麼？我接下來該怎麼回應對手？上述的「執行行動線」、「情緒記憶」、「神奇的假如」三種方法，並沒有運用上的先後順序或優劣，只要能對自己產生效果、能夠有效達到創作目的就予以採用吧！

建立潛台詞及行動三要素

　　演員得切記，我們需要尊重劇作家所寫的台詞，但千萬不要被台詞給蒙蔽了。劇本只書寫出台詞以及若干的舞台指示，但這些台詞就是人物真正所要表達的全部思想嗎？這些舞台指示就是你僅有的行為表現嗎？試想在現實生活當中，多數人的語言跟心理活動、動作表情是如此不同步，當我們聽到：「還好啊」、「我都可以」、「我沒有意見」等答案時，我們一定得同時參照對方的語氣和神情，才可以判斷對方真正的意思。所以當我們要演活一個人物，也必須從劇本中分析出該人物真正的潛台詞。

　　劇作家完成了劇本，如果演員始終受限於劇作家的原始想像，無法從台詞中真正地分析出行動，那就只能照本宣科地誦念台詞，勢必淪為台詞的僕人。如果無法經由表演，把劇作家的文字台詞詮釋得更有聲有色、更加深沉動人，那麼我們閱讀劇本就好何必演出呢？簡言之，演員不能只是表面地演繹台詞、被台詞所制約，反而應該要去駕馭你的台詞、消化台詞並成為台詞的主

人。台詞的表面只是外顯的一部分意思，更重要的是另外一部分的內在活動，演員可以通過各種手段，如眼神、呼吸、表情、動作、走位、語氣、語速、停頓……藉此把台詞中隱藏的核心心理活動表達出來。

那麼，要如何建立潛台詞呢？同樣得回到行動的分析，試著站在角色的位置回答三個問題：我要做什麼？我為什麼做？我要怎麼做？以上的三個提問就是表演當中的「行動三要素」。每個角色在每個場景中，勢必會有不同的障礙需要解決、有不同的行動需要完成，因此每個場次所得出的答案肯定不同。就算是同樣一個角色由不同的演員扮演時，對於如何分析回答行動三要素，也不可能會有一模一樣的見解。至於答案見解的層次高低，則關乎到演員能否長時間保持對生活的觀察、是否能夠對人性虛心理解，以及如何建立起認識分析行動的能力。

有行動就有戲

行動不單單只是通過語言傳達，例如嬰孩、動物無法利用語言，但是其行動仍然可以被接收理解。同樣的，舞台行動也不會只是依附在台詞上，即便是沒有精彩絕倫的台詞，甚至沒有語言，只要表演者找到鮮明的行動交流，仍然有衝突、仍有戲可展開。

以我在課堂上經常讓學生操作的交流練習為例：場上只有A、B兩位演員，A演員的台詞只有「好不好」，A演員的行動就

是說服B演員，想辦法讓B演員答應同意，而B如果沒有被完全說服，就只能以拒絕的行動回答「不好」回應A；所以場上僅有A：「好不好」、B：「不好」兩句台詞輪替進行，直到最終B由衷地答應A，該交流行動才算完成。該練習前並不設定情境、不規定人物關係、沒有故事背景，全靠兩位演員在場上仔細聆聽對方，利用彼此的碰觸、表情、走位、距離、速度、語氣、能量……等來探索過程中的各種可能性。雖然這個練習中只有簡單的兩句台詞，但只要演員能保持當下的行動交流是鮮明準確的，即便沒有複雜的台詞、情節，仍然可以吸引觀眾投入欣賞。這充分說明有行動就有戲。

對話及獨白的行動執行有所不同

演員得要區分出，對話及獨白的行動執行是不相同的，但當中還是有交集之處，都必須先建立起對象。在此試將兩者以打網球為比喻。對話就像跟對手打球，對方發了一個球給你，你必須把球回擊，因此你在過程中接球解圍、殺球攻擊，不斷經歷被動、主動的切換，因為對手每次所發出的球路都截然不同、一直變化著，因此你每次回應的力氣、角度也會不一樣；表演時的行動交流同樣如此，在如此順應變化的互動之下，戲本身就會循著有機的軌跡持續地往下發生。而獨白就像一個人對著牆壁練球，雖然沒有對手回擊，但演員還是得保有對象，只是該對象不是活生生的對手，在練球牆面上的對象可以是過去的記憶、當下的猶

豫或未來的企盼。

　　以《凡尼亞舅舅》第三幕中葉蓮娜獨處的獨白為例，契訶夫將之寫成一段矛盾動人的自言自語。雖然葉蓮娜當下並沒有向著任何人傾訴，可是她所說的話都是有對象的，有時是當下的自己、有時是桑妮雅、有時是阿斯特洛夫醫生、有時是已逝歲月中的自我……在劇場的藝術形式中，往往通過獨白的表述讓觀眾明白人物的思想，這是一種頗古典的戲劇表現方式。但若以更接近真實生活的景況來看，她也許並不會把那些話真正說出口，我們可能只會看到一位年輕少婦時而抬頭聳肩、時而低頭嘆氣、站起又坐下、揉捏著手指或手帕……獨白其實就是角色思緒的流動，一切仍有對象，得靠演員自行完成。生活中發呆的開始和結束，其實也就是一段獨白的過程，雖然沒有任何人處在面前，但是期間所想到的人、事、物都是心中的對象，內心仍有跌宕起伏，是帶有情感變化的。

　　事實上，不管是葉蓮娜、凡尼亞、茱麗葉、哈姆雷特……各個著名角色的獨白，同樣都是在描寫人獨處時的思緒。演員要站在和這些經典角色同樣身而為人的基礎上，拉近自身與角色的距離進行同理，運用可理解的、具體的生活行動去分析人物的語言。演員應該要有能力把文學性的作品轉換成為劇場性，即透過演員的情感、表情、動作、語速、呼吸、走位等手段來展現出台詞底下的具體行動，切勿被經典人物的盛名所誤，令角色失去了常人應有的行動表現，而把獨白淪為聲音變化的台詞朗誦而已。

行動分析功課的提醒

　　那麼，演員對於角色在劇中的行動，是否分析得越細節越好呢？答案自然是肯定的，只是不需要在排練剛開始的紙上作業就計劃過多細節，那是不切實際的做法。就如同畫畫一樣，剛開始先描繪出大概的輪廓，找到必要的線條後再慢慢上色，逐步增添陰影漸層和各種細節。有些演員一分析起劇本來，就開始進行大量的腦力激盪，常常會把簡單的事情想得過於複雜，過度分析後反而讓戲偏離了方向。很多時候一場戲需要的就只是單純直接的行動。就像魚新鮮得可以做成生魚片，但是料理者不夠了解食材或對材料沒有信心，加了過多不必要的調味料，反倒蓋過魚肉本身的鮮美原味，這樣不是既浪費了材料又枉費心力嗎？

　　演出時行動執行的細節安排，需要經由實際操作的檢視，在排練場適時地做出增減調整。有時是因為導演的分析跟演員的想法有所不同，更常是因為對手所給的刺激和自身的判斷不一致，因此得在排練、討論、排練、調整的循環中慢慢確定下來。假如在進排練場之前，演員自行把所有的行動細節都固定下來，一旦到了排練時，對手所給的行動刺激和自己的原始計畫不同，導演的構思指令也不盡一致，那麼個人預先所做好的行動分析功課，反而會成為合作的阻礙。但這並不表示演員可以不做任何的準備就進排練場，只是要依照排練進度的需要，逐步完成必要的功課即可。就像旅行前仍要擬定行程方案，功課的準備是十分重要的，才不至於缺乏效率、沒有方向。只是再完美的計畫也得在過

程中適應調整，必須保持靈活彈性不可僵化，行動分析功課同樣如此。

五、紀事分享：《台北筆記》排演歷程問答

問：如果以料理來比喻《台北筆記》的話，會是怎樣的料理呢？

答：以料理來比喻有點難度……因為料理對我而言，是一放到嘴裡就可以嚐到味道的東西……那麼，有沒有一種後座力挺大的食物呢？在一開始品嚐的時候可能沒什麼滋味，甚至會覺得這味道怎麼可以這麼平淡，但是最終後座力強大的食物……

問：那會是「酒」嗎？

答：也許！我不常喝酒，不知道有沒有這樣的酒，剛開始嚐起來沒什麼特別味道，可是後座力卻很強烈。

我想，不是每個人都能懂得欣賞這樣的特殊之處。因此《台北筆記》是一齣挺講求緣分的戲，能夠看得進去的觀眾會覺得後座力挺大的，可是一旦無法進入情境的話，就會覺得一直被阻隔在外，甚至會認為這齣戲違反了一般戲劇理所當然必須製造衝突的常規。《台北筆記》是一齣表面看起來近似鬆散、缺乏顯著的事件衝突和焦點，可是背後卻有非常嚴密

結構的戲。

觀眾席的視角，就如同在美術館的角落擺放了一個靜置不動的攝影機，透過鏡頭你會看到一個家庭怎麼了、有幾對情侶怎麼了、在戰爭的影響下讓不同身分的人怎麼了……許許多多的人物會在畫面中進進出出，有時候還會同時說話，看起來好像沒有經過剪裁，但事實上都是經過設計的；關於各個人物該如何進出、該說哪幾句話、哪個關鍵詞要大聲強調、重疊的台詞要讓觀眾聽到哪幾句、思索的停頓需幾秒等等。就像是在指揮一個樂團，鋼琴跟弦樂同時演奏，但什麼段落鋼琴的聲音要突顯出來，什麼時候改強調弦樂，這些調整配置平田導演都很清楚。

平田織佐是一位日本導演，雖然他無法用中文跟演員直接溝通，但是他對戲的結構已經非常熟悉，所以他給的表演筆記是非常細緻的，譬如：「這個嘆息不用那麼長」、「低頭的角度要再微微上揚」、「這位演員說的這個關鍵詞，必須疊在那位演員台詞的句尾上」，亂加贅詞他也立刻聽得出來。在橫濱美術館的一場演出中，我出場的時機只是稍遲疑了半步，演出結束後果然就收到要我再加快一點的筆記。舞台上這些看似隨興、不經意的調度，事實上都是經過精心構思的計算。

對我來說，這齣戲的狀似「不經意」，雖然容易讓觀眾覺得缺乏衝突與焦點，但是我十分佩服平田織佐導演的膽識和理

念。他相信自己的藝術判斷，並勇於向觀眾介紹了如此獨特的演出形式。他通過隱藏於後的高密度組織結構，來呈現出表象極為生活化的戲劇場景。

問：你會如何形容你的角色朱長浩？

答：如果把這齣戲形容為一種酒的話，那朱長浩應該就是發酵的材料吧。我的角色發言談論到關於畫家是如何利用「攝影機」的鏡頭來觀看世界，因此帶出問題讓觀眾思考：「觀點如何建立？何為人的觀點？何為神的全知？」通過短短的幾句台詞，就要讓這些想法發酵。當我明白我的角色在整齣戲中應該要完成的作用，我判斷有幾個關鍵觀念及角色心態，是一定要被觀眾接收理解的。

戰爭在這齣戲中是很重要的議題，因為戰爭正在發生，所以這些歐洲的名畫才會被送到台北來。除了具體的戰役之外，劇中有一個家庭也正在經歷另一種形式的戰爭：離婚。面對戰爭，有人支持，有人反對。朱長浩年輕時反戰，而且他在當時的反戰力道是很強的，以社經地位來分析他，他年輕時選擇不進入社會體制，是被邊緣化的社運分子。到了中年時期，雖然在工作職業上進入了社會體制，但是他反戰的信仰仍然存在，只是強度不如以往，青年人身上常見的憤怒情緒，到了中年以後有所改變。逐漸由憤怒走向溫柔，但個人信念仍是一致的，因為生命經驗使得感受有所不同了，面對同樣議題的情感表達也會因此有所調整。我覺得朱長浩最主

要的心境就是這樣吧⋯⋯角色心態上的變化，是我認為必須傳達給觀眾的重點。

另外，朱長浩這個人物說出的很多話，都是在替代編劇、導演平田織佐回答，他是如何構思這個作品的、以及他是怎麼通過劇場來展現他的生活觀。就像劇中提到畫家選擇使用鏡頭的視角，來勾勒出個人的世界觀。同樣的，我覺得平田導演選擇通過如此獨特的戲劇手法，表達出他與眾不同的生活觀察與生命體悟。

問：如何看這次的國際化合作？有特別的經驗和收穫嗎？

答：跟國外的導演合作一定會經過一段適應期，因為你很清楚地知道他是外籍導演，文化背景並不同，所以也會更盡力地去理解跟尊重彼此的差別。可是如果換成是相同文化背景的導演，雖然面對創作上的問題可以直接對話，但是溝通理念差異的耐心或許就沒有那麼多了。

我倒是認為沒有必要特別強調「國際化」這件事。跟不同文化基底的導演合作自然會帶來一些刺激，即便是跟價值觀、藝術觀不同的台灣導演合作，演員同樣也會有所成長，所以交流經驗的特別收穫應該是很講求機緣的。經驗確實會帶來刺激！就像旅行一樣，旅行的意義就是為了打破常規，接觸不同的人群、建築、氣味、色彩、事件、景色和食物，從而在這些刺激當中開發自己的另外面貌。

戲劇作品一定帶著創作者的觀念和品味，就如同是私房菜，

每一個人的私房菜滋味都會很獨特。而我在平田織佐的私房菜裡，就品嚐到了鮮明的美學觀，還有一種表面看似平淡但底層交錯複雜的滋味。這一定跟他的文化基底和生活經驗都有相關。跟不同國籍的導演合作，可以讓我從更多面向去認識不同的創作者是怎麼看待生活、怎麼理解人群、怎麼構思創作。這是有趣並且難得的經歷。

問：《台北筆記》由《東京筆記》改編而來，你如何看待這次的在地化改編？

答：在我的觀察中，《台北筆記》的日本氣息還是挺重的，這也是當時在演出之後，所被評價的問題之一。可是我認為這很難免的，就像是日本料理到了台灣，就會因為適應在地人的口味而台灣化。可是你說那是台灣料理嗎？不是，那是日本料理嗎？也不是，它就是在台灣發展出來的台式日本料理。重點在於：你覺得好吃嗎？喜歡嗎？你覺得營養合宜嗎？紐約唐人街的許多中國菜，也並非我們所熟悉認識的菜餚呀。《台北筆記》將劇中的空間轉換成為台北的美術館、角色改編為台灣的人物與家庭，表面上完成了在地化的移轉；但是其思想精神、語言氣味對台北的觀眾而言，仍然有著鮮明的日式色彩。

平田織佐導演作品所體現的世界觀以及他的個人特質，在我眼中是非常典型、標準的日本人。在排練過程的觀察中，平田導演是個很沉穩的人，不激動也不輕易生氣，可以說是

不怒而威，快樂時就只是淺淺微笑，很安靜、很規矩。他的排練模式非常規律，每排練一個小時就會休息十五分鐘，極其規律。如此規律性的排練我覺得很好，正所謂「文如其人」，他的作品、工作模式就如同他的氣質一樣。

以改編轉化的角度來看我的角色的話，我扮演的朱長浩跟日本的版本相較，的確是比較活潑、有趣一些。日本版本的演員則演繹得非常學者，相對沉穩許多。我們對日本人會有一種長期既定的觀察，認為他們比較拘謹、禮節繁複，甚至因此顯得壓抑。日本演員版本的美術館研究員，就是顯現出前述特質的學者型館員。對平田織佐而言，也許他所觀察中的華人是喧鬧釋放的、熱情活潑的，所以他要求台北的演員不同於東京的版本，整體上的氛圍顯得熱鬧許多，不管是家人吵架時的激烈程度，或是我這個角色的趣味性。也許這就是他所認為的華人特質吧。甚至排練到了後期階段，彼此較為熟悉之後，感覺到他非常鼓勵我繼續嘗試，再讓朱長浩一角發展得更有趣一些，我想，這就是導演與演員間的相互激發吧。

問：朱長浩談論過自己「像是把頭埋進沙子裡的鴕鳥」。這聽起來像是逃避現實的話，你覺得朱長浩是一個對現實感到無奈、對自己負面評價的人嗎？

答：嗯⋯⋯這很有趣，朱長浩確實是對現實感覺到無奈，但是我不會用自我否定來解釋他，我也不希望觀眾對這個角色感

覺到負面。我比較希望觀眾感覺到的是朱長浩的自我調侃。然而他有沒有對自己負面評價的部分呢？是有過的，可是如果一個人還仍然持續處在自我否定當中，我認為他就不會說出這句話來形容自己了。所以他其實是已經對過往的種種瞭然於心，才會這樣調侃自己。他確實在傷感自己已經不是那個擁有高度熱情的年輕人了，但他並不是全然地否定自己。以表演上的設計來說，我想處理成這是一種屬於中年人的牢騷，就算那是一種經由發牢騷來討糖吃的人性行為，這樣都比處理成單純的自我否定要好一些。

問：那你怎麼理解朱長浩為何說出「能透過鏡頭可以遠遠地看到自己，那還真不錯呢⋯⋯」，他在當下的心態是什麼？

答：任何事件發生的來龍去脈其事實真相是一回事，但是對每個人來說，最重要的是個人對這件事情是如何進行解讀，因為解讀的角度才是真正形成事件意義的關鍵。例如同樣的一項經歷，從這個方向解讀那就是一種負面經驗，可是從另一個面向解讀的話，它就會變成是正面經驗；很多年輕時認為避之唯恐不及的災難，成熟後反而曉得那是不可或缺的成長歷程。關於失戀，在年少時與成熟後的不同體會，不正是如此嗎？呵。

朱長浩他是一個明白這樣道理的人，所以對於這句話他的理解是：可以遠遠地看到自己，你就可以發現身為人類的渺小，因此你就有機會去明白，戰爭也許就是人類的一項演化

過程，讓人類從一個極度自私的狀況，學習演化到一個較不自私的境界的必經路徑。如果真的有神的視角，人類的戰爭或許就是在這樣的演化邏輯下必定得發生的事件。而人們花了這麼大的力氣去掙扎主戰或反戰，無非是要從這樣的辯論反思中長出智慧來。我自己是這樣理解這句話的，並經由朱長浩的話語表現出來。當然你也可以說，這樣的解釋是帶有阿Q精神的。

問：劇中朱長浩後來遇到年輕時期一起參與反戰運動的朋友，這位昔日戰友對於戰爭的看法仍然激動，你會認為這是刻意地要跟朱長浩形成對比嗎？

答：十分同意！甚至以我個人私下的表演設定來說，我是藉由這位昔日的戰友，進而證明朱長浩當年對於反戰運動的重視程度。我希望能通過建立起跟這位戰友的友善交流，讓觀眾感覺到朱長浩是相當在意這位朋友的，因而進一步感覺到他過去對反戰運動是多麼地在乎。

先不說朱長浩的心態如何變化。就以我自己面對表演工作的狀況來做比喻吧，總有一天我會不再上台演戲，這很自然，一定會有這麼一天的。可是到時候如果有人問我：「是不是對表演沒有熱情了？」我也許會回答：「哎呀，我沒那個精神體力了，現在只要能進到劇場看看別人演戲就足夠了……」但是當下你可能會透過我的表情變化或眼神細節發現，眼前這位不再演出的演員，對於表演工作的熱情還是存

留很高的餘溫。我認為朱長浩面對反戰議題，正是處於類似的心態和情況。

問：所以當律師一角談及「拿戰爭沒有辦法」的時候，你的表演處理上突然、立即改變了態度跟神情，也就是為了要讓觀眾感覺到朱長浩對於律師說法的不認同嗎？

答：是，這是刻意設計的。我希望觀眾更能感覺到朱長浩是怎麼看待這項議題的，以及他現在的生命狀態可能如何⋯⋯當然，這些在戲裡沒有更多的篇幅陳述，但有太多可能的原因會造成他做出這些改變：也許他組織家庭了？他需要照顧到小孩的奶粉或學費？還得顧及年邁的雙親？因此他不能再像年輕時那樣，一個人吃飽就足夠了，不能再如同過往一般衝撞威權體制、全然投入社運活動⋯⋯也許這就是生命階段造成的自然改變，或者說，是成長過後的妥協吧。

我第一次和平田織佐導演見面時，他曾經問我：「台灣是否也有這樣的人呢？年輕時曾因為理想參加過抗爭活動，到了中年過後卻選擇進入到社會體制當中。」我回答：「當然有！我身邊就有這樣的人存在。」台灣目前有幾位地方縣市長，當年他們是學生運動中的活躍分子，參加過野百合運動、在中正紀念堂的抗爭前線衝撞⋯⋯校園裡也有同樣經歷的教師，年少時是學生運動的積極分子，後來選擇進入體制中到大學任教；如果仔細觀察，仍然可以從他的眼睛裡、話語裡閱讀到性格中仍存有的理想性。

人的原始性格是不容易改變的。也許朱長浩目前要堅持的信念已經不一樣了，不再是當年的反戰運動，但是他的正義感還是在的，所以他肯定會鄭重嚴肅地警示律師，不能用不正當的手段去處理那些畫作。

問：如果可以為朱長浩設計一種理想中的生活，你認為他會想要過著什麼樣的生活呢？

答：我覺得朱長浩應該算是一個滿足於生活現狀的人。能成為一名研究員，可以每天談論、接觸他喜歡的美術相關事物，還可以運用個人專業跟陌生人建立關係與交流。也許他周邊已經沒什麼人可以一直聽他分享美術專業和心得了，可是每天都會有不同的陌生人造訪美術館，他就有機會可以一而再、再而三地談論著自己熱愛的事物，這應該挺快樂的。偶爾還會遇見一、兩位故人老友回來看他，感受到別人還惦記著自己，他一定是開心的。然後他也會出一些無傷大雅的錯誤、講一些並不太得當的話，日常中有這些需要去收拾彌補的坑坑洞洞，生活也應該不會太過無聊。所以我覺得他挺幸福的，會是一個越老越滿意生活當下的人。

問：這次有二十位演員同台演出，年齡跨距不小，影視、劇場的演員都有，各自的經驗背景不同，表演處理上勢必有些差異，你在演出中如何面對這件事情呢？

答：嗯，的確有感覺到一些差別……其中有位演員比較欠缺信心，也許是劇場的演出經驗較少，因此顯得比較不穩定。但

畢竟我不是導演，不適合介入其他演員的表演處理，我只能用我角色的眼光去看待他表現出來的不穩定，盡量以角色間的相互對應去合理這個情況。

還有另一位演員的表演對我來說比較僵化、少了些鮮活，一招一式都是固定的反應和節奏……所以有時候對戲時，我會故意打破他的規律慣性，排練時刻意這句台詞接快一點、那個停頓再久一點，刺激看看他會如何反應。他太追求完美工整了，反而不容易處在交流當下，因為他把心思都放在自己身上，要求自己必須精準不能出錯，因此沒能正確地把焦點放在對手身上。我承認我是有點調皮搗蛋，但我的目的是希望他能更真正地聽見、看見對手。補充說明，以上的情況只在排練場發生過，我不會在正式演出時嚇壞對手。

確實，演員要追求準確跟穩定沒錯，可是在準確跟穩定底下又不能夠不靈活。這不容易吧？我也認為確實不容易……

問：所以要一直保有調皮玩耍的心嗎？

答：是，我確實覺得是這樣。找到好玩的地方，就是我的解決之道。覺得好玩有樂趣，才會真正享受，享受了、鬆弛了，才可以更在當下。精準、認真、鬆弛、享受，這幾項目標有賴演員在舞台上平衡操作，缺一不可。

作品貳 《Q&A二部曲》

參演紀錄	2014/10/24-26台北國家戲劇院　兩廳院國際劇場藝術節
	2014/11/01-02台南文化中心演藝廳
	2015/01/17-18台北城市舞台
	2015/01/23-25台北城市舞台
團　　隊	台南人劇團
導　　演	呂柏伸
編　　劇	蔡柏璋
舞台設計	李柏霖
燈光設計	魏立婷
服裝設計	李育昇
影像設計	王奕盛
音樂設計	柯智豪
動作設計	董怡芬
演　　員	朱宏章、徐堰鈴、蔡柏璋、李劭婕、黃迪揚、高若珊、趙逸嵐、Raphael Käding、Shai Tamir、張博翔、初柏漢

一、創作理念：記憶的作用與意義

　　《Q&A二部曲》是在首部曲[1]的基礎上的系列之作，劇名當中的Q&A其實指的是Quest（追尋）和Amnesia（失憶）的縮寫，如其節目單中所述：「開展出幾段跨越語言、文化與時空，三個世代、九個角色彼此間情慾錯亂的愛情故事。全劇意在引領觀眾重新思索一連串有關愛情、親情及欲望認同等傳統價值的問與答

[1]　《Q&A首部曲》為台南人劇團於2010年首演的舞台作品，《Q&A二部曲》則於2014年首演。編劇：蔡柏璋、導演：呂柏伸。

（Questions & Answers）。」[2]

　　我在《Q&A二部曲》劇中所扮演的角色為嚴和。他是出生於香港的富商之子，年輕時著迷於河南梆子戲，與當時的名伶蕭伶產生了愛情，雙方私定終身、互許未來，但無奈受到嚴和父親的強烈反對，嚴和只能另娶他人。1967年香港發生動亂[3]，嚴和離開家鄉前往倫敦開餐館謀生，終生對昔日的戀人蕭伶感到虧欠。他老年時罹患阿茲海默症，其記憶逐漸混亂、喪失，在此與失憶的奮戰過程中，他對蕭伶的愧對之情愈發強烈。從嚴和一角所面對的生命際遇來看，正是被劇作所設定的追尋（quest）和失憶（amnesia）的命題所牽動。

　　演員的創作材料，除了想像力與同理心之外，更多時候來自自身確切的生命經驗，或者取材自與角色近似的觀察與體悟。老年失智症對我來說並不陌生，我母親的晚年生活即受失智症所苦，因此我可以直接地感受到病症對患者及其家庭的種種衝擊。從一開始的否認、拒絕面對，再到中期的接受、嘗試處理，直到最後階段的修復、彼此扶持。這是一個很不容易的過程。我也在陪伴母親的過程中反覆地思考著：在病症的影響下，關於人的記憶，其作用與意義究竟是什麼？

　　這個問題的回答，從不同的角度勢必有不同的答案。從病

[2]　《Q&A二部曲》演出節目單2頁。
[3]　發生於1967年5月至12月間，中國共產黨支持者企圖推翻港英政府，欲在香港實現共產主義，在當時曾引發移民潮。之後港英政府成功平息左派暴亂，並為日後香港的經濟與安全奠定基礎。

理醫學的角度，這是大腦的病變與功能的退化，病人的記憶能力終至不再作用、失去意義，這是無法逆轉的過程。但是從藝術創作的角度來看，戲劇場景提供人們保持適度距離並且能客觀審視的機會，劇中所表現的記憶作用與意義，成為角色僅有的懺悔機會，並期許觀眾能夠更珍惜當下的溫柔提醒。

　　《感官之旅》書中有這樣的一段話：「不論我們如何探索、解讀，和熟記生命中的大原則或小細節，仍有浩瀚的未知領域誘惑著我們。如果浪漫的本質是不確定，那麼生命中有足夠的不確定使生命發光發熱，重新引發我們的驚奇感受。」[4]這段話同樣可以拿來做為何謂記憶價值的思辨。我們每個人都如此經驗過，隨著年歲的推移，對同一件往事的記憶往往會出現不同的解讀層次。記憶確實是不確定的，常重新引發我們的感受及領悟。

　　討論有關記憶的作用與意義，在生活中很實際的例子，就是每當我們翻閱過往所書寫的日記時，我們在調動起當時當刻的心情觸動之餘，並且將會同步覺察到，此時此刻對昔日事件所產生的新體悟。演員需要經常保持自我覺察，除了時時覺察當下的自我之外，還需要覺察過去的自我是如何一步步成為今天的自己。基於對記憶之作用意義的討論，加上覺察過去自我的必要，為達此素養訓練的目的，我經常要求學生在舞台上學習到身體如何自處之後，接下來就進入如何在舞台上說話的工作。結合以上訓練目標的素養訓練方法為「個人日記呈現」。

[4]　《感官之旅》289頁。

素養訓練5：個人日記呈現

　　這項訓練作業涉及把文字轉化為舞台語言的呈現處理，正因為個人日記所使用的是自己的文字，因此學生應當十分明白文字背後的思想與含意。呈現個人日記的目的在於，可以先免除掉演員面對劇作家、文學家規範的壓力，可暫時先不處理所謂的角色分析、不用去揣想文學家所設定的故事情境，學生可先按照自身經驗過的心情歷程，循序漸進地處理舞台語言的呈現。

　　學生們即便年紀尚輕，一定也累積了不少成長與生活的經驗。處理這項表演作業時被要求只能講述單一事件，呈現時間僅五分鐘上下，因此學生就得先對自我提問：為何選擇這一篇日記？這項記憶之於我的特殊意義是什麼？我在當時的事件中為何選擇這麼做？我如今如何看待自己曾經發生過的事？表演呈現該如何構思布局？關於「個人日記呈現」作業的工作要項，將更細節地分敘於後。

分享及展現的意願

　　表演工作的核心信念，始終都應當是由衷分享。演員的學習過程，勢必需要經歷在不包裝、不武裝的情況下展現自己，分享自我脆弱的真實面貌。當然，這樣的私密分享是有難度的，但這是成為演員的過程中，一定會觸碰到的必修課題。那麼演員在

這項作業呈現中，該展現到多深入呢？這關乎演員是如何定義分享的價值。深刻理解分享意義的人就一定明白，當你願意在眾人面前展示個人的脆弱與真實面，事實上是在幫助別人同步面對自己。一旦人遭遇到相近的困境時，能夠經由分享共通的經驗獲得一些共鳴、減輕一些苦痛。當演員了解自己的分享是有價值的、將會對他人產生意義的，那就自然願意分享得更私密、更深入。

檢視文學的素養

演員必須要有能力檢查及潤飾未來自己所拿到的任何台詞，以利最佳的舞台呈現。討論到舞台語言的各項要求，除了咬字、音量、思緒的流動、轉化出文字背後的畫面……等技巧之外，還考驗著演員是否具備足夠的文學素養，能否傳達出台詞的意境。因此我在課堂上，每每在給學生「個人日記呈現」表演筆記的同時，還得協助修改其日記的語句，藉此提醒學生務必保持閱讀的習慣、熟悉文字的表達。時至今日，常發現學生們愈來愈傾向圖像思考，較缺乏文學上的表述能力，其書寫的語句往往詞不達意或不夠通順，這自然會影響到語言及情感上的傳達。因此培養足夠的文學素養，對演員而言是相當必要的功課。

導演的基礎概念

通過結合無實物呈現的素養訓練，學生若已具備了空間處理及身體動作分配的概念，這些已建立的概念也必須消化到個人日

記呈現當中。尤其當學生所呈現的內容有時間、空間上的變化，例如需表達出事件前後的時間差距，或處理具體空間、心理空間的過渡表現，演員必須想辦法把這一切時空變化表達清楚。演員除了要處理語句文字的通順流暢之外，也得開始構思走位、空間及道具的利用，這自然會牽涉到若干導演的處理手法。導演與表演的工作本來就息息相關、相輔相成，演員若能具備導演手法的基礎概念，必定有助於自身的舞台演出。

情緒記憶與感官經驗的運作

　　每個人在進入情緒記憶的特殊時刻，其運作背後所誘發連動、提供支撐的感官經驗都不盡相同。有些人是嗅覺特別敏銳，有人則是聽覺先行，有些時候會是視覺或觸覺的連動……就像突然在捷運上聞到一股似曾相識的香水味，腦袋還來不及記憶起那個曾經令自己傷心的人，就即刻先牽引出惆悵傷感……也有人在咖啡廳不經意地聽到一段熟悉的旋律，就會立刻調動起某個特定時期的記憶或氛圍……進行個人日記呈現作業時，得要求學生意識觀察在情緒記憶開展的當下，其內在情緒與外部感官的連動如何運作。

　　例如拿出一件對自身有紀念價值的物件，要求演員試著陳述它背後的故事，當時的記憶就會隨之而來……這個物件是誰給的？在什麼情況下給的？對方所賦予物件的意義是什麼？當時季節的氣溫、空間的氣味、對方的神情為何？演員必須體會在語言

的背後，絕對不是只有寫下的文字做為基底，支撐舞台語言的應是生活當中的種種經驗畫面，以及各項感官所搜尋、儲存的印記。

　　個人日記呈現這項作業，同時也在幫助學生們檢查，是否正確使用情緒記憶方法？該方法運用在呈現時的效果為何？個人的哪些感官能力較為敏銳？進而了解自身的感官特質及創作屬性，經此學習更有效地調動情緒記憶，以期將來運用到正式演出當中。

輔助師生與同儕互動

　　表演課堂需要先建立起極為親密、信任的互動基礎，才可以一同冒險探索、並且相互借鏡分享。表演課的老師除了引導者的身分之外，也得成為學生們親近的朋友。理想的表演課互動應當如密友一般，坦誠展現私密的情感，並經此協助彼此的成長進步。我經常透過這項作業的呈現，迅速地認識學生的質地、了解他們做為演員的創作傾向，以利日後的作業配置。從作業呈現經驗中發現，一旦教師能先誘導個別的學生真誠地分享，願意在同儕面前完成深度的自我挖掘後，將會鼓勵帶動後續的同學們分享更多情感的細節，因而讓整個班級的學習狀態更佳。這種情況代表著正建立起團體間的彼此信任，已拉近師生、同儕的距離。因此，我經常將這項作業安排在接觸新班級的初期，以期為往後的教學立下良好的互動基礎。

二、學理基礎：寫實表演的運用

　　戲劇是一門最貼近人們生活樣貌的藝術形式，其中包含了許多相異的演出風格，不同的風格來自於創作者們對於生活多樣的理解和體會，各人的領略不同自然影響其風格表現。但是演出風格再多樣化，跟人們現實生活最為貼近的演出形式仍屬寫實表演。甚至可以說，寫實表演仍是現今在劇場舞台與影視範疇最廣為運用的學理基礎和技巧，因此它是演員必須訓練養成的基礎能力、是演員創作運用時的基本功。而論及寫實表演，就一定得再次回顧史坦尼斯拉夫斯基體系的要項。

　　史氏體系主要內容，在於通過體驗與體現的諸元素，訓練演員對舞台行動的執行。這當中涉及：肌肉鬆弛、感官接受、造型表現力、發聲吐詞、語法語調、潛台詞、視象創造、舞台注意、交流、情緒記憶、速度節奏、假使想像、行動（形體、語言）、規定情境、心理生活動力（智慧、意志、情感）、單位與任務、邏輯與順序、真實感與信念、貫串行動、最高任務、心理活動線、形體行動線、舞台自我感覺、性格化、演員與角色的遠景、控制修飾、個性、舞台魅力、道德紀律等等。這些元素在講授分析時做了序列的區分，但是在實際操作時，諸多元素間彼此是相互作用，而非完全各自獨立存在。[5]上述內容的細節，可以在史

[5]　《演員筆記30篇》31頁。

氏系列的相關著作《我的藝術生活》、《演員自我修養》、《演員創造角色》得到更充分的闡釋。

簡言之，演員通過學習史氏體系諸元素的自我養成之後，在創作時分析劇作所結構出的戲劇事件與行動，理解劇作者的意圖並據此建立起合理的人物歷史背景，最終在舞台上成功地展現出與自身有所差距的他者（即活生生的戲劇人物形象），這就是寫實表演的主要工作內容。《Q&A二部曲》文本的敘事情節中提供了寫實的情境、具體的人物，我所面對的創造嚴和一角的工作歷程，可以說是寫實表演創作運用的具體實例。

通常演員在扮演一個戲劇人物時，其自身的生命經驗絕不可能與角色所經歷的全然一致。史氏在其論述當中曾提出運用「神奇的假如」，假如我就是他／角色，那我會怎麼做？如何思考？如何感受？演員在接觸劇本的初期得先經歷一個理性分析，甚至是評價角色的階段；當開始進入排練後，則必須充分運用感性認同與想像力，致力拉近演員與角色的距離，以達「我就是角色」的最終目標。除了具備理性層面的劇作分析能力之外，如果能進一步通過排練達到對於角色在感性層面的認同，那麼寫實表演創作就有了穩固的基礎。

寫實表演最簡單的定義，即是演員要暫離自我，化身為具體生動的角色形象。演員要說服自己能成為他者，勢必得發揮同理心，意思就是要對於角色處境的一切皆感同身受。而同理心的基礎就是站到對方的位置去設想，以角色的立場和目光來觀看世

界。為達此目標，如何「建立角色功課」就成為運用寫實表演時的基本素養。

　　建立角色功課，簡言之就是演員幫自己的角色建構其成長背景，編寫角色自傳與暗場日記，根據劇本提供給演員的線索，來合理化這個人物是誰，思考在各個場景中角色為何會說那些話、做那些事。甚至要把一些劇作家沒有直接提及，但演員認為跟這個人物至關重要的部分，再予以發想補充。要將角色視為活生生的人，將劇本線索中所涉及、所延伸的一切細節都仔細推敲、構思清楚。這是演員拉近與角色距離的工作過程。

素養訓練6：建立角色功課

將角色視為知己友人

　　向學生演員們提出建議：當你拿到一個新的角色時，要將之看待成認識一位新朋友一樣，你必須對他產生好奇，得熱情地去了解對方。因此演員要在排練過程保持與角色的持續相處，然後逐步去了解探究：該角色的家庭教育、學校教育、性格養成、成長過程中的重大影響是什麼？他的經濟條件與社會地位為何？他的各種價值觀是怎麼形成的？並且如何影響著此時此刻的他？他怎麼看待自己？他又如何看待他人？他的各項品味是什麼？……直到對角色的熟悉程度有如知己一般。

　　甚至可以在生活裡試著檢查，如果你跟角色一起吃飯的話，

你應該會知道他會點什麼樣的餐點；一起逛街，大概知道他會挑選什麼樣的衣服；你可以猜想他喜歡看哪類電影、他喜怒哀樂的邏輯是什麼……與交往真正的朋友的差別在於，在現實生活中，你可能花一、兩年的時間去熟悉這位朋友成為知己；但戲劇的排練期通常僅有一、兩個月，演員必須在有限的時間，有效率地多了解你的角色。

簡單來說，建立角色功課就是演員得設法認識你的角色，了解他是一個什麼樣的人，唯有如此演員才能在舞台上成為角色的代言人。如同每一位要扮演茱麗葉的女演員，都得要去思考愛情在自己身上的作用和渴求是什麼？如果我就是茱麗葉，我是如何成長至今？家庭對我所造成的巨大阻力又會是什麼？

角色功課的作用

舉凡求職面試或學校入學考試，申請者必須把握跟面試官對談的數分鐘，設法有效率地說服面試官，關於自身的學習背景、個人特質、以及各項能力確實符合公司或學校的期待。角色登場也等同於是向觀眾進行一場面談，無論角色篇幅多寡，演員必須得通過次數有限的出場機會，就說服觀眾理解角色的全貌並認同其處境。為達此目的，做為角色的代言人，演員當然要充分認識所扮演的人物。事實上生活中的每一個人，始終是帶著自己的生命歷史繼續前進的，戲劇中的角色也應當如此。因此有了深入且完整的角色功課，演員才能好好掌握有限的登場機會，讓觀眾迅

速地認識人物，並同理角色的處境進而被感染打動。一旦演員能深刻地呈現出角色的生命歷程，將可引發觀眾對其自身生命經驗的整理與反饋。

優秀的劇作家會把每一位劇中人物都描寫得生動獨特，並且具備值得演繹的空間，讓演員有足夠且可依循的線索，來分析各個人物的背景及立場。但是在實際運作的工作職場中，許多原創的劇本或集體即興創作，是在排練過程中才逐步修改完成定本，演員經常得要共同承擔起劇本發展的職責。排練初期，劇本設定可能只為人物提供雛型骨架，角色的血肉尚有待發展填補，此時演員所做的角色功課就更具有關鍵性的作用。身為演員，我們需要對角色的一切皆感同身受，方可將具體的、生動的人物歷史透過演出呈現出來。演員的工作要項之一，必須把劇本中沒有被作者直接書寫出來的關鍵核心，予以合理化並賦予生命力。

對演員的執行面而言，篇幅較多的主要角色需要做的角色功課，偏向於合理化劇本當中的所有台詞邏輯及行為過程，必須將諸多的線索細節貫串整合起來；但是如果拿到的角色是篇幅較少的次要角色，此時反而更需要大量的、精細的角色功課，因為在線索資訊有限的情況下，角色其演繹空間的可能性更大，因此次要角色要達到真實立體化，勢必得補充更多的設計發想。

以《凡尼亞舅舅》裡面的中年落魄地主帖列津一角為例，他並非主要角色，但是這個人物的作用十分重要，通過他的視角可以讓觀眾更明白凡尼亞的性格為何，並且協助建立莊園平凡生活

的景況。劇中當帖列津談起已離婚的前妻，以及那個不是自己親生的小孩時，雖然只有短短幾句語，但是演員必須利用那幾句台詞的執行機會，就把這個人物當下如何看待前妻、疼惜小孩的心態明確地建立起來，才能準確傳達該角色的價值信念以及他的過往歷史，否則就淪為平鋪直敘地交代情節資訊而已。演員得要明白，契訶夫通過了帖列津一角，更深刻傳達出頌揚平凡生活的價值觀。若想達此目的，扮演的演員就必須深化帖列津的角色功課。

通過角色功課以接近角色

演員必須在學生階段已經學習過如何處理角色功課。或許在未來較為繁重的職場工作中，沒有機會把完整的角色功課一字一句撰寫下來，但是關於角色功課的構思還是必須加以完成。它可以不以文字的形式紀錄下來，但它需要落實在排練過程與合作夥伴的討論激盪當中。實際上在一次次閱讀劇本時、演員為角色量身設想大大小小的問題時、在排練場中跟創作團隊辯論時、每次在私下自行檢視排練筆記時……演員當下或許沒有將功課內容具體地書寫記錄下來，但實際上在這些過程中，已經逐步地完成了角色功課。

是否完成角色功課的影響差別在於：角色功課將會幫助演員趨近於角色；反之，若是缺乏功課的支撐，演員只好把角色往自己身上靠攏。常發現有些演員沒有設身處地為劇中人物找到應有的思想與行動，而僅是想著：我該怎麼把這些台詞講得更有聲

有色、更吸引人呢？我要怎麼做才會更加突出、更被看見？我一旦演出這樣的行為舉止，那別人將會怎麼看待我呢？演員必須知道，自己和角色肯定有所交集；當劇組挑選了你，一定是判斷你跟這個角色可以產生連結。你所投入演出的人物一定會有你的因子，但演員千萬不能因此認為，把自己直接擺放到台上就等同於角色，因為角色絕不可能跟你全然一致。演員勢必得要做足功課先成就角色，之後角色方能成就演員。

三、內容形式：於有限場景中鮮明表現人物

演員創造寫實戲劇場景中的角色，必須面對幾個重要問題：這個人物是誰？他過去的背景如何？他接下來想要達成的目標為何？原因是什麼？他冀望通過什麼手段能達到其目的？他面對的阻礙是什麼？他還有更長遠重要的目標嗎？他如何看待自己？其身旁周遭的人如何看待他？他身處的環境空間為何？甚至是時間、季節、以及所面對的各種無生命的物件，會對他造成何種影響？在人們日常的生活當中，所遭遇到的各種生活上的變化，通常就是人物、事件、物件、慾望、他人的行動刺激與回應……等等因素的交織影響。但是為劇作中的人物進行角色分析時，以上的種種變化影響，只能夠通過劇中的台詞來做為分析判斷的依

據。因此如何從台詞的脈絡當中找出設定，以激起演員產生與角色人物同等的具體感受，這項分析劇本的能力，也就成為詮釋寫實演劇的重要先決能力。[6]

通過對《Q&A二部曲》劇本的分析，牽動著劇中嚴和一角追尋（quest）的軌跡和失憶（amnesia）的際遇，最為關鍵的人物即是昔日的戀人蕭伶。在劇本中嚴和與蕭伶最集中的三場戲，分別為：第二場「交錯旅程」、第九場「王魁負桂英（一）」、第十五場「王魁負桂英（二）」。以技術層面來看，身為演員必須把握住僅三個場次的演出機會，令觀眾們可以領略其二角愛情糾葛的輪廓，並且深入嚴和個人失憶的痛苦及悔悟。三個場次，得鮮明地同時表現出愛情關係變化與個人心路歷程的起始、衝突及尾聲。

第二場「交錯旅程」，該場次是年輕的嚴和及蕭伶的首次亮相，演員最主要的創作目標，是要令觀眾感受到兩人剛陷入愛情的濃情密意，並興起對未來共同生活的美好期許。除了台詞所設計的戀人間常見的調笑與試探之外，我在排練時試著加入欲索吻的身體互動，並設計讓嚴和將頭枕在蕭伶腿上休憩的親暱動作，以藉此突顯兩人情感的深化程度，以及顯示嚴和對蕭伶若干程度的依賴。

第九場「王魁負桂英（一）」，是兩人愛情在穩固階段後的

[6] 《演員筆記30篇》95頁。

挑戰，即嚴和父親對兩人婚姻計畫的強烈反對。我在該場次最主要的創作目標，是要讓觀者感受到嚴和在面對親情與愛情衝突時的劇烈掙扎。我選擇在蕭伶負氣上台之後，發展出嚴和獨處時一連串外部的身體動作，如來回快速踱步、捧擲入港證件、推倒座椅，再慢慢地收拾起座椅與證件，黯然坐於蕭伶的私人戲箱上，最終起身在後台一隅望著蕭伶舞台上的身影，獨自一人惆悵感傷。上述持續連貫無聲的身體動作，實際上也等同是嚴和無聲地回應蕭伶演繹王魁負桂英唱段的指控，嚴和的憤怒、懊惱、猶豫與不捨，亦經此同步被觀眾得知。

　　第十五場「王魁負桂英（二）」，是老年的嚴和在失憶之後，與年輕的蕭伶再次相逢的抒情場景。這個場景雖然在現實時空條件下不可能如此發生，但將之看待成嚴和自身精神面向的心智活動，仍然可當作是個人在追尋路徑下的悔悟與修復。因此我仍然將該場次視為寫實場景處理，最主要的目標，是要完成角色在發現事實真相的劇烈衝擊之餘，還能理解彼此當年的困境並最終選擇放下。

　　僅通過以上三個主要場景的表演處理，就要在有限篇幅中展現出嚴和及蕭伶兩人關係的全貌，這考驗著演員布局與分配的能力。事實上任何藝術領域的創作，都關乎到布局與分配的訓練，繪畫、演奏、寫作等皆然。對於演員的養成而言，要完成上述的訓練目標，往往得經由「從段落呈現到全本演出」循序漸進的學習過程，令學習者熟悉操作技法。接下來進一步說明，在段落呈

現與全本演出時的不同調整配置，以利演員建立起相應的素養觀念。其中包含創作上的布局、演出心態的調整、登場前的意識配置、演出期間的體力分配、適應觀眾的調配能力等實際運用。

素養訓練7：從段落呈現到全本演出

在戲劇院校的表演教學實作中，為了照顧循序漸進的教學進度，並礙於上課人數及課程時間的分配，學生在課堂上的呈現幾乎都是以段落演出為主。以我目前任教的台北藝術大學戲劇學系為例，依照表演課程的進度布置，甚至有部分主修表演的學生直到個人的畢業製作時，才有機會鍛鍊全本演出的操作；學生如果能在學院製作的對外公演中甄選成功，或是有校外的接案演出經驗，才可以有機會提早獲得全本演出的入場券。

從段落呈現到全本演出，就如同先學會布置一個小房間，再擴展到較大的展場，最後是處理整層大樓的全局構思。再舉一例，這也像是分門別類先學習單一餐點的烹煮，然後最終學會整體套餐的安排。布置房間跟布局樓層、烹煮餐點和編排套餐，固然有不一樣的學習目標與難度，但其中許多創作的原則是近似的，同樣是由簡入繁的學習過程。對演員的學習而言，這由簡入繁的過程主要牽涉到分配的問題，如體力與時間的分配、專注力和意識的分配、構思角色人物行動的配置等。

創作上的布局

在劇本段落呈現時，演員會盡可能利用僅有的篇幅來表現出情緒的豐滿。但是當處理一齣四幕正劇，角色有多次出場機會可加以利用時，演員就要學會調配。試比較處理相同的劇作段落，段落呈現時會盡可能集中強化，但是在全本演出時，則必須思考與前後場次的關聯性，得循序漸進地分配行動才合宜，這就是考量段落與全本演出不同的差別布局。處理單一場次所做的分析，肯定跟分析全劇的判斷有所不同，以整體劇本為考量時，更需要仔細布局人物行動的層次分配。

就如同唱歌時的表現，如果篇幅只能唱其中一段，那麼演唱者就會讓自己聲音的可能性，在這一小段當中盡情展現。可是當要處理一首完整的歌曲時，如果每一個音符、每一個小節都做出濃烈的處理，最終會因為整首歌都是強調的處理反而導致扁平，因為缺乏層次分配變得惱人。穿著打扮不也是這樣嗎？今天如果僅以一項造型單品為重點思考，不管是衣服或配件，在顏色的選擇上可以試著強烈顯眼；可是如果是考量到整體的造型搭配，顏色就得要節制慎選，如果配件的顏色很飽滿、線條很搶眼，那麼衣服的顏色和款式就要選擇素雅些的，反之亦然。在整體風格的考量下調和線條、分配色彩，才能看出造型設計的整體性。任何創作表現皆必須清楚作品的重點所在，過多繁複的重點反而導致沒有任何重點。

建立正確的演出心態

　　通常表演老師在挑選教學段落時，必須考慮到每位學生演員的呈現篇幅，以確保每一位學生都有足夠且較均等的練習機會。在教學實務中，我通常會挑選戲劇衝突集中鮮明，並且角色分量較為均等的段落，安排二至三位演員為一組呈現片段。可是當進入到全本演出時，角色數量必定更多，不同的角色在各自場次中的表現篇幅可能有很大的落差。因此演員必須十分清楚你的角色在整齣戲的功能作用，以及在不同場次的演出任務為何，以做出相對應的調配。擔任該場景的核心人物時，自然要把握住表現的機會盡情展現；假如在另一場戲他人的角色才是焦點時，絕對不能為了求表現、想吸引觀眾注意，而刻意搶奪焦點做出不符角色行動的事情，否則這將會對戲的整體性造成嚴重的破壞。

　　有時候某一幕戲是以你的角色為中心，但可能另外幾幕戲你的角色就只有幾句對白，甚至可能連一句對白也沒有，卻要一直待在場上。這些情況在演員長期的職場經驗中，都是極有可能會遭遇到的。演員要準備好心態來處理這樣的落差，要了解自己的角色在每一個場次當中，所要負擔的任務是什麼。切勿成為那種一心只為展現自己而表演的人，當擔當主角時就極其賣力，而一旦獲派小角色就顯得馬馬虎虎，根本不在意全劇的整體效果。學生必須在學習階段就建立起正確的演出心態，切勿因為扮演主要角色而自我膨脹，更不能因為演出次要的角色，而輕忽自己在舞台上的重要性。如同史坦尼斯拉夫斯基一再提醒演員們的格言：

沒有小角色，只有小演員。

於後台登場前的準備

在實際演出工作中，正因為有前述角色篇幅份量多寡的情況，因此在全本演出時演員還得適應面對，在正式演出的數小時內，將會有許多在後台等待上場的時間。以往在課程段落呈現時，挑選的片段都是角色篇幅完整、戲劇衝突集中的場景，學生呈現完十分鐘上下的段落，就可放鬆以觀眾之姿觀看其他組別同學的呈現。一旦到了全本演出時，持續好幾個小時當中得面對著，何時燈暗？何時下場？中場休息多久？在後台的時間要如何分配？如何讓自己始終保持在專注的狀態裡？這些都是演員在正式演出時，需要處理適應的實際問題。

在演出實務經驗中，不管我在後台的哪個位置——補妝、調整衣服、閱讀劇本、上洗手間、進食飲水、中場休息——一定都會打開耳朵去聽場上進行中的演出台詞、或舞台監督的指令為何。演員必須時時刻刻知道現在戲展進到哪裡，才會知道應該調配至什麼樣的準備狀態以利登場。通常等到我要再次上場的前五至十分鐘，我就會先到翼幕做好準備，到側台去感受當下整個劇場的氛圍是什麼樣的狀態，我要如何去承接或是因應當下的演出流動。更多時候若有較長的預備時間，特別是中場休息的時候，我通常會把劇本再拿出來快速瀏覽一遍後續的台詞與筆記。有時候是為了補強排練次數的不足，好增加熟悉度；即便排練的熟練

度足夠，我仍會習慣再翻閱一次劇本，讓自己在上場前於腦中迅速排演一次，以提高登場時的信心。

正式演出的體力調配

一旦身為職業演員經常要面對體力上調配的問題，這項問題的適應並非只是多休息就好，這甚至是關乎意志力的強化。面對正式演出，演員沒有生病的權利，因為售票演出就是一項對觀眾慎重的承諾。因此演員除了平常就要照顧好身體之外，演出期間更需要高度的意志力來維持最佳的狀態。學生在學校課堂做片段呈現，可能幾個禮拜才演出一次；可是到了全本演出時，不論是學校的學期製作、畢業製作，或是參與校外劇團的巡迴演出，往往是持續幾天、數週甚至是好幾個月的工作份量。有時一天當中會有兩、三個場次的演出安排，面對接連數場的密集演出，演員得思考一整天的體力該怎麼調配，才能保持最佳的演出水準。

再將時間安排放長遠一點來談，演出當週的作息時間該怎麼調配呢？有時候職業演員可能面對一檔製作正在排練演出，同時還有另一檔新戲必須預作準備，這又該如何調配體力與時間呢？這些都是專業演員在職場中可能面臨的狀況。建議演員該休息的時候就要澈底休息，即便在技術彩排的零碎時間，當不需要你在場上的時候就該好好讓自己休息，不要耗費能量在不必要的玩耍聊天。適度地學習靜心活動，對於演員如何調配體力能量有莫大的助益。

感受每一個場次與觀眾的當下交流

　　經過一段時日的排練期、加上劇場週的密集工作之後，等到一切的演出條件都進入穩定的狀況，演員就會有餘裕去覺察每一場不同的觀眾反應，在演出當下感受互動所產生的微妙變化。學校的課堂呈現通常只經過初呈、複呈，老師和同學給予意見回饋後就結束了；但正式演出至少是一個週末的數場演出，那麼同觀眾交流的機會就更多了。演員可經此感受到不同年齡層觀眾的回應差異，發現下午跟晚上場次的觀眾所回饋的呼吸有所不同，巡迴演出時還可比較不同城市的觀眾反饋，這些同觀眾互動時的種種細節，皆是鮮活且難得的舞台經驗。

　　畢竟一齣戲最後還是要經由跟觀眾的互動交流，才算真正完成。演員的成熟並不是依靠上表演課次數的多寡，而是仰賴一次次舞台實戰經驗的累積。因此通過一次全本的正式公演，演員可以實際地經歷如何在台上操作判斷，並累積與觀眾緊密交流的調整經驗，這是非常重要的經驗值。這就如同駕駛汽車或飛機，駕駛者經由判斷當下的路況條件或氣流狀態為何，因而產生穩定駕駛的應對之道。演員如果面對觀眾的專注力不夠集中，要如何調整演出引領觀眾找回應有的專注呢？又或者面對過度興奮躁動的觀眾群、或遇上技術條件出問題產生不穩定的亂流，演員又該如何讓整個劇場空間鎮定下來，並使演出維持在穩定的軌道呢？這些應變調整的能力全憑實戰經驗的累積。演員面對觀眾，就如同衝浪選手面對著海浪，充滿危險與挑戰，同時又能激發潛能與力

量。衝浪選手必須一次次實際站到浪尖上，才能鍛鍊出精湛的技巧；演員也得通過一場場面對觀眾的全本演出，才能夠培養出成熟穩定的演技。

學習階段若有機會經歷全本演出的過程，學生演員就會開始面對到職業演員必須處理的實際問題，提早鍛鍊專業的能力及素養。從段落呈現到全本演出，是表演學習的重要過渡。

四、方法技巧：處理角色年齡的幅度

我在面對嚴和該角色的處理技巧上，最為直接的挑戰，就是要明確地表現出該人物在不同場景時應有的年齡差異。在劇本的設定上，並沒有直接指出嚴和在不同場次的明確年紀，但是依照各場景中的時空、事件等資訊來看，年齡的跨幅約莫有四十至五十年間。如何在有限的場景中，說服觀眾角色年齡的幅度是成立的，成為演員重要的方法技巧。

關於嚴和一角於主要場次的年齡分析設定如下：第二場交錯旅程，為嚴和與蕭伶熱戀時的青年時間，在我的設定上，嚴和應該協助家族的商業經營有一陣子了，其年齡應至少有二十出頭歲。第九場「王魁負桂英（一）」同樣是年輕時期，時間為第二場的數年之後，嚴和的年紀應更接近適婚年齡，因此他面對來自

家庭的壓力將更加巨大。第十五場「王魁負桂英（二）」，嚴和已罹患老年失智病症，從劇本上的資訊來看，嚴和的疾病已經是中重度的病況，加上在第十二場中嚴和的獨生女嚴馥嫻自述已經三十六歲，因此推算老年的嚴和應該是六十五以上近七十歲的年紀。

　　繼承俄國演技學派變革、同時也是史坦尼斯拉夫斯基得意門生的麥可・契訶夫（Michael Chekhov，1891-1955），在其著作談到：「如何具體呈現這些讓角色有別於你的特徵，你該怎麼做呢？最方便、最藝術（也最有趣）的作法，就是為你的角色找到一個想像的身體……開始想像在你自己真實身體所占的同一空間中，還存在著另外一個身體——你角色的想像身體，那個剛在腦海中為他創造出來的身體。你像穿衣服一樣地，給自己穿上了這個身體。這樣『扮裝』的結果會是什麼？一段時間後（也有可能只是一瞬間），你會開始覺得自己成了另外一個人。」[7]如此直接運用外部身體形塑的技巧，成為我這次處理大幅度年齡改變的方法之一。尤其是在《Q&A二部曲》我有數次必須在過場、轉場的短暫瞬間，就得完成年紀與外在的改變，從身體外部直接著手的方法提供我不少助益。

　　上述運用外部身體形塑的技巧，除了想像力與感受力之外，這個技巧還必須根植於演員自身平日對於生活的觀察所得。換言

[7]　《致演員：麥可・契訶夫論表演技巧》114頁。

之，演員必須保持敏感，並且好奇生活當中形形色色的人們，得時時關注於不同年齡、職業、性格的人，這將成為演員創作運用時的重要資料庫。簡單歸納，如何從劇本中分析出角色的心理狀態、取材自生活觀察中人物檔案的角色臉譜面貌、輔以排練時尋找出角色具體的身體行動，綜合以上身心內外等面向的創作排演，就是寫實表演的核心技法。

傳統戲曲的臉譜是演員臉部化妝的程式，各個人物皆有其自身特定的色彩與譜式類型。戲曲臉譜的作用，是藉此直接突出人物的性格特徵，具有「寓褒貶、別善惡」的藝術性功能，使觀眾能夠通過目視角色的外表進而窺探人物的心靈，因此臉譜被稱為角色「心靈的畫面」。而現代劇場演員所運用的角色臉譜方法，並非是通過外顯的化妝技法以令觀眾判斷其人物性格，而是演員在心中明確建立起角色的生動形象，說服自己化身為人物以後，再進一步通過表演傳達、感染給觀眾。對現代劇場演員來說，「選擇角色臉譜」這項素養訓練，確實也同樣在建立起「心靈的畫面」，只是這項功能並非展現給觀眾，而是作用於說服演員自身達到扮演上的信念，這是屬於建立在演員個人心靈的角色形象畫面。

素養訓練8：選擇角色臉譜

角色臉譜的作用

　　建立角色功課是演員根據劇本所給的線索，來合理化這個人物的歷史背景，以及角色在各場次中的行為邏輯。然而角色臉譜的尋找選擇，則不一定是跟劇本所提供的人物資訊直接畫上等號，而是當演員建立好你的角色功課之後，這個角色會讓你連結到現實生活當中，那些你曾經認識的形象、確實接觸過的人物。選擇角色臉譜的目的，是讓演員藉由自己所信服的具體形象，幫助演員在舞台上更立體化人物，並且強化扮演時的自我感受與信心。

　　演員經由對角色功課的思索，或與創作夥伴的討論激盪當中，有機會在某一瞬間發現到：是的！我認識過這樣的人，我知道這個角色人物他／她會是誰了。他／角色就像我的某位高中同學，他的價值觀跟角色很接近，他們幾乎說過一模一樣的話；她／角色就像我的某位姑媽，她的婚姻生活有過跟角色近似的遭遇，她們都發表過相同的感嘆。一旦演員的心中有了具體的角色臉譜可參照，在舞台上或鏡頭前的表現，就能更具備生動的活力與說服力。

參考多樣的角色臉譜

　　角色臉譜不一定都選擇自真實的人物，有可能是某種動物，甚至是某部小說或動畫中的形象。我在擔任電影《色，戒》的演員訓練工作時，李安導演曾提及關於主要角色王佳芝，他形容該角色在身為間諜的當下，應當如同既優雅又同時有攻擊性的大型貓科動物。因此導演希望我在協助演員進入角色時，幫助女演員開發其脊椎身形的表現力，獵豹的形象便成為角色臉譜的參考，幫助王佳芝一角的建立。或許對有些女演員而言，當她要演出《禿頭女高音》中的女僕瑪莉時，所借用的角色臉譜可能是偵探福爾摩斯，或甚至是粉紅頑皮豹。又或者，當女演員要演出的是《慾望街車》中的白蘭琪，其脆弱又纖細的人物特質，就可能參考一隻被囚禁的、需要呵護的金絲雀為其角色臉譜。即便演員的現實生活中，並沒有接觸過像白蘭琪那般的人物可直接挪用，還是可以盡可能找到一些畫作、圖片的人物神情，甚至是植物或昆蟲的狀態意象，做為角色臉譜的依據。

　　演員在處理角色的構建時，所參照的角色臉譜可以不止一個。請試想，當我們在獨處的時候、在面對家人、戀人、朋友、陌生人的時候，所表現出的樣貌皆有所不同。在不同場景中面對不同的對象，角色應當也有不同的樣貌；面對不同事件中的不同交流，一定會有不同的心境和態度。任何人在跟他人發生爭執時，憤怒的當下是一種角色臉譜，然而在談情說愛時，其角色臉譜又會變成別的形象。演員要經由角色功課釐清在不同的場次

中，所要表現的差異為何，藉此來決定角色臉譜的選擇，如此就可迅速完成人物形象在各個場景中的立體化表現。

有些演員過於完美主義或正經嚴肅，當沒有找到百分之百理想的角色臉譜就覺得不夠完善，猶豫著是否還要加以利用？在此給演員們建議，務必在排練場上保持玩性及冒險精神，不放棄嘗試各種實驗。做個比喻，從文本分析而來的角色功課如同主要食材，從生活經驗取材的角色臉譜如同調味香料；食材只要保持新鮮，香料則可嘗試調整配置，在烹飪過程中增減出最佳的香料比例，則可更烘托出主要食材的美味，達到畫龍點睛的效果。角色臉譜是可以在排練過程中持續實驗替換的，不要太拘泥於一時的判斷，這同時跟演員的想像力與同理心有關，需要保持有機的玩性和探索的好奇心。

我在演出《恨嫁家族》的前度（前男友）一角時，心中就替換過好幾種角色臉譜，如無助的小孩、復仇者、貧窮貴公子……等，甚至是在台北東區街頭西裝筆挺的冷漠上班族。隨著排練的進展，演員對於角色的認識一定會有所推進，因此角色臉譜得不停地隨之調整揀選。在我多次巡迴演出的經驗中發現，替換角色臉譜可以為漸失新鮮感的疲乏演出行程，重新喚回上台的興味與動力。而在《Q&A二部曲》中扮演嚴和時的創造運用，我選擇的角色臉譜除了身著白衣的富商公子形象之外，街頭獨坐的落寞老人以及我母親在病榻時的面容神情，都成為我在創作時所揀選的材料。

角色臉譜引發的變化

　　所有人在孩童時期，應該都曾玩過家家酒的扮演遊戲。家家酒遊戲就如同是表演練習的雛形，孩子們在遊戲中模仿著家中的爸爸媽媽、或診所的醫生護士。當小孩要模仿母親時，生活中所觀察過媽媽的神情姿態、聲音語氣，馬上就很清楚地出現在孩童的腦海裡。只要心中有媽媽的形象存在，不管是在煮菜、洗衣、照護、嘮叨……即便孩童從沒有真正發生過相同的生活經驗，其行動仍然可以讓人感覺到真實感與人物的立體形象。然而當女演員要演出茱麗葉時，如果其腦海裡沒有明確的人物形象，或不如扮家家酒時的那般具體，那麼這樣的茱麗葉在舞台上也就因此缺乏鮮明的存在感。這就是選擇角色臉譜的重要性。

　　以我曾在課堂上實際發生過的一次教學經驗為例。我安排讓學生呈現《凡尼亞舅舅》的片段，其中一位男同學飾演阿斯特洛夫醫生，此場景呈現的是該角色喝悶酒時，忍不住向桑妮亞吐露身為中年男子的生活苦悶。經過幾番修正討論之後，該男同學仍總覺得自己在理性上能理解角色的心態，但在感受與執行層面上，卻無法完全進入阿斯特洛夫醫生一角的情感核心。於是我把他拉到一旁，問了他一個問題：「你跟爸爸的關係如何？」突然間他的眼神中透露著一言難盡的訊息，接著我給他一個提示：「試想，如果是你自己的爸爸來說出這段中年男子的牢騷，那他會怎麼說出這段話呢？」簡言之，我要該學生使用其父親的形象，快速建立起鮮明的角色臉譜。接下來的呈現並沒有在走位上

做出特殊的調整，但是呈現出的人物情感有了巨大的進展，讓在座觀看的同學們都驚奇不已。

以上述例子來說明確立角色臉譜的作用，這將有助於演員取得立即有效的進展，有機會讓演員原本受限於理性的角色設定，迅速轉變為直覺、當下、鮮活的人物情感。因為有了角色臉譜，使台詞產生了嶄新的意義，情感得以被連結調動，演出變得更加真切動人。必須將角色功課跟角色臉譜交錯並用，以劇作家給的線索資訊來完成角色功課，輔以生活中觀察的各種人物特徵做為角色臉譜，相輔相成以創造出生動的舞台人物形象。

五、紀事分享：《Q&A二部曲》排演歷程問答

問：你覺得嚴和是一個怎樣的人？

答：嚴和會讓我想到我之前演過的另一個角色，《雷雨》[8]裡面的周萍。他們都是公子哥兒，他們的生命經驗當中有八九成都是任性而為的，只有遇到父親或戀人的時候才會表現出一或兩成的壓抑、退讓。我設計嚴和在受氣時會推倒椅子、腳踩蕭伶的入港證，這些宣洩性的動作是為了表現出少爺脾

[8]　劇作家：曹禺。個人參與的是新加坡實踐劇場2006年的製作，於新加坡維多利亞劇院演出。

氣，因為他覺得自己吃力不討好、滿腹委屈。只有任性的公子哥兒才會這樣摔東西吧，再加上服裝造型讓他穿了一身的白西裝，完全就是公子少爺的典型形象。不過，一旦發完脾氣自我宣洩過後，恢復了些許理智，他關照的焦點還是會快速地再回到蕭伶的身上，浮現出他對戀人的心疼與矛盾，那是他不輕易顯露的自我抑制。

問：那你認為他是一個懦弱的人嗎？

答：是的，我認為他是一個懦弱的人，並且還是個多情的人。你說他討人厭嗎？是的，因為他的性格中確實有懦弱的一面。你說他討人喜歡嗎？也是，因為他同時是一個多情的人。很有趣的是，不管是在戲劇裡還是在現實生活當中，我們都常常有類似的發現：男性經常被期待必須堅強，可是許多男性到最後終究是懦弱的；女性在成長過程中並沒有特別被這樣期待，可是大部分女性最終自己學會了堅強。如同劇中的蕭伶就是獨自堅強地把孩子養大成人。

我後來在看演出錄影的時候，看見嚴和幾個發少爺脾氣的瞬間（以及《恨嫁家族》當中，前男友跟大姊在對立爭執的段落），我都不禁心想：呵，你看吧，屬於演員個人的壞脾氣就在這時候被觀眾發現了。我的意思是，因為演員身上有這項特質或經驗，你才有辦法體會那個瞬間的角色心境。

我得坦誠在現實生活中，如果真的有人把我給逼急了，我是會像劇中人物那樣劇烈地回擊對方的。截至目前為止，大概

曾經被激發出來過兩、三次吧！哈。正因為演員得要不斷地認識自己，因此我到了現在的年齡階段，已經可以較為坦然面對自我，並且承認個人有著任性的面向。你剛才問的人物是否「懦弱」？我自己當然有懦弱的時候，那就試著承認接受吧！可是嚴和這個人，他就是不承認自己有這一面，他是這樣的人，正因為他不願面對自我，更顯示出他確實是懦弱的。如同畫圖時得表現出明與暗，創造角色也得同時找出性格的優點與缺點、多情和懦弱，才可以讓人物更加立體並且吸引人。

問：嚴和是在中國河南出生，年少時移居到香港，最後又移民到英國。他的文化與成長背景很特殊，你是怎麼揣摩這個角色的呢？

答：的確是很獨特的人物背景。不光是嚴和，劇中許多人物都同樣有遷徙移動的背景設定。劇作者會這樣設計，自然有他設想的目的所在，意圖創造出國語、粵語、英語、德語多種語言交織，及梆子戲曲聲響的豐富聽覺情境，並藉此延展開角色們追尋、回溯的旅程路徑。

我試著不過度分析或提問，這樣的人物背景設計會不會太特別、太刻意？直接先從演員同理角色的情感面來看待。嚴和的出生地是河南，他的根還沒有真的往下扎穩，就被移到了另一個地方重新開始；然後又因為大環境影響個人際遇，再從香港遷移到了倫敦，我認為，他肯定會有自己到任何地方

都只是個過客的心情。雖然我沒有跟他一樣經歷過多次的文化衝擊，不過我還是可以經由這樣的情感角度，去理解這個角色失根、飄蕩、無所依歸的孤單心情。

問：你在戲裡面創造的老人形象，看起來很有香港老人的影子，請問你有特別做過什麼功課或資料蒐集嗎？

答：嗯……我並沒有特別針對香港的老人家做什麼樣的功課，當然，對於要如何創造老人的形象是有下過一些功夫。

你不覺得無論是在台灣、大陸、港澳、新加坡或歐美的唐人街區，去觀察世界各地華人的老人家，他們都有很接近的氣質和形象嗎？我一直覺得小孩子是沒有性別、沒有國籍之分的，小孩們都有共同的純真特質；而人的年紀大到一個程度以後，同樣也開始模糊性別、甚至也沒有地域之分的。即便在台灣，我常常遇到一些老人家，我無法一下子就辨認出對方是老太太還是老先生，甚至在他們開口說話之前，也很難辨認對方是本省籍或外省籍。雖然我沒有針對香港的老人家做特別的功課，但是在我心中還是有一些熟悉的老人形象，做為角色臉譜的支撐。

問：這齣戲的背景因為橫跨了好幾個不同國家的城市，包括開封、香港、台北、倫敦、柏林，因此戲裡面也必須運用許多不同的語言。你的角色要使用粵語以及有大陸口音的普通話，你怎麼解決語言使用上的問題？

答：在此之前，我沒有學過廣東話。我在劇裡面所講的那幾句粵

語，其實是劇組先請別人錄音給我，我重複地聽、學習模仿。當我學會那幾句粵語台詞以後，我自己再講給懂廣東話的朋友聽，再請他們協助我檢查調整，如果少掉一個音或多一個字會不會更自然？直到有一個口語的版本確定下來，之後的排練和演出，我就只使用那個固定的版本。所以說，這跟我使用熟悉的語言來進行表演是很不一樣的。國語因為我夠熟悉，所以我可以保留一些彈性，但是粵語我必須鎖死，這樣才不會在語意或腔調上出錯。

正因為我自己並沒有足夠的信心在舞台上執行粵語，所以我只好想辦法降低角色需要使用粵語的篇幅；同時，又不能夠讓廣東話少到令觀眾無法信服嚴和是個在香港長大的人。所以我自行建立起語言分配上的邏輯：嚴和使用語言的改變，和他所想要交流的對象有關，他的語言就代表著他的記憶和思路。所以當他想起大陸的戀人蕭伶時，自然就進入普通話的記憶當中；在嚴和受失智病症所苦的現實中，當他憤怒、求助或展現脆弱時，自然選擇最熟悉的語言來表達，就會進入以粵語為主的思路。

這就如同台灣的現況。我目前大部分的時間都講國語，可是有時候遇見計程車司機或市場的攤販跟我講台語，我也會夾雜著台語回答交談。生活中的對話經常是國語、台語交錯使用，這在台灣是一個很自然的狀態。語言的選擇跟對象、記憶、情感都有關連，所以我在劇中也是以此來判斷處理的。

問：在劇中你經歷了好幾次年齡的大轉換，從年老到年輕，再從年輕到年老，甚至是在舞台上、在觀眾面前直接轉換，這有什麼技巧可分享嗎？年輕的學生演員同樣會遇到要挑戰比自己年齡長很多的角色，你覺得你在學生時期的跨齡扮演，跟你現在已經有了豐富表演經驗之後的處理，這兩者有什麼差別嗎？

答：我想，不管年齡如何、表演經驗如何，跨齡演出的表演處理還是有近似的地方，都必須藉由你的生活觀察經驗，去表現一個跟你有所差距的人物。

好比一首歌旋律起伏不大，你自然會覺得這首歌應該不難處理；可是如果一首歌裡同時包含又高又低的音域，你會認為：哇，這是很有挑戰性的一首歌。對於愛唱歌的人來說，這樣的挑戰性是具有吸引力的。同樣的，對於演員來講，要演出這種年齡跨距變化很大的角色，也是有著相當的吸引力。以被跨齡演出的挑戰所吸引的這點來說，不管是學生時期的我或現在的我，面對角色的心情還是一樣的。只是我現在填充角色的方式與細節，肯定和學生演員時期有所不同。同過往相較，我現在比較有表演經驗了，再處理相同跨齡演出的功課，就好像一個已經學會唱歌的人，再次處理一首音域跨度很大的歌。不會像在剛開始學習唱歌的時候那樣，僅著重在旋律起伏、音準正確的技巧上。一個人當他真正領略唱歌是怎麼一回事，他最終還是會回到歌詞的意義和情感

上，不會再只是炫耀歌唱技巧。畢竟是心情思緒的敘事改變，才會造成音樂旋律的高低轉折。表演者選擇重視技巧或是選擇強調意境，其表演思維就已經不一樣了。

因此在《Q&A二部曲》的舞台上，我不是光在想我要把角色演得多老邁滄桑、或多青春活力，我真的只是更理性客觀地分析、更主觀感性地體會嚴和這個人物所經歷過的事，並且展現出劇本所捕捉到的，屬於他人生中的幾個重要瞬間。我得要去理解年輕時期的嚴和，父親之於他的壓力是什麼？他有多強烈的動力想要去反抗父親？當無法反抗時帶來的沮喪感有多龐大？蕭伶之於他的意義是什麼？錯過蕭伶所帶來的相關悔恨為何？來到老年時期，嚴和已經是阿茲海默症的患者，關於失智症病人的心境，我盡力體會。畢竟我對於這個疾病算是熟悉的，所以我能夠理解他的一些舉措跟感受。

問：你身邊也有這樣的病患嗎？

答：我的母親在離世前就是失智症的患者，所以對於失智症病人的狀態跟處境，我其實並不陌生。我媽媽處在這個疾病的過程曾有十多年的時間，在頭幾年，她有些時候還能夠跟我有所對應，斷斷續續地互動交流著。發展到後來，她連基本的語言能力都喪失了，我只能試著從她的眼神當中搜索她在想些什麼，曾經感覺到她似乎在某一瞬間認出了我。但是更長的時間是，她完全處在自己的狀態當中，我只能夠從旁觀察，感覺到她的情緒仍有波動。

在她生病的期間，每當我有機會去探望她，發現她大部分時間都是在睡覺、休息。我仍然可以感覺到她此刻睡得安穩還是不安穩，我相信她的心理活動還是持續在發生，即便她無法像健康的人一樣有任何訊息上的主動交流。

對於要完成嚴和的角色功課來說，如何扮演失智症病人這件事情，對我而言並不遙遠。我常常提醒學生們，演戲的時候心裡一定要建立起關於角色的臉譜、尋找可參照的人物形象。通過我與母親的相處與觀察，對於如何建立老年嚴和病症狀態的角色臉譜，是十分具體鮮明的。我在演出時並不會把表演重點只放在表現年齡的跨距上，而是要深入分析每個場次的行動目的以及人物心境。

在此提醒一下，如果演員在分析劇本所編排的每一個場次目標之後，發現這些目標是單一的、直接的，甚至過於具有目的性及設計性，在這樣的情形下，建議表演時不能夠只是直白地演出該場次的目標。反而要想辦法經由表演的細節加以合理化，讓這些過於目的性的場次目標變得「柔和」一些。

問：把過於目的性的場次目標變得「柔和」一些？那是什麼意思？

答：演員在面對劇本的時候，必須先客觀地理解每個場次的目標，以做為建立角色功課的基礎，所以分析劇本的能力至關重要。我分析嚴和一角在《Q&A二部曲》劇中的每一場戲，都有必須清楚傳達給觀眾的目標。所謂具備目的性的場

次目標，會因為過於鮮明、單一，反而造成表演上的陷阱，容易令演員過於直白地演繹，造成整場戲的輪廓雖然清楚，但是卻顯得生硬而不夠柔和動人。

我扮演的嚴和，跟徐堰鈴扮演的蕭伶，這兩個角色有前、中、後三個階段的場景目標。兩個角色的首次亮相，是在湖邊談情說愛，那場戲最主要的目標就是讓觀眾感覺到他們陷入戀愛的甜蜜跟美好。其次是在戲院後台的那場衝突戲，就是要讓觀眾感覺到他們現在面對的愛情困局有多大。最後來到倫敦地鐵車廂的魔幻場景，嚴和已經年老失憶，有機會與蕭伶的幻影相遇對話，嚴和得表現出對昔日戀人的念念不忘以及對自己的悔恨。

以上每一場戲的目標都非常明確清晰，演員不能只帶著單一的目的性去演戲，因為隨著劇情推展，上述的目標將會自然而然顯現完成。演員更必須要提供生動的關係變化、要建立人物心理的深度、要展現生活化的交流細節。

正如我們在日常生活中觀察到的情人伴侶，無論在公園中或捷運車廂上，我們只是瞥見兩人互動的短暫瞬間，通過他們交流的方式，我們就可以得知他們是否正在熱戀、或是正在冷戰。所謂「展現生活化的交流」指的就是，舞台上的演員也要能夠提供給觀眾，如同生活場景中具備說服力的交流細節。

那如何把目的性的目標變得「柔和」一些呢？建議通過排練

尋找到演員執行起來舒服的、對觀眾而言也有說服力的細節過程，就可以讓那些太過設計性的目標變得比較有修飾，不會顯得那麼刻意造作。在嚴和、蕭伶兩人在湖邊談情說愛的戲，我設計了一個嚴和把頭枕在蕭伶腿上的動作，這個動作畫面，可以有效地讓觀眾感覺到兩人的甜蜜關係，不流於只是口頭上生硬地談戀愛。還有一場在戲院後台的戲，嚴和面對父親的為難，同時又面對情人的指責，自尊心與責任感同時受挫，所以在蕭伶登台後他獨自一人開始憤怒宣洩；我設計他把蕭伶的座椅推倒、把準備給她的入港證踩在地上，發洩過後再默默拾起蕭伶費心準備給嚴和父親的中藥包，輕握在手上無奈地嘆息；我希望通過這樣一連串演員所創作安排的動作細節，讓觀眾感覺到嚴和從強烈的憤怒逐漸過渡到自責的沮喪感，補充較為生動並可被同理的心理過程，得以讓劇本的設計性更有潤飾與說服力。

問：在劇中嚴和的女兒提到，身為失智症病患的家屬有很多痛苦的地方，你也有過這樣的感受嗎？

答：當然是很有感受的。簡單來講，一開始是拒絕面對，心想：「怎麼會呢？這樣的事怎麼會發生在我的家人身上？」到後來才逐步試著接受事實。病人之外的家人間曾經歷彼此責怪的階段，這樣的責怪是很隱性的，不會直接說出來，可是就會有一些感受產生……爸爸會不解孩子們為何長期離家，孩子們會覺得父親是否疏於看顧母親，兄弟姊妹之間也會隱隱

地比較誰不在家的時間比較長⋯⋯等到熬過了這個辛苦的階段，家人才慢慢能夠彼此體諒，共同面對事實並分工互助。在過程中的某個階段，我在心疼之餘也會自我安慰，媽媽這樣其實也沒有什麼不好，她不用再煩惱那麼多事啊！如果她到晚年時的精神狀況還很好的話，很有可能還要持續為我、為家庭擔憂很多事情；我甚至可以想像依照我們彼此的個性，還將會發生多少的爭執對立⋯⋯說不定這樣對她、對我，都好⋯⋯當然，一路看到她受疾病所苦的種種過程，自然十分不捨。我母親剛生病的頭幾年，我受到大開劇團的邀約執導一齣戲，之後我們歷經多年的發展完成了《金花囍事》[9]這個製作。創作這齣戲的主要原因之一，是因為這個故事在談女性的自我犧牲、談母親的無私付出。我很清楚我當時在創作時，是想要表達對母親來不及說出的感謝之意，這個創作過程是屬於我面對母親的自我療癒之旅。

經過了這麼長的時間，直到我母親最終離開了，我發現那個不捨的感覺是會變化的。所以我認為人其實不用太恐懼痛苦，因為痛苦並不會一成不變，它會在不同的時候長出不同的滋味，傷口終究會結痂，會讓人感受到當初的痛苦不再那麼沉重。我跟我的家人一路以來都在做準備，準備面對她的

[9] 2005年首演的版本為《母親的嫁衣》，2012年重新製作為《金花囍事》。2012年起曾數度於台灣各地巡迴演出，2015-2019年間受邀至北京、上海、廣州、南京參與多項藝術節展演。

離開。這是我母親給我最後的一項功課和禮物，學習疾病和死亡都是人生很自然的一部分，唯有真正珍惜當下才能減少遺憾。

在母親臥病多年的期間，雖然她老早已經沒有辦法跟我有任何語言上的交流，可是我要求自己無論在台北的教學、演出工作有多麼忙碌，每個月一定要返回台中去看看她。就算只有陪伴她半個小時也好，坐在她旁邊只是靜靜地看著她、輕輕地撫摸她，對我來說那是一項很重要的儀式。這個人懷胎十月把我生下來，即便她跟我曾有過許多性格上的相處問題，然而我就是在她的關照跟陪伴下長大的，身為人子，這是我應該回饋給她的些許陪伴。

《Q&A二部曲》劇中有這樣一句台詞：「人世間最痛苦的，原來不是生離死別，而是遺忘。」但是換個角度想，其實很多事情能忘了也沒什麼不好。人的記憶就如同一面網子，留住了些許，多數的東西自然會被排除忘記。如果仇恨、痛苦、忌妒、譴責、恐懼，都一直被牢記的話，我想那樣的生活應該很可怕吧。

問：劇中嚴和被失智症所苦，即便已忘了許許多多的事，但他唯一無法遺忘的就是過往的戀人蕭伶。在劇末那一場不寫實的戲，年老的嚴和在地下鐵遇見年輕時的蕭伶，你在演出當下有什麼樣的感受或發現呢？

答：那是一個相當戲劇性的場景。一個已經失憶的人，跟一個已

經離開人世的人，在現實當中他們肯定無法重逢對話；但劇場就能製造出這樣的機會，讓他們再次相遇，然後一起去修復那段關係、弭平兩人的遺憾。

對於嚴和而言，與蕭伶未能有結果的愛情一定是很重大的遺憾，他可以把其他所有事都忘記，唯獨蕭伶失約的這件事情，他始終牢記於心。嚴和已經打定主意違抗父親同愛人私奔，在港邊等待的他認為蕭伶一定會出現，但結果令人失望，那個夜晚他期盼的人沒有出現。可以想像，他當晚等待了多久？是如何說服自己相信對方真的不會來了？並且在他的餘生，又揣想了多少次蕭伶失約的原因呢？

蕭伶失信的原因，多年來對嚴和而言始終成謎。而戲劇的創作讓這一切有機會被解答，得以聽見這個遺憾被訴說。經由這個場景，嚴和終於明白蕭伶的委屈，知道她後來也嫁人了……她的老公酗酒、家暴……嚴和肯定心疼不已，並且想著：「如果當初妳依約跟著我走，這一切就不會發生了。」加上他還知道了他們兩人曾經有過一個兒子，當我在舞台上說出嚴和的台詞：「天啊，我的兒子！我們的兒子啊……」當下心中充塞著驚訝、一絲喜悅與無限的懊悔遺憾。

我清楚記得在某幾場正式演出時，以嚴和的目光看著最終告別瞬間的蕭伶身影，身為演員的我是十分激動的，即便這是不合乎現實邏輯的假想場景。但這就是演員要努力追求的，盡其所能在劇本規範的情境下表現出情感的真實。

問：如果同一齣戲已經排練或演出過很多次，有些感覺不再新鮮了，或當天演員狀態不佳，情感的表現不如往常穩定，那該怎麼因應？

答：維持新鮮感是演員很重要的素質，先天條件與後天訓練的因素各半。如果演員能深入角色功課、認同人物，並找到為角色發聲的十足動力，就更有機會維持住每場演出的新鮮感。提醒演員在舞台上務必「真聽、真看、真感受」！

會的，演員肯定會遇到個人狀態不佳的情況，這很常見。我的解決之道就是很誠實地面對，當天的情感面貌有多少算多少，盡力而為。這也是排練的重要性，如果劇組有高完成度的排練品質，即便你個人今天狀況不佳，但仍然能藉由恢復排練經歷過的種種細節，觀眾還是可以感受到落差不大的演出狀態。就像一位訓練有素的服務生，他的狀況很好自然可以好好招待客人；但是如果今天精神不佳，還是一樣要達到標準作業流程來維持服務品質。演員也是一樣。

問：你會不會多準備幾個讓自己進入角色的方法，以策安全？

答：嗯，我不認為多準備方法一定會有效果。以我的經驗來說，當我在演出時越想盡辦法要去點燃自己的情感，只會讓我越來越分心。最有用的辦法還是回到場上，很專注地聆聽你的對手，感覺場上的呼吸流動，不管是燈光、音樂的變化，還是觀眾的回應……再次強調「真聽、真看、真感受」，「處在當下」是很重要的，就像我經常提醒學生的，在舞台上務

必要保持誠懇與真實、全力以赴。

短跑選手在當天的比賽中跑出了最佳紀錄，但他在起跑的時候不會知道自己今天將要破紀錄，他只會在賽道上盡力地做好動作的協調、感受對手、全力施展。而演員在舞台上也一樣，不是因為我那天準備要入戲我就可以入戲，必須在舞台上全力以赴、很專注、很當下、沒有雜念。演員的技巧能力自然會隨著演出經驗的增加而累積起來，但要能保持誠懇同時又全力以赴，這才是最不容易的事，這是屬於演員的進階功課，也是成熟演員的必備素質。

問：你怎麼看這齣戲所講的內容呢？

答：老實說，這齣戲裡面部分的議題內容，我不一定都有同感，甚至會覺得有些段落的處理其設計性、目的性過高了些。我承認演員大部分的時候，會遇到類似的狀況，不會每次都拿到最理想的劇本。這就像你現在租的房子不見得是你最滿意的，但還是可以用你的方式、你的品味，把房子布置成舒適的生活動線、空間配置、味道顏色。我認為演員也在進行類似的處理，要想辦法去合理劇作、合理導演、合理自身的情感與邏輯，設法讓自己在舞台上自在並且說服觀眾。

作品參
《恨嫁家族》

參演紀錄	2014/01/24-26香港葵青劇院演藝廳
	2014/11/07-09北京保利劇院　第六屆戲劇奧林匹克
	2015/04/24-26北京保利劇院
	2015/05/01-03上海文化廣場大劇院
	2015/05/08-09蘇州文化藝術中心大劇院
	2015/05/15-16杭州大劇院
	2015/05/23-24廣州大劇院
	2015/05/27-28武漢琴台大劇院
	2015/06/05-06深圳大劇院
	2015/12/31-2016/01/03台北國家戲劇院
團　　隊	非常林奕華
導　　演	林奕華
編　　劇	黃詠詩
舞台設計	陳米記
燈光設計	陳焯華
服裝設計	郭家賜
影像設計	黃志偉
音樂設計	鍾澤明
動作設計	陳武康
演　　員	朱宏章、謝盈萱、時一修、黃健瑋／莊凱勛、朱家儀、鄧九雲、葉麗嘉、王世緯／周姮吟、劉嘉騏、趙逸嵐、戴旻學、王宏元、廖浩閔／王捷仟

一、創作理念：呈現自信與自卑的混血

　　我記得在結束《恨嫁家族》所有巡演場次的最末一刻，導演林奕華跟我說了一句意味深長的話：「看著你這一年多來和這個角色來來回回地拔河，是一個很有意思的過程。」在那句話的語氣當中，導演似乎表達了對演員不放棄持續前進的肯定，同時也透露出對創作過程的一絲遺憾。我認為導演看見演員最終更認同

角色的處境、更明確自身技巧的拿捏，因此給予了肯定；但同時對於演員在排演初期抗拒角色的耗損，仍然覺得可惜。

　　不容否認，我確實在《恨嫁家族》的排練初期，對我所扮演的前度（前男友）一角曾經抗拒並抱持負面評價。導致產生這樣情況的原因有二：一是劇組剛開始與我接觸討論的劇本和角色，和實際開排後的設定落差過大，我當時花了一些時間在接受消化與原始期待的差距；二是前度該角色的篇幅極其典型，簡言之就是類似電視劇中懷恨復仇的男性角色形象，在劇本的初稿中，該角色的行動目的單一且過於功能性。如此的狀態，在演員的職場生涯中不免發生，一旦遭遇到文本及角色不夠完善的情況，又無法在最初就婉拒參與演出，那麼演員就得在排練過程中，想方設法地從角色功課的建立與人物行動的合理化，予以補充完善。

　　經過初次讀本後的檢視加上與導演組的討論，我對前度的角色設定提出了許多疑惑與建言，後來經由劇作者的消化和回應，才新增寫成了劇本第五場「給前度的請帖」。該場次為三頁A4紙張大小的個人大段獨白，經過與導演工作的走位動作編排後，成為舞台上逾十七分鐘的舞台呈現。接續第六場「前度的計畫」與大姊一角兩人的對手戲，五、六兩場共約三十分鐘的連續演出，成為我在《恨嫁家族》中最主要的表現篇幅。

　　《演員與標靶》一書中提到：「我們無法看清我們所說或所做的之事的完整含義。許多關於我們自己的事，我們永遠沒法得知。我們也無從確知我們所做之事的整個後果。我們也無法全然

確定我們所說的故事，因為看來是單一的故事，往往是許多故事的集合。」[1]雖然一開始我認為關於前度的故事過於單一和類型化，經歷排練場的工作之後，我開始期許這個人物的單一故事，可以是許多觀眾其生命故事的集合。

前度他出身微寒，靠著一己之力力爭上游成為醫生，學生時期的青澀戀情導致他多年的忿忿不平，在報復心態的驅策下殃及無辜，製造出他人與自身的新舊傷害，該角色正是自信與自卑的混血。在自信、自卑兩端的矛盾下，人往往聽命於情緒任性而為欠缺智慧的判斷力，這是許多人有過的階段。我雖然評價過這個角色的性格缺憾，卻仍期待通過呈現出該角色的困境來提醒觀眾，看見成長過程中不免發生的執著愚痴，這成為我參與《恨嫁家族》的創作理念和動力。

創作前男友一角時，促使我深入思考該角色是如何審視自我。因為任何人看待自己的方式，同時也是他回應世界的手段。前男友這個人物的性格同時具有自信與自卑的兩極，可以判斷他看待自我的所思所想必定十分衝突，也因此衍生出他與周遭人事物的種種不和諧。

日本劇場導演蜷川幸雄（Ninagawa Yukio，1935-2016）在其著作中寫著：「演技是什麼？如果有人問我這個問題，該怎麼回答？我覺得這個問題有許多不同的回答方式，不過，我想我應該

[1]　《演員與標靶》243頁。

會回答，所謂演技就是遇見另一個可能的自己。」[2]蜷川幸雄提及的所謂「另一個可能的自己」，我個人認為這包含著身而為人的各種可能、開發自我所能成為的各種可能。就演員的素養訓練而言，「再次審視自我」這會是個恆久持續的課題。畢竟演員自身是位創作者，其身體感官及聲音語言是創作工具，個人的生命經驗又是創作材料庫，最終自己所演出的角色是其創作成品；與創作相關的作者、工具、材料、作品，這四者都和演員自我有著密切的關係。因此演員得持續地認識自己、提高自己，以藉此拓展自我所能成為的各種可能。

素養訓練9：再次審視自我

認識自己是演員一輩子的功課

　　學習表演一剛開始探討了演員「為何表演」，接著認識表演執行的核心「舞台行動」；有了以上的方向和概念之後，演員接下來需專注的課題為各項關於自我的審視。諸如：我對於生活觀察的習慣為何？我理解行動分析的程度為何？我本身各項做為演員的工具，其素質條件如何？我的身體感官、聲音語言、感受覺察、思考邏輯……等各項身心內外能力如何持續提升？

　　「認識自己」是演員一輩子的功課，因為人會一直處於改

[2]　《千刃千眼》190頁。

變當中。以我自身為例，在青年學生階段曾經一度認為自己是感性傾向的人，自認喜歡並學習藝術，理所當然比別人來得感性許多。當時我在某學期的劇本創作課堂中寫了一個劇本，指導老師讀後指出我應該是一個相當理性的人，我當時還默默地認為老師的判斷錯了吧……直到學習表演更深入自我認識後才發現，沒錯！我的確是一個理性思維的人。之後嘗試著順應感性的抒發釋放，反倒成了我某一學習階段的主要演員功課。

這就是人有趣的地方，人不可能保持不變，我們在不同的時期、遇到了不同的人、經歷了各式各樣的事件，身體與心智都會產生各個階段的體驗、影響及變化，這些都是再次認識自我的軌跡。試以自身從事表演的實際情況說明，十幾二十年前我還可以仰賴體力能量來演戲，但隨著年紀漸長，時至今日的我勢必得做出調整。我必須敏感於身體的變化，重新調配運動的習慣並找到維持能量的方法；於此同時很自然地發現，身體條件雖不若以往，但感受力與生活的體驗卻豐厚許多。演員需時時刻刻覺察自身的改變並隨之調整，這樣的變化與調整，必將影響著後續的演出表現。

客觀地接受自己的優缺點

再次審視自我，不單單是著眼於自己的欠缺，也得再次認知自己的優點，客觀地認識自己身為演員可以利用的工具、材料、特質為何。如果你是一位理性傾向的演員，往往會苦惱於理性帶

來的制約，反而羨慕那些感性特質強烈、易於調動情感的演員。從另一角度來看，自然也會有感性傾向的人，羨慕他人具備著理性的正確判斷、邏輯的分析能力。人人都嚮往去改善、補充自己所欠缺的部分，然而任何一項特質都有其不同面向的優缺，如同色彩一般沒有絕對的好或壞，只有調配運用的問題。

正所謂：「旁觀者清，當局者迷。」演員必須把握在表演課堂上的學習機會，經由師長、同儕的回饋來更看見自己。依教學的實務操作而言，學生們「看別人演」與「自己呈現」是同等重要的，可以從彼此的觀摩意見中發現到，原來自己在舞台上看起來是這個樣子。學生可以學習如何通過「看他人」，進一步知道該如何「看自己」，因為人對自身的認知往往不夠客觀，旁觀者的意見經常比當事者的覺察更加全面。經常發現一個人擁有再好看的五官，當自己照鏡子的時候，總是先聚焦在不甚滿意的眉毛或鼻子。演員若是習慣性地先敏感到自己的缺點，將會影響到在舞台上的自信展現和身心調配。

「認識自我」是身而為人的共同追求。不管是科學家、藝術家、知識菁英、市井小民⋯⋯無論是任何文化背景或處於哪個時代，人人都得要在其生命過程中一點一滴、逐漸地了解自己。但是身為藝術家、尤其是演員，「認識自己」這項功課就顯得更加迫切重要。如前所述，演員就是自身的作者，同時自己也是創作的工具、運用的素材、藝術的成品，表演創作的特殊屬性，促使演員得不斷地聚焦在自己身上。正因如此，表演者就更需要客觀

地看待自己，看自己擁有什麼、欠缺什麼、如何調整……然後再利用這些修持自我的所得來進行創作。

「認識自己」是一項引人入勝的作業，同時可能產生極端的發展，有人會因此變得更加具備自信，反之有人因為認識自己更多後，才深刻發現自己的不足。身為演員，自信與自省這兩端的檢視都需要具備；演員在生活的多數時刻中，如果可以覺察到自己是欠缺的，就會因此不斷地自我要求、自我提高；但是演員在上台時的特殊時刻，一定得要充滿信心，要相信自己的演出將會是絕佳的版本！不管別人曾經給過什麼樣的筆記，上台的那一刻要全力以赴並投入享受。

從自我認識到自我調整

演員若能深刻認識自我，將可有效率地運用自身當下的條件狀態，與劇本思想、導演理念、演出風格迅速地融合，知道該取出什麼樣的材料跟工具，以針對該次的角色創作進行調整。演員得不斷地自我覺察、認識、整理，所以你的創作工具箱、材料庫永遠在更新當中，不致空乏。就像一位廚師會因應季節的不同，不斷地增減冰箱中的食材、調配所運用的烹飪工具。

簡單來說，如果覺得自己的身體素質欠佳，就要花時間去練身體，如果覺得自己舞台語言不過關，就得去練音量和咬字；身體及語言之於演員來說，確實是相當重要的兩項工具。演員至少要達到能掌控好自己的身體，讓身形動作在舞台上是乾淨的、聚

焦的且靈巧的；至於語言台詞的各項要求，除了咬字、音量、思緒的流動、傳達出文字背後的畫面……等技巧之外，還考驗著演員是否具備足夠的文學素養，能否表述轉化語句的意境。這些自我要求的功課可說是老生常談了，關鍵在於是否能持之以恆？這正是史坦尼斯拉夫斯基所稱的「演員的自我修養」。學生總有一天會從課堂上結業，導演也不可能督促演員一輩子，持續練功只能靠演員深刻明白這是自己的專業要求，自我督促、自我堅持。

從理解自己到理解他人

「自己」永遠是演員最好的創作夥伴，因為二十四小時都在跟自己相處，可以對自己提出很多問題，隨時隨地去覺察自己的反應狀態、所思所想。而當演員把握了認識自己的方法以後，就可以以此為基礎去理解他人，進而替代不同年齡、不同文化背景的人物，在舞台上表現出角色是誰、他們的處境為何。

在我常設的表演課程初始階段，將要求學生完成兩項作業：「獨處時間」及「日記呈現」。「獨處時間」可以視為無實物、無語言的自我介紹，作業取材考驗演員如何看待自己？如何意識觀察自己在日常生活中的內、外在行動？為何選擇那個時刻來表現自己的與眾不同？而「日記呈現」則開始訓練語言的處理，讓學生在沒有劇作家的規範下，先行表述個人的私密心情，碰觸思想和文字扣合的處理能力。當學生完成了這兩項作業，建立身體

行動與語言思想的運作概念後，才會開始進入文本的排練，進一步去研析劇作家筆下人物的行動和語言。認識自我、表達自我，是表演基礎的入門功課。教學時希望透過以上兩項作業，能夠幫助學生快速完成該階段的學習目標。

當然，演員在往後長期的職業工作過程當中，還是會有機會再次地回到面對自我的課題上，只是職業演員最為重要的創作目標，需擺放在角色人物的完成度。演員得設法讓觀眾認識角色，而不是僅止步於認識演員本身，這就是所謂演員與明星的差異。只是學生階段必須在創造角色／他人之前，先學習建立自我探索的方法、自我表述的能力，即先理解自己再去理解他人。學習創作一個角色，就是學習從理解自己到理解他人的過程；然而作品才是創作的終極目的，表現角色、成就他者才是演員至高的創作任務。正如史坦尼斯拉夫斯基的名言：「應該愛你心中的藝術，而不是愛藝術中的你。」

二、學理基礎：行為及動作的符號選擇

演員通常在接觸角色的一開始，僅能自己先從劇作中的人物對話進行分析解讀，對於扮演的角色的初步認識，只是來自台詞上單一面向的理解。但是最終演員的創作必須是立體完整的，除

了處理台詞語言的表現之外，更要補充身體行為、動作的符號選擇。畢竟我們在現實生活中與他人互動交流時，彼此在語言背後的眼神、動作或靜默，才是我們真正明確解讀對方訊息的來源。演員個人可以單獨進行劇本台詞的研讀、分析與背誦，然而肢體動作的編排則必須和導演、對手演員，在排練場中共同完成。因此結合台詞語言處理、行為動作符號二者的建構能力，是演員得要具備的學理觀念與能力。

《劇場人類學辭典——表演者的秘藝》一書當中，提及了俄國劇場藝術家梅耶荷德（Vsevolod Meyerhold，1874-1940）的觀點：在日常生活中，語言和手勢之間也有互補或彼此獨立存在的情況。語言代表人和人之間外顯的動機，無論真誠、慣性或虛偽。往往，語言之外的手勢、態度、距離、表情和沉默則表達了關係的真實本質，無論是情緒或社會關係上的本質。梅耶荷德讓演員看到可以如何有意的掌握這兩個層次的行為，根據某種邏輯採取行動，和台詞交織出新的關係，但毋須明說……兩個表演層次——行為和台詞——之間的差距讓觀眾看到深度，因此有了洞察。[3]

《恨嫁家族》的舞台相當特殊，除了一個主要大平台加上許多張各色的座椅之外，幾近空台。在沒有其他更多的布景與大道具的協助之下，要能夠呈現出豪華古堡中的各個不同空間，以及

[3]　《劇場人類學辭典——表演者的秘藝》118頁。

舞會人群流動的場景，就需要大量依賴演員們的走位與肢體動作的符號，方能建立起應有的舞台幻覺。除了建立場景之外，該劇中有相當多的重點篇幅，在於表達諸多人物的心理空間。甚至可以這樣說，相較於故事情節的敘事，《恨嫁家族》舞台呈現對於各個人物心理空間的表現手法，更加精彩突出。因此在排演該劇的過程中，如何發展動作的符號並結合台詞的詮釋，其最主要的目標在於協助觀眾同理人物處境，以及對角色性格的認知。

以第六場「前度的計畫」為例，該場景需要在十幾分鐘內，得同時表現出前度與大姊兩人許許多多面向的關係。包含昔日的柔情密意、當下的彼此揣測、復仇意念的往返、接納與拒絕的試探、個人自尊的矛盾、衝突過後的懊惱、記憶真相的揭露、過往屈辱的隱忍……我和對手演員、導演三人經過多次的討論排練，最後發展出風格化與寫實並存的舞台呈現版本，得以讓兩個人物無論是在私密意識上的糾葛、現實關係上的衝突，均一一展現出其本質。

前述場景的呈現方式，得大量藉由演員肢體動作的表現力來加以完成，即所謂以行為和台詞兩個表演層次之間的差距或反襯，讓觀眾得以看到角色情感的深度，因此對人物關係有了更深入的洞察。事實上肢體是人類跟外界溝通、交流非常重要的工具，甚至在學習語言的溝通之前，身體感官就已經在協助我們與他者的交流。如同小動物、小嬰孩跟成人間的互動，即便缺乏語言仍然能夠順利地理解彼此。

正因為身體是人類與外界溝通不可或缺的工具，更成為演員重要的創作工具之一。希臘劇場導演狄奧多羅斯・特爾左布勒斯（Theodoros Terzopoulos，1945-）於著作提及：「演員接受每天的訓練並非要快速、有效地提升演技，如此只會將想像力建立在一個封閉系統裡不能打破的技巧規則上。每天接受同樣訓練應該是要啟用並活化意識（awareness）的功能，並調整『能量的身體』（Body of Energy）。」[4]這正說明「肢體動作」能力的開發鍛鍊，是身為演員重要的素養訓練。

素養訓練10：肢體動作

身體鍛鍊的重要性不言而喻，許多修行的方法都是通過身體的工作，進而達到心靈的提昇，譬如經由瑜伽、靜坐來達到心神的安定。即便在日常生活的行為中，我們也不難發現身體帶來的強大作用。當遇見友人心情低落時，也許在一個適當的時刻給予對方一個擁抱或眼神，對方所得到的安慰將勝過十分鐘的談話，身體的明確行動往往更重要於口頭上的千言萬語。

演員身體的基本要求

語言跟身體雖然同樣是演員重要的創作工具，但兩者的屬性不同。語言是理性、思想層面的產物，得通過學習來養成；身

[4] 《酒神的回歸》42頁。

體則是傾向感受反應、直覺本能，是我們與生俱來的能力，但身體能力必須經由訓練來維持。演員對於身體的最基本要求，便是要讓身體能聽命於個人的指揮，演員的身體得要維持在一個有能量的、均衡協作的狀態。在理想的情況下，演員的身體若能高度開發並維持敏感，將可在創作時幫助演員連動內在情感；理想的狀態若尚未完成，那麼演員的身體至少要訓練到不成為創作的障礙，要能夠不妨礙情感傳送至外在時的展現。

為了達到上述的目標，有些基本的身體能力素質，是需要演員持之以恆地鍛鍊的，諸如：力量、協調、平衡、彈性、柔軟度、控制力、可塑性等。而該如何進行鍛鍊則得視每個人不同的體能情況，針對需要補強及提升的部分進行規劃。每個人的身體都會因為先天的條件及後天的長期習慣，發展出個人的身體屬性；也許協調感很好，但是缺乏力量，那麼就得去加強爆發力、採行重量訓練吧；也許身體力量足夠，可是欠缺柔軟度，以致於許多動作無法流暢地協作完成，那麼就想辦法藉由舞蹈或體操讓柔軟度精進吧。如同營養師針對個案設計菜單，演員也必須認識評估自我的身體素質後，再進行日常訓練的設計。

如果還不夠認識自己的身體，還不知道該選擇哪一類身體訓練來精進自我，那麼演員至少要先培養樂於長期從事的運動習慣。慢跑、打球、游泳、街舞、武術、健走……都很好，身體有其自身的記憶，唯有通過樂趣喜好來長期累積，身體的素質方可逐步建立並維持。鼓勵演員先行建立起一項經常操作的運動，藉

此觀察自己身體欠缺什麼條件，再進一步去拓展訓練項目補足所缺乏的能力。

感官能力的提升

演員的身體素質訓練，除了前述的幾項工作重點外，還必須包含感官能力的提升。意識視覺、味覺、嗅覺、聽覺、觸覺五種感官的運作，並且明白感官各自的作用與相互的影響為何。畢竟感官經驗就是人們感知探索世界的資訊，五種感官可以視為演員創作時的五種武器，可用於觸及記憶與誘發情感。感官的開發不像身體的訓練有不同的運動選項可操作，但是我們每時每刻都在運用感官，演員得在日常生活中多意識感官經驗如何運作，經此來提升其靈敏度。

先以聽覺為例，當我們在會議或課堂上專注聽發言者說話時，除了聽到需理解的內容之外，能否還聽得出講者的聲音質地、發聲位置、咬字慣性、性格特質等細節？可以的話，還能同步聽到環境中的空調聲、蟲鳴鳥叫、街道車流⋯⋯如果再加上當下的視覺經驗，講者的表情動作、距離位置、空間形狀、光影顏色⋯⋯甚至再進一步同時意識觸覺，當下季節的溫度、空氣的濕度、筆與紙張的觸感⋯⋯感官能力的全面提升，有賴於演員長時間的自我開發與建立意識的習慣。

保持可塑的身體

　　那麼，關於現代劇場演員的身體訓練，要達到什麼樣的程度才算足夠呢？也許演員不需要像運動員那樣具有卓越的肌力與爆發力，不需要像舞蹈家那般具備高超的彈性與柔軟度，但是演員如果能夠具備較優異的身體條件，自然在舞台表現的可能性就有更多的空間。在此提醒演員們，有時候長時間從事單一類型的運動，或過度接受程式化的身體訓練，反而是會造成某種程度上的障礙。

　　就像傳統戲曲演員或古典芭蕾舞者，他們的長期訓練會讓身體形塑出程式化的風格，當這樣的身體條件來到現代劇場的舞台時，常常仍會帶著戲曲的程式或舞蹈的符號，而顯得不夠中性、無法生活化。當要去演繹尋常人物的日常生活時，訓練有素的程式化身體質地，反而會成為妨礙與限制。畢竟在平時的生活中，不會見到有人那樣使用程式化的身體，即便是戲曲演員在其日常當中同樣如此。

　　戲劇中會出現形形色色的人物類型，因此舞台上始終歡迎高、矮、胖、瘦各種身體條件的各色演員，各個行當都會有各自的表現空間。現代劇場演員並不像模特兒那般追求近似一致的身體美感，但是各色演員都需要具備的是身體的可塑性與控制力。為了達此目標，演員在訓練的選擇上要盡可能保持廣泛接觸，不能只偏頗於單項素質訓練，得要吸收各種鍛鍊均衡發展，方能具備可塑性與控制力。唯有如此，未來不管遇到什麼樣的角色要

求，方能以自己的身體加以消化。

　　演員呈現的是人在生活當中的自然狀態，其身體訓練的目的是要幫助形塑角色的樣貌，語言訓練的目標是要創造表達角色的思想，身體和語言缺一不可。默劇是把語言的分量降到最低限的戲劇形式，所以身體的技巧和細緻度就必須更加豐富。而廣播劇或配音則相反，去除掉身體的使用，因此聲音的表現力就必須達到高標準。聲音、語言、肢體、感官可以被分開討論、獨立訓練，但對於演員而言，最終要將這些外部條件整合運用。因為在人的日常生活行為中，身體跟語言本是相融運作的。

　　每一個人皆有所長，有些演員善於說話，有些則擅長身體的使用，這兩項創造工具皆能靈活運作自然最好，如果還在養成階段，某一方面較缺乏經驗，也不必感到灰心。我尚在青年時的訓練階段，對於身體方面較有感受，持續多年表演工作後，才比較能夠咀嚼劇作文字、傳達舞台語言。演員對於這兩項工具的體會、開發是需要階段進程的，耐心修持加上時間及經驗的累積，必有成績。

三、內容形式：演員如何合理化編導者的構思

　　「合理化」是演員一項至關重要的素質與能力，必須在養成訓練期間就建立完備。因為演員在演出時得同時合理化劇作家給的對話台詞、導演給的走位動作，更重要的是，還得合理化個人的自我情感、信念及邏輯。美國電影及舞台劇導演，本身也是劇作家的大衛・馬密（David Mamet，1947-）在其著作中這樣寫著：「排戲的目的僅僅是提醒演員準確地執行某些動作，一個接一個。在現場，好的演員帶著筆記出現之後，就執行著導演付錢要他做的事，即表演他在排練時被告知的一切，而不是去激發情緒或是去發掘新意義。」[5]大衛・馬密簡潔地提醒排練的要義以及演員在演出當下必要的精準穩定，而「合理化」的能力正是演員能夠精準穩定表現的基石。

　　我與林奕華導演首次相識合作始於2006年，在十年以上的合作中曾往返於台灣、大陸、港澳、新加坡諸多華人城市，累積出好幾百場的舞台經驗。就演員的經驗值而言，這是一項珍貴並且難得的資產。在如此厚實的合作基礎與鍛鍊下，林奕華導演的創作模式與劇場風格，是造就我表演能力的前進提高，極為重要的一課。從我的觀察中，林奕華導演熱衷且敏感於當代都會族群

[5]　《導演功課》94頁。

的所思所想，他從不搬演所謂的既有經典劇本，其創作幾乎都是原創，即便從古典取材（如四大名著的演出系列[6]），仍通過他的奇思妙想予以解構，重組成為當代人的愁苦悲喜。因此同他合作，自然必須合理化他的世界觀與劇場美學。

當我收到《恨嫁家族》劇本第五場「給前度的請帖」，將近三頁A4紙張的台詞，剛開始不免焦慮如此大段的個人獨白該如何呈現？如何能夠令觀眾投入表演且認同人物？導演首先向我提及，他希望前度這個角色可以視為是大姊一角的另一個自己，因為這兩人有著幾乎重疊的驕傲與脆弱，彷彿是不同性別的孿生子。導演調度上讓前度與某賓客的閒聊做為開端，成為第五場「給前度的請帖」的切入處理；我將賓客這個對象等同於劇場的觀眾，以閒聊的形式拉近與觀眾的距離。之後對象改變成自我與往事的記憶，讓獨白成為私密意識的流動展現。為了合理導演視兩個角色為孿生子的概念，我刻意在回憶起昔日爭吵場景時模仿大姊的語氣神態。這除了顯示出導演的構思外，另一方面也豐富表演的層次色彩。

林奕華導演的劇場作品，經常融入大量的表現性與象徵意涵，就如同表現派的畫作、詩句或舞蹈一般，可以反覆地品味解讀。他絕少處理純然的寫實戲劇，寫實戲劇的語彙與相對受限的解讀空間，我認為恐怕無法滿足他的劇場觀。似乎可經此得到解

6 林奕華導演曾和國家兩廳院合作四大名著的演出系列：2006《水滸傳》、2007《西遊記》、2012《三國》、2014《紅樓夢》。

釋，為何其團體名稱「非常林奕華」的英文譯名為Edward Lam Dance Theatre。在面對形式與象徵先行的編導構思時，演員白身寫實表演的基本功就更顯得重要。唯有通過穩固的寫實演技基底，各種形式象徵的意義方有被解讀的機會，演員創作的「合理化」過程就是在建立編導者與觀眾的溝通橋樑。

在與林奕華導演十年以上的合作經驗中，我始終持續思考如何「在排練場與他人合作」的問題，這同時也是演員的專業養成中，必得完成的素養訓練。畢竟演員的工作不像其他藝術家那樣可以獨立運作。例如小說家可以就在書房裡自行工作自己的文字，畫家可以待在畫室裡一個人完成畫作……但是演員的工作是無法由自己單獨完成的，即便是自編、自導、自演的獨角戲，仍然需要夥伴在排練場中擔任前哨觀眾，給予檢視修正的意見；當演出時還是要請別人幫忙舞台、燈光、服裝、音樂等設計事宜。演員的工作永遠需要同創作夥伴一起協作，在排練場與他人的合作勢必具備挑戰，因此得學會如何順利跟他人溝通、集結創作意見，這是重要且必備的素養能力。

素養訓練11：在排練場與他人合作

加速關係化學變化的場域

對在劇場工作的人而言，排練場是一個會加速人與人彼此關係變化的場域。別人得花了兩、三年的時間才可能變成那麼要好

的朋友，劇場工作者是有機會在兩、三個月當中，就經由排練及演出過程迅速加溫到那麼友好。另一方面，劇場工作所引發的衝突，也會在壓縮的時程中急速累積。原因在於，劇場工作往往有進度與時效的壓力，並且要求高標準的理想演出。在求好求快的目標下，排練工作的內容將要求演員們在有限的時間內，必須深入分享對人的各種理解。演員需要在有限的排練期間，迅速熟悉了解合作夥伴是怎樣的人，同時也要願意向他們展示自己是一個什麼樣的人。

　　排練場中眾人因為創作的目標，彼此深入且快速地交換對人的理解認識，期間所產生的互動成果，應該是一項近似化學般的變化。排練時創作意見的交換，不應該被視為是一種物理性的變化，不是在比誰大誰小、誰強誰弱，不該只限於以誰的意見為重來說服旁人而已。應當是A者的想法加上B者的想法，經過化學般的變化結晶後，已經不等同於A跟B各自的原始意見，而是產生一項包含眾人的創意，並且高於所有人意見的創作成果。

不易和平共處的創作難題

　　排練場上的每一個人都擁有不一樣的特質、價值觀和不同的美感，因此排練場才會發生如此好玩有趣的事情。正因為有了這些相異之處，導演和演員們可以在排練時加入各自的看法，這樣才能讓戲的成果更加豐富。如果你提出了砂糖，他貢獻了蜂蜜，彼此同質性高溝通得很順利，可是融合起來就只有甜味沒有其他

選項，那麼難免單調膩口。但要是砂糖要是遇到了鹽巴、辣椒、酒或醋，每個人提供的智慧與見解各異其趣，那麼最終戲所融合出的滋味才有機會精彩繽紛。

若根據前述的理想狀態，排練過程應該是一項非常愉悅的經驗。可惜這樣的理想狀態並不容易經常見到，更多真實的狀況是在高度的壓力之下，排練場多半充斥著埋怨跟不信任。在排練過程往往容易遇到這樣的情況：演員對於排練的階段成果還不夠滿意，覺得仍然有可以調整改善的空間，但是創作上卻出現瓶頸而停滯。演員得親自上台，自然希望戲的成品是好看的，一旦排練創作處於膠著狀態，便開始苦思：問題究竟出在哪？應該如何解決？

當演員左思右想覺得自己已經盡了全力，但是戲仍沒有進展的時候，一些負面的想法就會開始發生：問題一定是在夥伴身上……導演的筆記反反覆覆，始終說不清楚理念……對手太怠惰散漫，沒有做好個人的角色功課……由於演員最直接密集的工作對象，就是導演跟對手演員，在認為自己已經盡了全力的認知下，很容易對夥伴產生評價和埋怨，許多誤解摩擦就會在這樣的創作焦慮下越演越烈。

在此提醒演員們，要將這些在排練場中的紛紛擾擾，視為理所當然的創作必經過程。就像植物的成長定有興衰，人的成熟過程也會出現困頓和遲疑，途中出現障礙是再自然不過的事，戲的排練過程同樣如此。俗話說：「人生不如意事，十有八九。」確

實在生命中大部分的經驗都是不如意的，如果可以跨越挫折，失敗就有機會成為成功的養分。交朋友、談戀愛不也同樣如此？我們無法保證每一次都遇上好的對象，但有智慧的人是可以在受挫的人際經驗中，取得學習和成長。

因此若在排練場遭遇挫敗又有什麼關係呢？任何人在學習的初始階段，一定都有不成熟、需要他人扶助的時刻。從事劇場就如同交朋友、談戀愛一樣，是個互相學習、互相成就的過程。捫心自問，我們一定受過很多人的成就、扶持，才得以成為更加成熟的人；有朝一日當我們已經具備較完整的成熟度，是否也應該試著去成就後進夥伴？

互相信任以激發彼此的責任感

在排練場上的很多紛擾，多半都是源自於懷疑他人。當在合作關係中，有人釋放出懷疑、不信任，導致有人覺察到自己正被評價檢視，被質疑者很容易接著產生抗拒、對立的心理：既然你不信任我，那我為什麼還要信任你？當相互不信任生成的那一瞬間，一切理想的合作關係將中斷停滯，裂痕甚至越演越烈。懷疑確實十分令人沮喪，因為當人面對他者的懷疑時，往往容易被情緒影響；再加上每個劇組成員，都有其各自的創作焦慮要承擔，不免因此心想：自己都已經擔憂可能會做不好了，別人又來質疑我的能力，雪上加霜那就更容易失敗了。

事實上每個成員都可能正處於求好求快的心態下，不斷地給

自己壓力，在無法承受之餘，就忍不住將壓力發洩到夥伴身上。多數的人礙於自尊心，從不輕易對夥伴這樣開口：「可不可以不要懷疑我呢？我需要的是信任跟支持。」缺乏信任的結果，只會讓合作關係變得越來越疏遠。如果能做到互相信任，就有很大的機會能激發出彼此的美好潛能。例如小學生第一次擔任班級幹部，自認經驗和能力皆不足，不知是否能順利完成職務工作，可是因為老師賦予了信任、同學們也投票贊成，因此就會激發出孩子努力把這份工作做好的意願，在他人的信任與自我責任心的驅策下，最後也就真的完成得很不錯。

排練場的工作也得保有同樣的赤子之心，因為演員一旦能夠信任你的導演、你的對手，他們將有機會被引發出責任心，並且回應給你相近的反饋。同樣的，當演員發現導演及對手給予你充分的信任，自然一定不敢鬆懈怠惰。因此給演員們的建議是：務必充分地信任你每一次遇到的合作夥伴，藉此激發出彼此創作上的責任感與潛力。

合宜的合作關係是美好的分享

排練場上還可能有另外一種狀況，後輩演員對於導演、資深演員不但不敢質疑，反而還存有恐懼的心理，事實上這樣的態度是源自於尊重，但是過於戒慎恐懼的心理對於合作是沒有助益的。當然，演員必須得尊重劇組的所有合作夥伴，但這樣的尊重是不可以影響到創作的完成度，如果一直維持客客氣氣，那麼有

些創作上的碰觸琢磨就無法順利產生。演員們需要盡可能地保持開放、欣賞並尊重合作夥伴的意見，以藝術創作的完備為前提，致力探求創作所需的必要討論。

　　在我過往的創作與學習經驗中，數度與師長一起同台演戲。當前輩師長發表分析劇本的意見，我當然會虛心聆聽，表演執行上的意見也會予以尊重。但是當我們在舞台上對戲時，若出現了障礙或矛盾，我也會適時地提出必要的修改意見，以利後續排練的進展。畢竟排練的主要目的是完成創作，尊重對手和追求創作這兩者並不衝突。我也曾多次跟我教過的學生同台演出，我也不會因為他們曾是我的學生，就理所當然地認為應該以我的意見為主。因為以演員的專業而言，跟任何人同台都是合作，理想的合作關係是無需恐懼權威的。恐懼擔憂會令人不自在，不自在就無法順利表達個人創作上的想法、無法盡情討論修正意見。

　　前述雖然提到在合作經驗當中，多半的經驗都不是順利的，甚至要將這樣的不順利視為理所當然的過程。但是一旦克服了障礙達到彼此信任，在排練場還是會見到極其美好的瞬間。當演員跟夥伴們相互信任地工作，通過彼此無私地分享創作觀，猶如在晦暗不明的藝術學習道路上，有一盞盞的路燈被他人所提醒點亮；並且經由深度交換生命經驗的見解，幫助彼此開啟嶄新的一扇窗，看到以前不曾看過的風景和不曾思考的高度，也因此更明白了某些人情世故。有機會在排練場上遇到一位思想觀念、美學判斷、生活經驗上都比你豐厚或是見解截然不同的夥伴，由他來

帶領著你認識這些難得的嶄新體悟，這不是很珍貴美好的事嗎？

四、方法技巧：獨白語言的處理

　　語言與肢體做為演員重要的兩項創作工具，兩者的功能與作用互為表裡且相輔相成。隨著年齡增長與創作經驗的日積月累，我逐步對這兩項創作工具有了不同以往的認知；年輕時對於肢體的訓練較有反應感受，畢竟身體能力通過肌肉痠痛與大量汗水，所完成的開發和進步來得直接且強烈；時至今日，我發覺語言能力的開發提升更顯不易，因為說的能力與聽的能力息息相關，唯有經由敏銳且細緻的閱聽檢查，並且在心中建立起語言背後正確的內心視象，方能具體地增進舞台語言的表述能力。

　　史坦尼斯拉夫斯基在《演員自我修養第二部》中，提醒演員該如何完成舞台語言的處理：「你要想出使你有理由來說出這些話的那些想像虛構、有魔力的『假使』和規定情境。此外，你不但要知道，而且還要設法清楚地看到你的想像虛構給你顯明而形象地描繪出來的那一切。要是你能做到這些，那麼要你說的那些別人的、指定要你說的話，就會變成你自己的、你所需要的、你

所必不可少的了。」[7]為了完成前述史氏所提出的方法目標，我在處理《恨嫁家族》的前度一角時，除了角色的背景功課之外，還進一步自行調整潤飾了台詞。畢竟原劇作者為香港人，她的港式語法有時並不全然合宜於我的語法習慣。自然，在這其中也適時地補充個人在排練時對於角色的發展細節。以下擷取一小段台詞的原作與改寫，做為此工作方法的說明。

原作台詞：我常常都會幻想有這樣的一天，心中常常有這樣的一場戲碼盤旋著，我會怎樣去出席她的婚禮。我還以為我忘了，原來我沒有。那天是她生日，那是我第一次以男朋友的身分出席她的生日派對。我問室友借了一件西裝外套，買了一雙皮鞋，花了我差不多一個月兼職的工資，之後一個月差不多窮到要吃作頁紙，都是她害的。哈。

改寫版本：身為前男友，我偶而會在心中幻想排演這樣的戲碼，我常在想……如果我出席可可[8]婚禮的話，那到底會是什麼樣的場景呢？喔，還有，那一整個晚上的事我以為我不在意了，但其實並沒有。那是我們在一起之後，可可第一次過生日，我第一次要以男朋友的身分出席她的生日派對。我老早就跟室友借好了西裝外套，自己花錢買了新皮鞋，那雙鞋花了我差不多一整個月打工的薪水，之後的下一個月窮到天天要吃泡麵，全都是拜她所賜。呵。

[7] 《演員自我修養第二部》97頁。
[8] 可可為《恨嫁家族》劇中大姐該角色的暱稱。

語言可以說是人物思想意識流動的外顯產物，然而每一個人的思想就如同每一個人的面容、指紋一般，都是獨一無二且無法複製的。因此演員拿到劇作台詞後，首先經過分析得以理解劇作者的意圖，之後要在排練場逐步內化成為你自己的、你所需要的、你所必不可少的私密意識，最終在演出時才能引領觀眾深入認識角色。在此對演員們提出建言：勢必尊重劇作家的創作構思，但對於台詞仍不可放棄自我的見解與檢查，仍得予以適度潤飾。這就如同購買衣服後，勢必經過量身修改才能真正全然合身。

　　史坦尼斯拉夫斯基曾經將角色比喻為劇作家與演員的孩子，必定同時擁有二者的基因與思想。因此對於自己在舞台上所要詮釋的台詞，演員必須投入深刻完整的賦予、字斟句酌地加以鑽研闡釋，才算是負責任的創作。為了能夠達到台詞的絕佳詮釋，演員勢必得鍛鍊「聲音語言」，提高並持續這項素養訓練，才有機會將劇作家的思想經由自己的藝術語言，在舞台上有聲有色地傳達。

素養訓練12：聲音語言

　　聲音語言是演員進行創作的主要工具之一，是演員必須長時間持續鍛鍊的重要項目。在進一步談聲音語言的訓練前，我們得先回顧劇場歷史的發展脈絡，在現代劇場導演工作尚未被確立之

前，遠自古希臘戲劇數千年以來，劇場一直是以劇作家為主導、為創作中心的工作模式；到了二十世紀前期左右，才逐漸發展出以導演創作為主導的劇場潮流，因此劇作家地位受到前所未有的挑戰，並隨之削弱許多，在當時文字語言的重要性也連帶遭到忽視。

　　以亞陶（Antonin Artaud，1896-1948）主張的殘酷劇場（theatre of cruelty）觀點為例，他一反過去劇場對語言的重視、對理性的強調，進而提出身體感官的重要，與直覺感受的必要。亞陶認為語言文字只掌握到人類身心經驗的一小部分，僅僅是理性的產物，而劇場則應該展露更多感性未知的神祕意境。儘管亞陶及其跟隨者的劇場主張，深深影響了二十世紀劇場的導演創作，但是正如同鐘擺效應、物極必反，感性與理性勢必需要均衡發展。時至今日二十一世紀的劇場現況，對語言文字的重視又在劇場中捲土重來。

找回對舞台語言的重視

　　二十世紀中後時期台灣劇場的演員訓練，受到當時世界劇場潮流的影響，特別是在引入葛羅托斯基（Jerzy Grotowski，1933-1999）的貧窮劇場訓練之後，身體訓練與聲音開發的工作大行其道，相形之下，舞台語言的訓練因此受到忽視。在台灣尚有一個值得觀察的現象，即在幾經政黨輪替的社會環境背景下，似乎也造成了主流文化看待語言使用的異動。台灣早年曾歷經推行國語

運動，在校園中禁止方言的使用，直到本土意識覺醒開始強化地方母語的教學，主流文化中對語言表現的期待，是經過顛覆異動的重組過程。回來談台灣長期以來的表演教學，在同時受到世界劇場潮流及社會發展時空的雙重影響下，舞台語言的訓練工作就更不容易落實。台灣的演員必須留心找回對語言表現的重視。

　　當然，並非缺乏了語言，我們就無法跟外界交流了。小動物之間雖沒有語言，但牠們自有一套溝通互動的方式；小嬰兒雖然不會說話，但還是能夠向父母表達快樂、難過的情感。只是當人類學會講話之後，便容易過度僅依賴語言來完成溝通，這反而形成了全然溝通的障礙，甚至常常發現言多必失。真正的溝通互動應當是理性、感性並重，同時運用語言聲音和肢體感官的彼此配合。但是無可否認的，語言始終是人類生活中最受重視、最經常使用的溝通手段，所以這當然也是演員舞台表現的重要創作工具。語言做為如此重要、經年累月使用的表達工具，演員更需要擅長分析它、熟練使用它。因為除了如默劇、肢體劇場等特殊的演出形式外，通過剖析文本並表現舞台語言，仍然是現代劇場中最經常運用的展演創作方式，舞台語言的鍛鍊是必須得持續重視的。

聲音語言的基本要求

　　音質、音量、呼吸、投射是聲音的條件要求，咬字、傳達力、感染力則是語言的基本要求。以中國大陸戲劇院校的表演系

教學為例，除了設有專門的台詞課程外，還有輔以聲樂方面的課程，來完成前述聲音與語言的訓練要求。雖然現今劇場演員戴麥克風演出的機會愈來愈多，加上劇場空間具有日新月異的良好收音條件，似乎演出時對於演員音量的要求已不若以往嚴苛。即便如此，演員仍然需要有明確的投射力以及更好的咬字習慣。所謂的投射力，也可稱之為表現力、氣場、磁場，即演員在舞台上的精氣神狀態，清楚的投射絕對是重要的演出能力，因為麥克風可放大音量，但無法替代演員的精神能量狀態。而演員的咬字習慣將通過麥克風予以放大，若是咬字欠佳也就更放大其缺點，正如解析度不足的圖片放大後反而更加模糊不清。

此外，演員需要時刻意識到個人的語言使用習慣，還需要一雙很好的耳朵去監聽生活中的每一個人是如何說話的。可以從同步監聽在平日生活中的語言節奏開始，將會觀察到在日常對話當中，人們說話並不被標點符號所制約，每一個人說話的速度與節奏是基於當下思想的速度、思緒的流動。語言聲調的節奏與內心活動的速率息息相關。所以當演員拿起劇本時，語言的抑揚頓挫千萬不可掉入標點符號的圈套，造成生硬的台詞朗誦，務必將台詞處理成生活化的自然節奏及用語。另外也得習慣監聽自我的口齒咬字，以利咬字正音的提高，唯有通過日積月累的監聽檢查，方能具備優良的語言工具。

找到語言背後的相應支撐

在「個人日記呈現」作業裡，因為學生處理的是自己書寫的文字、自身的生命經驗，因此可以非常了解語言背後的情境畫面及情感支撐，較容易找到內在感受和語言表現相應的結合。那麼當往後在處理他人的文字、劇作家寫下的台詞時，演員就能以處理自己文字的詮釋過程為基礎，去理解那個角色的語言背後應有的情感支撐，致力於同理角色在說那些話時的內在思緒，並處理出應有的感官記憶與情境畫面。

我們在生活中的語言表達，布滿了性格的色彩與生動的節奏，在斟酌時有斟酌的節奏，在懊悔時有懊悔的色彩，在憤怒時、在自語思索時、在回憶陳述時……也都有相應的語調口氣變化。如果演員在生活中可以仔細聆聽、觀察，自己與他人在不同的情境狀態下，其語言有何不同的色彩節奏變化，一旦能意識到在語言背後的相應支撐，就可以有機會將之轉化為處理舞台語言表現的養分。

相較而言，演員在聲音語言能力上的進步，往往比肢體動作的開發來得緩慢。因為肢體動作可以用觸覺、視覺來加以檢視修正，而聲音語言無法被觸摸、被觀看，只有更專注於聆聽覺察，才能一點一滴加以調整增進。況且說話的方式與個性息息相關，想要改善說話的口條和語速，勢必也得跟著調整個人的個性修養，因此演員必須投注更多的時間、心力在聲音語言的修持上。

五、紀事分享：《恨嫁家族》排演歷程問答

問：你認為在《恨嫁家族》的劇情中，大姊為何會對前男友念念
　　不忘呢？你所扮演的前男友這個人物，你覺得他有什麼特別
　　的魅力嗎？

答：我記得劇組曾經拍過一支影片來宣傳台北場的演出，當時林
　　奕華導演應該問過我很近似的問題。我記得當時我的回答半
　　玩笑、半認真地提到了一點，前男友這個人物的外表應該要
　　很帥！要非常非常帥吧？否則大姊怎麼會如此心繫著他呢？
　　二妹又怎麼會主動引誘他呢？

　　在我的主觀認知中，前男友這個人的內在個性幾乎沒有討人
　　喜歡的特質，他在劇本中被提及的所作所為都顯得不夠成
　　熟。他小時候窮，因此他裝出一副堅強的表象，但事實上他
　　脆弱得不得了，當今天他被人捉弄了，他一定要捉弄回來才
　　能獲得平衡；就像不成熟的小學生，你打我一下，我就回擊
　　你一下，而且還要比你更用力才肯罷手。多年下來他並沒有
　　從自己的脆弱中成長，最終成了自卑與自傲的混和體。他如
　　果有足夠的成熟度，應該要考量自己妻子的感受並珍惜與妻
　　子的感情，不會選擇出席前女友的婚禮，但是報復的心理讓
　　他失去理智的判斷。一直到接近劇末時，他聽到大姊終於要
　　出嫁的消息，他陷入懺悔默默抽泣的那一刻，才流露出難得

的柔軟人性。否則，我還真找不出他的個性有何可愛之處？
但是有一點必須強調，劇作者刻意把大姊跟前男友這兩個角
色，設定成同質性很高的兩個人，他們都很驕傲同時又極
自卑。前男友的自卑來自家境的貧窮，大姊的自卑來自她不
是那個被家庭期待的男生；可以說他們兩人在本質上是接近
的，所以他們能夠了解彼此、懂得欣賞彼此。在談戀愛的時
候，不就是在追求這種獨特的連結，即便不發一語，你怎麼
會那麼懂我……我也可以完全理解你……

為了同理角色的處境，我試著從人性的角度出發。劇本設定
他們當年沒有完成關於「性」的兌現、違背了美好的期待和
承諾，那一定是個很大的因素，成為前男友一直無法放下彼
此的陰影。我設想，對當時二十歲出頭的大學生而言，那是
一件多麼重要且特別的事，卻始終沒有成真、永遠地錯過。
也因此，充滿期盼與想像的東西永遠是最美的，所以這個遺
憾自然成為了兩個如此驕傲的人的糾葛。

問：那你覺得自己跟前男友這個角色近似嗎？

答：呵呵，我是認為各方面都很不像，我肯定沒有具備他那般的
帥氣魅力。但我知道關於自卑、自傲、報復、懺悔……是些
什麼。

如果在現實生活當中遇到像前男友這樣性格的人，我大概會
跟他保持一定的距離吧。因為我認為這個角色是一個缺乏智
慧的人，並且非常執著、自大又幼稚。就像我之前提過的，

他已經組織了自己的家庭，他其實可以不必出席這場婚禮的。可是他來了，而且心中還帶著這麼多負面的想法：忌妒、引誘、憤怒和復仇。可以想像他是怎麼看待自己的妻子……所以我認為他的婚姻生活是不可能幸福的。而且他都已經成家立業多年，我相信獨白中提到的那件往事，至少已經經過十五年以上的時間了，經過了這麼多年的社會歷練、談了其他的戀愛、決定建立家庭，他的智慧卻沒有幫助他可以用更成熟的眼光，去消化超脫當年的負面記憶。每個人或多或少都曾經歷過，父母承諾要買一隻小狗、或一輛腳踏車卻沒有兌現的傷心吧，都一定承受過或大或小的委屈憤怒吧，但成長的歷練會逐漸引領我們，增長出能力來消化這些負面情緒。很可惜，這個角色並沒有完成這樣的覺醒。

另外還有一點跟創作比較無關的個人因素，就是當初劇組跟我討論構想出的角色藍圖，跟之後實際排演的版本很不一樣。如同剛開始看了房子的設計稿或樣品，結果實際的屋況有許多東西不見了……與原先的期待想像有落差，這確實造成我在排練初期的失落感。所以剛開始排練時，我面對角色有著些許抗拒的距離感，當然，這是很私人的情緒。為了因應後來密集展開的排練，必須得迅速調整心態，當那樣失落的情緒消化好了之後，就可盡快回到應有的創作軌道上。況且有機會處理十七分鐘的角色獨白，這是很獨特的經驗與挑戰。在之後巡演過程的諸多場次中可以持續練功，能將此段

獨白一再地調整、修正，其實挺有成就感的。

雖然我無法真正認同像前男友這類性格的人，但是換個角度而言，我還滿敬佩這種人的意志力。他對於自己想要完成的事情相當堅持，加上他有某種我個人缺乏的銳利直接，他是那種會把刀子舉起來劃傷自己的人，並藉此提醒自己：「這件事我記住了，我絕對要達到目標！」這樣的精神狀態對我來說十分驚人。

問：那麼，如果演員本人跟劇中角色相較，在處理生活、感情的人生智慧上，並沒有處在同樣的一個高度狀態，這樣會對角色的同理產生困難嗎？

答：在絕大部分的情況下，請演員自身務必要比你的角色所具備的智慧再高明一點。當然，我不知道當有一天演員要演出活佛該怎麼辦……好吧，我在開玩笑……如果真遇到這樣的角色，還是要盡全力去體會、去做功課，才能說服觀眾你在舞台上、在鏡頭前就是那個人物。

演員工作很重要的前提，就是要先分析出角色背後的思想價值與行動邏輯，才能夠準確地執行表演。既然要先行完成角色的分析，演員全觀的感知智慧就不能低於角色吧？但一定會遇到角色的生命狀態，不是演員所能夠理解的時候，那該怎麼辦呢？可以通過閱讀、田野調查、再次整理個人經驗、跟劇組的創作夥伴討論激盪……不管透過什麼方式，演員總要設法找到可行的辦法。我在初學表演的階段，也經歷過將

角色演得一知半解的時候，甚至直到正式演出好幾場後才發現：「喔，原來還可以這樣解釋……原來角色的心境是這樣……」這就是因為事前的角色分析功課沒能足夠完成。雖說遺憾，但是這也算是學習表演的必經過程。

問：《恨嫁家族》的劇情雖然是寫實通俗的，但是當中有很多呈現形式是非寫實、很有表現性的。例如前男友跟二妹使用一條紅色繩子，進行了類似角力較勁的演出形式，那是如何發展出來的？

答：我記得一開始林奕華導演先希望演員嘗試「捉迷藏」的形式，讓我跟對手演員去演練看看。先試過了閉起眼睛捉人的版本，過程中我感覺到像是「員外捉丫鬟」的突兀感，哈。如果是員外捉丫鬟的遊戲符號，那就不是真的攻擊狩獵，而是為了享受肌膚之親的情趣吧？這並不符合前男友跟二妹兩人在身心上的攻防。後來就試了不矇著眼睛的版本，但是因為舞台幾近空台，沒有地方可躲藏，因此也不容易發展起來。遭遇阻礙後，導演希望我們演員先自行發想，因此我就跟對手演員私下討論解決。

在討論的過程中，我們提到了一個關鍵詞：「力量」。因為劇中大姊、二妹的關係是一場角力，前男友跟大姊在自尊上的抗衡也是一種拉扯，因此在前男友跟二妹兩人之間，也算是一種通過大姊的間接較勁；似乎可以發展成跟力量有關的形式。從力量一詞發想，我們再聯想到下一個關鍵詞：「競

賽」，所以這會是一項跟力量有關的競賽……於是我們想到了比腕力、拔河這類的遊戲。最後直覺「拔河」是可行的，可以取代原先「捉迷藏」的形式。那麼拔河還能有什麼不同的發展呢？繩子還可以如何運用呢？聯想到繩子可以在面前拉、可以環於腰上在身後拉、還可以跳繩……我們就是通過這些關鍵詞的聯想去發展的。

當我們完成初步構想再去跟導演討論時，導演覺得太棒了，他還說：「這是我一個人想不出來的形式。」林奕華導演讓我很欣賞的地方是，當演員發展出這些基礎之後，他馬上補充那將會是一根紅色的繩子，而我也認為那是極佳的決定。因為紅色跟「暴力的性」、「受傷流血」、「愛慾情仇」皆有直接強烈的連結。

這是一個很好的例子，說明剛開始也許設定的方向不利於發展，但是演員可以根據導演給的大方向，經由理解、討論再加以發展並合理強化。通過演員跟導演的互相激盪下，彷彿經歷了化學般的變化，迸發出原先所意想不到的理想形式。

問：戲裡面有不少聽來赤裸的對白，也有意象親密的肢體動作，你跟自己的學生排演如此親密的戲會不會覺得尷尬？

答：我想了想，我沒有太常去意識到合作的演員他的工作經驗多寡，或所謂輩分差異之類的問題。以前我也是從全劇組年齡最小、經驗最少的演員開始從事這項工作，那時候我也不太會去意識，是不是應該與前輩們保持一定的距離。我跟金士

傑老師同台演出過數次，每回在合作過程當中，我自然非常尊重他曾經是我的表演老師，但是在合作的關係上大家的身分都是演員，既然同劇組一起工作，應當是以創作為先的合作應對。

當我開始有機會和學生同台時，也是抱持一樣的想法。就像是運動員參加團隊球賽，面對球場上發生的任何狀況，無論是教練級的選手或資淺的選手，所有人還是要一起合作解決。唯有彼此信任對等，同球隊的隊員皆齊心合作應變，團隊才會有最佳的成績。所以即便後來我慢慢成為整個排練場最資深的演員時，我的心態仍然是一樣的。

飾演二妹的演員是我之前教過的學生，跟學生演這麼親密意象、內容略顯露骨的戲，在排練初期還是難免有些彆扭，但是隨著排練次數的增加，尷尬彆扭的狀況也就迎刃而解了。因為排練就是重複再重複修正細節，當演員把焦點放在工作上時，我們只會純粹討論剛才的交流如何？動作還要怎麼調整修改？節奏要不要再找變化？不會再去想彼此的個人關係，尷尬感也就自然地消失了。

問：如果你可以自行改寫劇本，你還是會讓前男友這個角色，在受到屈辱的當下仍然選擇帶走那張支票嗎？

答：我覺得還是會，因為這是很人性的決定，況且這個決定會帶來更高的戲劇衝突。我設想甚至是我自己，應該也會拿走那張支票。這是人類在受到不安全感支配下所做出的選擇，這

太有趣了，我甚至認為這是所有的戲劇都會涉及的命題，就是在表現人類的不安全感如何形成各種變化。

試想，前男友在當時當刻的可能潛台詞：「我不一定會用，可是還是先拿吧？那麼大一筆錢，就先放著啊，萬一將來哪一天發生了什麼事，以備不時之需？對不對？」這個角色也坦言，這張支票成為他十幾年來的動力，只要他覺得日子過不下去了，就會把它拿出來自我激勵，然後就又有動力繼續面對生活了。我設想，當時還年輕、還在校園求學的他真的什麼都沒有，很窮困，他可能真的曾經遇到生活無以為繼的時候，他拿著支票站在銀行門口準備兌換，在此同時心中又生出一個念頭：「如果我跨過這扇門，真的這麼做了……自己就真正成為失敗的人，就被可可的父親給料中了！」於是他餓著肚子走路回家，經過一整個晚上的失眠，還是又把支票放回抽屜。天亮後繼續去工地扛水泥打零工，即便被老闆責罵了一個下午，還是咬著牙把工作完成。

所以我認為，支票還是一定得拿走的。我反而更想表達補充的是，在劇末結尾時，當他知道大姊出嫁的消息後傷感得泣不成聲，他當下究竟想到些什麼？或是，在經歷了這個事件、面對了長年積壓的心結之後，他未來的生活會有如何的改變？如果我可以增加篇幅的話，我會想增補這些。

問：做為觀眾，會對於前男友目前的家庭生活感到好奇。前男友的妻子並未登場，然而在你的角色功課當中，是如何設定他

的妻子的性格與特質？

答：應該是跟大姊的形象極端相反的一個人物。我認為他的妻子
會是賢妻良母、安靜不太說話、幾乎是配合著男人期待想
法的女性。可以這樣理解，每個男人心目中都可能會有紅玫
瑰、白玫瑰[9]的衝突欲求，雖然他心裡面始終念念不忘紅玫
瑰，但是他選擇了白玫瑰過平凡的日子。這是十分通俗的人
物設定，但是我覺得這也是挺人性的選擇，還能夠幫助到前
男友劇末時的負罪感。總不能每天每餐吃麻辣火鍋吧，日常
生活在家裡吃的食物，都是最簡單平常的白飯、雞蛋和青
菜，偶爾才會想要品嚐麻辣鍋的辛辣刺激。請別誤會剛才的
比喻有貶低女性的意思，我只是想強調說明平淡日常的美
好，因此我設想他的妻子是個很平凡的女性。

在此我想補充，前男友這個角色的遭遇，同時是在提醒所有
的男性要學會成長。也許我剛剛的說法，傾向於認為紅玫瑰
的位置比白玫瑰來得獨特，可是男人要成長認知到，會陪伴
你過日常生活的白玫瑰才是更值得珍惜的，紅玫瑰就只是短
暫的煙火，終究有褪色的一天。所有炙熱的愛情終將隨著時
間轉化為親情。一個人如果無法領略體悟到這一點，就會永
遠陷在追求煙火幻影的輪迴中。很多故事都是這樣發展的，
男人到生命最後的階段，才明白對自己不離不棄的始終是白

[9]　參見張愛玲小說《紅玫瑰與白玫瑰》。

玫瑰，但是大部分的青春與金錢都給了紅玫瑰。這不是很令
人感傷嗎？

問：最後想問的是，跟林奕華導演合作了這麼長的時間，有什麼
苦與樂嗎？

答：這麼一問，我一下子有好多感受同時存在，畢竟我跟林奕華
導演已經合作超過十年的時間。我們第一次合作是2006年在
國家戲劇院演出的《水滸傳》，距今已經十多年了。在我的
劇場經驗中，可以合作這麼長的時間、一起累積出這麼多的
作品[10]，這真是不容易的機緣。首先，身為演員，我感謝曾
有過如此難得的合作經驗與演出機會。

在我看來，林奕華導演的構想是很有巧思的，他擅長利用他
的概念與調度，把原本很通俗的劇情翻轉到完全不同的層
次，這是我身為合作演員很欣賞他的一點。就以《恨嫁家
族》為例子，故事情節相當寫實入世，人物關係與衝突糾葛
既通俗又典型，但是導演的舞台調度賦予舞台不落俗套的表
現，創造展現出人物心理的意識層次。以我扮演前男友的那
段十七分鐘獨白為例，本來像是在聚會中與他人閒談時，說
著說著自己掉入往事記憶，可是當導演在其中安排了大姊一
角出現，那就如同人在進行回憶時，某些畫面跟人物會具體

[10] 個人曾經參演非常林奕華的劇場演出，各作品的首演時間如下：2006《水滸
傳》、2007《西遊記》、2008《華麗上班族之生活與生存》、2010《命運建
築師之遠大前程》、2012《三國》、2014《恨嫁家族》、2014《紅樓夢》、
2016《心之偵探》。

出現在腦海中一般；在獨白進入不堪的回憶段落時，導演安排女管家一角在舞台後方發出斷斷續續的笑聲，這將前男友遭受到眾人輕視、訕笑所衍生的屈辱予以強化。能夠將腦海中的意識、念頭以表現性的手法具體地呈現出來，這是很值得欣賞的導演構思。

當然，合作過程中我也確實遇到一些挫折，體悟到擔任他的演員身心狀態真的要很強大。好幾次距離演出只剩三、四週，劇本卻仍在發展摸索的階段，無法確定戲的形式是什麼樣貌；或者在演出前的兩個禮拜推翻原案，重新來過。這對於演員來說壓力著實不小。又或許是他身為藝術創作者的個性使然吧，總是不輕易放棄嘗試各種可能性。林奕華導演是我目前的劇場經驗中合作次數最多的導演，十年左右的時間在諸多華人城市間巡迴演出，累積了兩、三百場的舞台經驗。無論創造力或身心條件都受到挑戰和鍛鍊，這對演員而言是非常珍貴的歷練和資產。

作品肆
《安平小鎮》

參演紀錄	2016/09/09-11新北雲門劇場	
	2016/09/16-18新北雲門劇場	
	2016/10/28-29台南文化中心演藝廳	
	2016/11/05-06高雄大東文化藝術中心	
團　　隊	台南人劇團	
導　　演	廖若涵	
原　　著	懷爾德	
改　　編	許正平	
舞台設計	李柏霖	
燈光設計	魏立婷	
服裝設計	李育昇	
影像設計	王奕盛	
音樂設計	楊川逸	
演　　員	朱宏章、李劭婕、竺定誼、林家麒、林曉函、張棉棉、呂名堯、張家禎、鄭舜文、李維睦	

一、創作理念：面對共同的生命課題

　　《安平小鎮》改編自美國劇作家桑頓・懷爾德（Thornton Wilder，1897-1975）於1938年所完成的原著《小鎮》（*Our Town*），此改編版本由許正平執筆、廖若涵執導。演出中大抵保留了懷爾德原著的架構與人物設定，將場景時空轉換至民國64年至76年間的台南安平，增添許多昔日安平庶民生活風情與景物的變遷。此演出版本仍符合懷爾德利用平凡日常中的生活瑣事，來反映出對於人性的觀察；畢竟懷爾德始終相信人性在本質上是良善的，他通過作品的描繪，來肯定人們長久以來所遵循的價值

與道德觀念。

《小鎮》長年以來在許多國家都有諸多的演出紀錄。在台灣除了台南人劇團《安平小鎮》的版本之外，果陀劇場也曾經在同樣基礎上改編為《淡水小鎮》，台北藝術大學戲劇學院的學期製作則是忠於原著時空，演出過《我們的小鎮》。經年不墜的改編與演繹，充分說明《小鎮》一劇的主旨精神並未受到地域、時間與文化上的限制。劇中提出了人們所恆久面對的人生命題，人人終將面臨死亡的到來，思索死亡可再次領略日常生活的不凡意義。天才舞者尼金斯基（Vaslav Nijinski，1888-1950）在其筆記中記錄著：「我必須讓人們知道什麼是生命和死亡，我要描寫死亡，我喜歡死亡，我知道什麼是死亡……死亡就是生命的熄滅，生命一旦熄滅了，人們就說這種人已經喪失了理性。我自己就是已經被剝奪了理性的人……可是我能夠了解一切事實，因為我深深感受著。」[1]尼金斯基是以其狂顛且獨特的個人經驗連結死亡，然而深刻地思索生命和死亡，確實會帶給人們既幽微又清明的不凡感受。這正是《小鎮》一劇為生而為人的我們，所揭示無法迴避的生命課題。

《小鎮》該劇除了主題深刻之外，其演出的形式也十分特殊。在懷爾德本人所身處的年代前後，無論是歐陸或美國劇場界皆以寫實主義掛帥，懷爾德認為這樣的劇場美學主流令人窒息生

[1] 《尼金斯基筆記》201-202頁。

厭。為了打破寫實戲劇所建立的第四面牆與其主張的舞台幻覺，他在《小鎮》劇中採用了劇中劇的書寫方式，並且強調使用接近空台與無實物的演出方式，意圖透過演員舞台動作的模擬，結合每個人與生俱來的想像力，讓觀眾往返於理性與感性之間。期望經由演員表演和戲劇文本的組合加乘，共同建構起虛實交織的生活意象。

懷爾德特別設計「舞台監督」這個角色擔任說書人，其旁白的作用可引領觀眾遊走於兩個家庭的日常生活。學者普遍認為舞台監督這個角色，破除第四面牆與觀眾直接對話交流，藉此帶領觀眾發現更多劇中人物自身並未發覺到的生命細節。這些藝術處理手法能協助觀者跳脫寫實場景的制約，保持適度的理性距離。在如此極簡精準的舞台配置中，觀眾能夠依循小鎮的時光流轉，逐漸涉入眾角色的生活並認同其情感；同時因為舞台監督的介入而疏離化，觀眾也能同步省思覺察到在劇場之外，那些屬於自身曾歷經過的生活況味與事物變遷。懷爾德本人曾經數度演出過舞台監督一角，他的親身扮演似乎正說明著，該角色可以視為劇作家思想的代言者。

我在《安平小鎮》中所演出的角色即是舞台監督。這個角色在演出中掌控全局、宛如是指揮官一般的角色，舞台上所有人物的行動舉措，會因為他而被打斷、也將經由他的指令得以繼續。劇中情節表現了人生際遇中相遇與離別的交替，以及生老病死所引發的種種體悟；這是人們在哲學、藝術與宗教等不同領域所持

續關注的議題，也是全體人類不分信仰、文化背景得共同面對的生命課題。舞台監督彷彿是經歷過一切的古老靈魂、知曉一切祕密寓意的智者，他就像守護天使一般看護著劇中人物，陪伴他們品味各個生命階段的滋味。舞台監督一角除了是劇作家意志的具體展現之外，更是看待人性良善本質的一道溫柔目光。

　　前述提及演出時利用近空台的空曠感，並使用部分無實物的呈現方式，這如同說明生命必然發生的生老病死、以及人生際遇當中的各種悲歡離合……一切從無到有，如同歷經繁花盛開、終至歸於塵土，一切彷彿未曾發生……該演出形式成為呼應劇作思想的具體體現。「無實物練習」這項素養訓練，本來就是史氏體系寫實演劇的基礎習作，這項習作關乎執行時的專注力、以假當真的信念感、行動過程的邏輯與順序、平日如何意識自我與觀察他人等素養。「無實物練習」更成為《小鎮》於演出時突顯戲劇主旨的特殊形式。

素養訓練13：無實物練習

表演是以假當真的工作

　　表演工作的核心原則，就是要將假定的情境當成是真實的情況來看待，藉此創造出戲劇幻覺。與其把演員創造幻覺解釋成是一種虛假、欺瞞的遊戲，倒不如說其實這是一場模擬與探索。表演的目的是通過模擬生活的場景，來集中進行深刻的生命探索；

如同是實驗室特殊條件下的模擬試驗，使用更積極的手段為了探找人性。觀眾分明知道舞台上的演員們不是情侶、不是家人，他們僅是坐在舞台上的一座平台，並不是真的坐在曠野中或陽台上；但是當演員把應有的人物關係，與所在環境場景的細節都創造出來，面對假定的對象（人物或物件）賦予真實的信念，觀眾就願意相信劇中的情境及人物了。演員正是藉由「以假當真」的神奇賦予，令戲劇幻覺成立。

信念感的重要

信念感對於演員而言是很重要的素質，其實這也算是一項人類與生俱來的能力。表演的學習除了去建立缺乏的技能之外，還有另一種面向的學習是找回我們本來就具有、但已漸漸淡忘的能力。因為很多原始的能力在我們成長的過程中，隨著社會化的需要，有意或無意地被排除掉了，如天真、熱情、想像……信念感也是其一。就像每個人在孩童時期玩過的家家酒，手邊分明沒有任何實際的物件，但一個空罐就可以是醫生的聽診器、一把梳子就會是媽媽的菜刀；它分明不是該物件本身，但小朋友經由想像力賦予十足的信念，它就成為那個孩童所無法觸及的物件了。

操作「無實物練習」的目的之一，就是幫助演員找回信念感這項能力。我們通過練習先找到一絲絲的信念、一點點的真實為起始，最終建立起「根本不存在，但猶如具體存在」的驚喜感。進行「無實物練習」除了訓練演員把假定的東西當成真實存在的

信念之外，還有另外兩個目的：一、分析行動邏輯的順序與單位，二、檢視個人觀察生活的習慣與方法。在我的課堂上，該訓練作業則是要求以無實物的方式呈現「獨處時間」。

細節的重要

　　無實物要求下的「獨處時間」作業，要達到「根本不存在，但猶如具體存在」的幻覺成立，表演者就必須清楚表現出生活上應有的細節。例如有些學生在呈現寫東西時，僅是做出書寫的動作罷了，卻忘了進一步提問：究竟在寫些什麼？信件或業務報表？為何而寫？正急著告訴親友好消息或壞消息？在什麼樣的狀態、心情下進行？煩憂急躁的或快樂雀躍的？是否有時間上的壓力？如果演員確實回答行動的三要素：做什麼？為什麼？怎麼做？表演就有機會呈現出各種相應的行動細節，進而提供觀看者進入情境、投入欣賞。演員不該只做出表象無趣的書寫樣態而已。

　　無實物呈現時，如果演員沒有細節地處理目標、對象、行動、邏輯、順序、節奏時，其結果將會導致單一呆板，而無法建立應有的生活感。通過無實物練習的操作讓演員有機會發現，生活中做任何事情的過程，都有其目標、邏輯以及順序。行動不會一直保持單一不變，目標如何不斷地轉換？轉換的邏輯是什麼呢？其順序如何從A目標轉換到B目標？每組行動過程都可以視為樂曲一般，有了對象，目標就會形成單位小節；有了邏輯，

順序就會產生速率節奏。例舉當一群人共進晚餐時，面對許多菜色時，每一個人選擇菜、湯、主食的進食行動，其邏輯、次序及節奏都是不一樣的，個人的進食行動將可顯示出各人不同的喜好與性格。如果用餐的過程再加入洽談生意或聯絡感情的行動，其目標、邏輯、順序的生動往返，就會在人物（關係）、食物（物件）、行動（目的）之間，形成更複雜有趣的變化及節奏。

　　無實物練習也同步鍛鍊了演員的專注力與感官記憶。就像表現泡牛奶時，應當要感覺到水的溫度、奶粉的氣味……如果演員能清楚地喚醒這些感官記憶，並把細節表現出來，就會讓觀眾感受到真實。學生演員在呈現當下常會遺漏一些必要的細節，例如分明按了飲水機的熱水鍵，卻忘了處理溫度的適應，導致讓觀看者沒有感覺到溫度。如果呈現時出現了類似的失誤，切勿輕易中斷放棄，應當提醒自己再回到該專注的對象，試圖喚起感官記憶並持續正確行動。因為設法專注回到收信的對象，突然間就把書寫的愉悅找回來了……因為泡咖啡時提醒嗅覺記憶，最喜愛的咖啡味道就浮現出來了……那麼後續應有的各種細節跟信念感，就會因為一個真實的瞬間而蔓延開來。簡言之，演員切勿輕易中斷放棄，一旦有了真實的瞬間將會引發更多的真實。演員處於嘗試摸索、確認細節，直到確實進入真實狀態的分野，對觀者而言是十分具體的差異，如同魔術那般的神奇微妙。

培養始終保持意識的習慣

　　我經常要求學生用無實物練習，來操作一些日常生活中經常做的事。如刷牙洗臉，常發現有些人在擠完牙膏之後，牙刷還在但牙膏就憑空消失，洗完臉後水龍頭就忘了關上；或是像使用免洗筷，當拆開包裝後，突然手就不知道該怎麼拿筷子了。通過無實物的演練，會發現那些我們認為理所當然、習以為常一定會做的事，原來還有一些順序、邏輯的細節在表演執行中是沒有建立完成的。同理可證，生活當中的各種經歷，人們往往有意或無意地只選擇留下部分的資訊，還有很大一部分的材料是流失的，這對演員來說十分可惜。

　　如果學生們能通過作業檢查出在表演時，尚有很多可增添的細節與單位、應調整的順序與邏輯，他們就會在日後生活的各種情境中，更加意識到個人行動是如何變化進行的。例如在跟別人發生爭吵時、跟店家討價還價時、在幫摯愛的人烹煮菜餚時……提高意識仔細觀察行動中的各項細節，是如何彼此牽引影響，因而培養出時刻都在意識自我行動的素養與能力。無實物的訓練不單單是一項表演習作，同時是在提示演員建立應有的專業素養，即持續地意識自我、觀察生活。

二、學理基礎：疏離與認同的表演處理

　　談到演出的疏離化處理，就得論及布萊希特（Bertolt Brecht，1898-1956）的史詩劇場（epic theatre）主張。扼要地說明，布萊希特反對演員僅是感性地、全然地執行角色認同，尤其否定史氏體系中要求演員必須與角色合一的主張。布萊希特提出演員必須對自身的角色做出判斷與評價，並且要在演出的當下將演員個人的評價、省思明確地傳達給觀眾，如此才能夠真正引起觀眾的反思。簡言之，布萊希特認為演員的表演創作價值，主要的作用對象為觀眾，劇場不能只停留在創造戲劇幻覺而已。因此他經常採行與觀眾直接對話的手法，並參考東方傳統戲曲程式化表演符號的選擇，以創造出疏離化的演出效果。

　　布萊希特仍然認為演員體驗角色仍然是必要的，演員得經歷感性認同角色的階段，才能以此做為理性評價角色的基礎。但是體驗只是個過程，如果體驗是演員創作的最終目的，那會導致表演處於體驗的耽溺之中。布萊希特不希望劇場只是創造出供人們逃避現實的幻夢，劇場應該要發出有力的理性改革聲音，若只是提供劇場幻覺的演出，並非劇場真正的力量所在。劇場不應該是逃離現實的避難所，而應當成為改造現實的出發基地。

　　事實上人們生活的全貌實相，是來自物質、精神、生理、性靈、理性、感性不同層面的交織組合；寫實手法表述了其中的一

種現實物質生活的面向；而超越寫實的風格化處理，則更聚焦在精神面貌所延伸的各項細節，這比起全然的寫實具備更高度的藝術表現力。可以這樣說，風格化必須源自於寫實，如同人類的精神生活無法脫離物質世界單獨存在。因此要勝任破除寫實制約的演出，演員必須得先具備紮實的寫實表演基底。能夠達到風格與寫實、疏離與認同並融的表演處理，代表演員已累積更純熟、更全面的藝術素養。甚至可如此理解，具備良好寫實演劇能力的演員，才有機會將風格化、疏離化的演出做出精彩動人的處理。

以表演處理的結果來看，不侷限於角色認同與沒有把角色演好之間，事實上存在著天南地北的差別。演員沒把角色演好，原因通常是對角色的認識體會有限，沒能完全深入角色，直到演出時，他仍然無法具體地認知人物究竟是誰，只能一知半解地進行搬演；而不侷限於角色認同，指的是經過深刻認識角色之後，在建立角色之餘，其表演呈現方式不全然被劇本說明規範的情境條件所制約。

雖然布萊希特反對史氏體系以演員體驗角色為創作終點，但是就演員的實際操作而言，必須先學會在情感面感性地認同角色，才能夠進一步做到於理智上理性地評價角色。因此我們可以這樣認為，布萊希特指出了更高層面的表演要求，他談論的是感性得成為理性的後盾，並將理性的價值作用視為演出的主要目的。換言之，疏離並不是代表不認同，而是在認同的基礎上卻又不被認同所侷限。

依據前述，布萊希特等於間接地要求演員，不能把表演只當成跟個人有關的藝術成就而已，身為一名演員肩負著引領群眾思想、改善生活現況的責任。所以對演員而言，必須具備更寬廣的藝術觀與助益眾人的責任感，才能真正消化執行這樣的表演處理。以《安平小鎮》中舞台監督一角的表演執行而言，正是所謂疏離與認同並融的表演處理實例。唯有均衡地處理疏離與認同、合宜地並置風格與寫實，觀眾才能夠不止步於認識劇中的情節而已，還能夠進一步延展深思那些劇場之外恆久永存的生命景況，引發出無論是之於他人、或之於自身的慈悲。

　　無論是疏離化處理或認同戲劇幻覺的表演運用，都關乎到表演時當下所應對的對象。當疏離化處理時，強調作用的對象更傾向於觀眾席的觀眾；創造戲劇幻覺的演出時，其對象是以舞台上的對手為主。不管在任何形式的演出中，演員永遠得在觀眾、對手、自我三者間維持表演對象的平衡，將因此形成同中有異、異中有同的微妙差別。既然演員在表演當下絕對不能失去對象，又要針對對象行使穩定正確的作用，那麼「目標與交流」就成為建立該項能力的基礎素養訓練。在演出當下鎖定目標，並且正確地進行交流行動，必須成為演員的專業本能。如同法國陽光劇團導演亞莉安・莫虛金（Ariane Mnouchkine，1939-）說過的：「對演員來說最重要的事情其實很簡單：活在當下……只有當下。當下的行動。戲劇是一門當下的藝術。」[2]

[2] 《當下的藝術》75-76頁。

素養訓練14：目標與交流

　　於我的表演教學安排中，運用無實物練習操作「獨處時間」作業，培養學生信念感與意識自我行動的習慣；接著完成「個人日記呈現」作業，處理情緒記憶和舞台語言的表現。經過這兩項自我獨力完成的作業之後，後續課程的實施焦點，將從個人工作轉為和他人的合作，令學生們展開有對象、有目標的交流練習。

　　史坦尼斯拉夫斯基在其論述中曾說明，討論史氏體系的教學實施時，雖然可區分成不同的體系元素分別闡述，但是在實際操作層面，任何與表演相關的元素都是環環相扣、彼此影響，是無法單獨存在的。同樣的，此一課程的題目雖然是「目標與交流」，但討論的不僅止於這兩項課題，勢必得結合已學習過的「認識舞台行動」概念，並持續要求學生對於身體感官、聲音語言的精進開發。

「好不好」交流練習

　　談及「目標與交流」的養成訓練，有許多練習可供選擇，我個人最常讓學生操作的練習就是「好不好」的交流練習。此練習在「認識舞台行動」的素養訓練中已經簡略提過，在此將操作的細節要求更深入說明。從過往的教學經驗中發現，這項練習能有效地誘導學生們在密集、具體的行動變化中，體驗到何謂當下交

流，並經此牽引出相對應的情緒感受。方法原則很簡單，雙方自由運用教室空間、身體接觸、語言投射，過程中A同學詢問B同學「好不好」，A的目標是希望B能答應自己並說出「好」。B必須如實地回應，在沒有被A百分之百、完全說服之前，就必須回答「不好」，並依照已被說服的程度，合理地表現拒絕的過程與幅度。A接收B拒絕時所表現出的細節後，再依此基礎判斷產生下一句「好不好」的要求，B再予以回應，持續往返交流至B全然被說服並說出「好」為止。

　　A執行必須全然說服對方的行動目標，加上B回應沒被說服前就拒絕對手的行動，兩位演員的行動所造成的衝突，將會產生各式各樣的交流細節。經由語音口氣、肢體動作、眼神表情、空間走位、節奏起伏……來表現出行動交流所引發的情感變化；任何合情合理的事情都可以有機地展開，若是真有過當或妨礙身心安全的舉措發生，指導老師會適時地介入引導。學生得如同技術高超的空中飛人般信任對手、信任安全措施，大膽地展現各種可能性。千萬不可綁手綁腳地侷限自己，不要過度檢視制約自己的判斷，得在過程中保有自信並信任夥伴，在互動交流時大膽自在地玩耍。演員應當要學會信任對手、信任引導者，同時平衡冒險與安全。建立如此的交流習慣與信念，對於演員的長期工作是十分重要的。

　　這個練習可以分為幾個階段：

　　一、首先可以讓A、B兩人各自行使其行動目標一陣子，教

師持續地檢查A、B彼此要求、回應的往返邏輯。

二、接著可以讓兩人的行動對調，目標仍是同樣的對手，但是行動的目的改變（改由B詢問A：好不好？A回應B，其餘原則不變），考驗學生如何接續合理化先前已建立的互動基礎。

三、最後給A、B兩者各一次機會，只能向對手發問一次「好不好」，而對手同樣僅有一次機會回答「好」或「不好」即結束活動，此時兩人的交流往往會產生更細緻的變化。

通常到了最後的第三階段，由於各自只剩一次使用語言的機會，語言變得無比珍貴，因此兩人在交流的品質與密度上會提高許多，將會發展出更有效果的走位，並調動更鮮明的心理活動。經此，學生會發現在先前不限制次數的語言使用當中，多半的語言沒有真正和行動的進展緊密結合，多數的語言子彈都屬浪費虛發了，進而讓學生能更深入判斷語言與行動的關聯性。

行動得讓觀眾理解並感同身受

有些學生在操作這項練習時，當意識到自己正在被觀看，就會顯得異常興奮。想通過這個練習讓自己成為焦點而不知節制，做出許多過當的激動行為，例如狠狠地甩開對方的手、聲嘶力竭地大吼大叫……做了許多徒具外在的誇大表現，卻毫無內在邏輯可言，此種表現不但令觀眾無法理解，甚至會失控傷害對手。演

員需要建立正確的概念，行動要有目標、交流要有邏輯，舞台行動是為了讓觀眾理解並因此感同身受，這得有循序漸進的過程。所以不該只因想要吸引觀眾注目而張揚作勢，應該要把注意力放在對手身上，得因為是經歷過對方連續五次的拒絕，所以才在第六次之後氣憤不已。切勿只為了想表現出強烈憤怒的樣子，導致缺乏過程毫無緣由地發怒，這樣雖能短暫聚焦，但終究會使得觀眾無法理解跟隨，甚至因此令人生厭。

目標與交流的焦點在對手身上

目標與交流的焦點，並不在於自己該如何表現，而是應當正確地擺放在對手身上。「好不好」這項練習，就是要讓學生學會「在當下見招拆招」，充分專注於對象，明白對手如何改變，然後適應目標進而採取積極變化的行動，讓行動累積起來，成為舞台上連續的行動線。甚至演員很有可能會發現到，戲根本不用自己演！只要保持開放接收對方的刺激，然後正確地予以回應，戲就自然產生了。就像打球時，是因為對手擊球的力道、方向，因此才會產生回擊的力量與角度。舞台如同球場一般瞬息萬變，對手會如何回應，不是你所能預期的。交流的練習就是為了讓學生體會，在舞台的任何時刻都得專注當下，誠懇應對、見招拆招。

在生活的任何行動中我們不可能沒有目標，即便是發呆的這個行動中也同樣是有目標的。發呆狀態並非沒有對象，而是指一個人沒有專注在該專注的對象上，本應該在上班但心思不在工

作上、應當專心上課卻想著課堂以外的事情……其實在發呆的時候，人會想好多事！內心的目標會隨著下意識不斷流轉，突然而至。所以演員表演時一定得設定對象、保有目標，才是行動的本質。

「好不好」這個練習雖然沒有角色、沒有劇本，但是若操作得當，可以真實地調動起演員的情緒感受，進而吸引觀眾投入。經由這項練習能確實地觀察到學生情感表現的慣性，可以協助教師有效判斷學生的個性特質，進而讓教師幫助學生再開發其不常觸碰的面向。我會盡可能安排每位學生對應到不同的人，讓不同特質的學生一起操作，在表演課堂上試著彼此激發、進行冒險探索。更重要的是，要通過這項素養訓練讓學習者知曉，演員在舞台上的時時刻刻必須專注於對象目標、活在當下、在當下交流行動。

三、內容形式：西方文本轉化與人物的再現

台灣現代劇場的敘事形式有別於傳統戲曲的歌舞形式，對大部分的現代劇場工作者而言，我們所從事的藝術創作源頭，多來自於對西方文化藝術的學習。然而任何優秀的藝術作品都可以視為人類的共同資產，動人的劇作自然也是其一。因此在台灣的現代劇場的發展過程中，不乏演繹西方歐美作品的經驗，尤其在學

院中的教學環節，介紹西方的戲劇作品與劇場美學乃是必修課程。

　　經過長年對西方文本的學習吸收，除了資訊與觀念的獲得之外，西方劇作的搬演若要獲得台灣觀眾的認同，一定是劇作本身有跨文化、跨時空的普世價值，並且演出手法必得經過轉化，以符合在地觀眾所需。從自己參與的導演、表演工作經驗中，我強烈感受到，身為創作者必定得挑選自己有共感的文本故事進行創作，這樣才有機會將其轉化為觸動觀眾的劇場作品。

　　我曾經導演過俄國著名劇作《凡尼亞舅舅》[3]，之所以挑選契訶夫（Anton Chekhov，1860-1904）的作品，主要是在理解他的生平、認識他的作品之後，我發現自身的世界觀、對生活的感受，與契訶夫的描寫是接近的；用簡單的一句話來說明：對世界有八成的悲觀，對人性仍保有兩成的樂觀，人得在悲觀與樂觀的矛盾中繼續生活。《安平小鎮》雖改編自美國劇作，但該劇同《凡尼亞舅舅》一樣傳達出生活在人世的愁苦，以及身而為人的美好。在《安平小鎮》扮演舞台監督時，得更超然地看待生死病死帶給人們的影響變化，對於劇作主旨所產生的共鳴與感觸，令我更有動力去投射感染觀眾，經此深入傳達劇作的思想。

　　美國劇作《小鎮》改編為《安平小鎮》最鮮明的外在條件轉化，自然是地點、時間、人名、生活、事件以及語言的調整，這些調整讓作品拉近了與台灣觀眾的距離。劇本中所設定的民國64

[3]　此為台北藝術大學戲劇學院2017年秋季的學期製作。

年至76年間的時間點，正是我從小學階段步入成年的確切時日，搬演時也因此更能調動起個人的成長記憶，各項情緒記憶與感官經驗歷歷在目。

若是談到改編觸及內在思想的轉化，勢必需要論及生死議題，我不禁想起索甲仁波切（1947-2019）在《西藏生死書》中指出的：「如果確實檢視生命中的各個層面，就可以發現我們在睡夢中，或在意念和情緒中，如何一再重複與各種中陰[4]相同的過程。不管是生是死，在意識的各種層次中，我們一次又一次地經歷各種中陰境界的過程。而中陰教法告訴我們，正是這個事實提供了我們無限解脫的機會。」[5]從原作《小鎮》轉化為《安平小鎮》的演繹中，若在此過程找到了西方作品與東方哲思的可能交集，在台灣搬演時才會具有真正動人的力量。當我以舞台監督的名義在劇末向觀眾道晚安、並祝願眾人平安休息時，心中確實對於所有人類在歷史、在未來仍持續追尋生命意義的漫長過程，由衷升起滿滿的感觸與祝福。

文本內容的轉化與人物精神的再現，確實是一項頗為龐大的功課，因為這關乎到不同時空世代、不同種族文化的人們，其同中存異、異中有同的經驗參照與文化轉譯。畢竟理想的戲劇故事，正是經由單一事件的殊相，來表達超越個別事件的共相，正

[4] 中陰是指死亡至再生之間的過程，它也是指時間的過渡、空間的間隔，也可以是內心所產生的意識與意識的過渡。亦指一個情境的「完成」和另一個情境的「開始」之間的過渡或間隔。

[5] 《西藏生死書》427頁。

所謂單一個別的人生故事，往往是多數眾人的經驗集合。未達上述的理想目標，劇場藝術工作者勢必得廣泛涉獵各種人文思想與藝術養分。因此「探索各式風格美學」，自然是演員極其重要的素養訓練。

素養訓練15：探索各式風格美學

基本功是必須持續的修為

在進入本單元討論各式風格美學的探索之前，必須再提醒一次，先前所提及的各項素養訓練，是我在多年的表演教學經驗中，歸納出演員應該具備的核心基本功，這些素養練習是需要持之以恆、經年累月不斷去重複操作的。試以2018年蘭陵劇坊[6]40週年的紀念演出《演員實驗教室》為例，諸位劇場前輩與師長們已到了人生、藝術均極其成熟的階段，再度回歸以演員的身分進行一次個人生命記事的呈現、再整理一遍感官與情緒的記憶，相信他們在多年過後的觸動發現，必定跟初學者當時的體會截然不同。因此，並不是說演員學習過「行動分析」這一課了，之後就可以把它放置到一旁，因為隨著時間的推移和經驗的累積，不同

[6] 蘭陵劇坊的前身為耕莘實驗劇場，團長金士傑於1978年邀請吳靜吉擔任劇團指導老師，於1980年正式創立蘭陵劇坊。該團體成為台灣小劇場運動的核心推動者，後至1990年停止活動，1991年解散。蘭陵劇坊曾為台灣劇場培育出多位優秀的表演工作者，進而衍生出許多專業劇團的成立，如屏風表演班、優劇場以及表演工作坊等。

階段的生命體會肯定有所不同，對於人性的理解、行動分析的見解自然會有所提升。只要繼續當一天演員，基本功的練習就必須持續下去，藝術上的修為需要逐日累積，未有盡頭。

學習表演同樣得營養均衡

將前述的素養訓練都學習了解以後，除了重複演練之外，想要進一步累積出演員的成熟度，還需要接觸形形色色的劇作風格跟劇場美學。因此必須要多方閱讀跟演繹古今中外劇作家的書寫，無論是華文的、外國的、悲劇的、喜劇的、當代的、古典的、荒謬的、新文本等各色劇本；也得要跟各式美學觀的導演合作，這代表演員要接受各種不同觀點的人生觀、世界觀。這個道理就跟飲食習慣相同，需要保持好的胃口，各種營養都要均衡攝取，身體才能維持健康。每個人都期待身體能夠接受消化各種養分的食物，演員也同樣要期待自己能接納各式風格美學的刺激。一位能好奇學習並試著勝任各式風格美學的演員，終將走向成熟。

在表演教學的實務上，無論是課程的設計配置或教師們的進度安排，都會盡可能協助學生在學習過程中，涉獵不同的文本風格及美學形式。以我目前所任教的台北藝術大學戲劇學系為例，大一會有排演課、表演基礎課，學生會初步接觸到劇場的工作模式，還有以開發個人素質為目標的演員訓練；大二則會安排寫實表演的訓練進度，上學期以華文劇作為主、下學期則接觸翻譯文本，學習如何處理中外的寫實劇作；大三將嘗試寫實之外的

文本，如古典劇本、當代文本、荒謬劇作……等多樣風格的詮釋
處理；大四則有表演的專題性課程，分別深入劇場語言、肢體動
作、多元文化等等的主題性訓練。

在接觸學習各種劇作風格與劇場美學的同時，也促使學生去
認識、欣賞這些風格美學。當然，沒有任何一項風格會讓所有人
均喜歡欣賞，這跟每個人的生活歷練與關切的所思所想有關。我
在台北藝術大學戲劇系大二班的表演課授課數年，經常安排俄國
劇作家契訶夫的作品片段供學生演練，因為契訶夫的作品除了有
獨特的風格與世界觀之外，其劇作還深深影響著史坦尼斯拉夫斯
基體系的創建。以寫實演劇的訓練目標而言，契訶夫劇作是極佳
的教材選擇。

多年的操作下來，大二班的同學因其生命經驗仍有限，偶
而會有學生跟我坦言：「老師談了那麼多契訶夫的重要性，可以
理解，但我對他的作品還是有些距離感，無法深入其中……」其
實這沒有關係，也許只是目前的歷練、心境或藝術口味上欠缺共
鳴。就如同有人小時候不喜歡杏仁的味道，長大後才因一個巧合
的機會而開始愛上其滋味的清甜；二十歲上下或許無法理解契訶
夫，但不代表一輩子都不會有機會喜歡，也許通過年歲的增長，
終究有一天能感悟契訶夫的獨有情懷。況且也不一定非要喜歡契
訶夫的作品不可，畢竟人人都會有自己特別鍾愛認同的作品，那
是很自然的事。喜歡哪一類作品，正反映出我們是誰，這沒有對
錯，這是認同與品味的選擇；只是在學習階段，身為教師應多鼓

勵學生們勇於嘗試，切勿輕易拒絕各色藝術養分。

保持開放不須強求

　　學習同飲食一樣，都得保持開放的胃口與良好的吸收。鼓勵學習者要盡可能地去觸碰各式各樣的風格美學，好讓自身藝術鑑賞的視野益發遼闊，同時在創作能力的培養上，也會在如此開放學習的過程中逐漸建立起來。演員得明白自己的品味喜好，並且自信於藝術判斷上的見解，充分解析不同的風格美學所帶給自己的感受是什麼，無論喜不喜歡、認不認同……這些都將是有所助益的發現。

　　前文內容曾提過，演員的工作機會始終是處於被選擇的位置。劇團要演出什麼風格的劇本、和什麼樣美學觀的導演合作、如何分配角色與演員的組合……以上的許多因素，往往不是單依演員自己的意志可以決定的。因此，離開學校進入職場之後，對於如何持續各式風格美學的探索學習，其實是十分講求機緣的事。

　　身為演員或許無法主動為自己安排演出機會，但我們可以做的是盡量保持開放，願意廣結善緣和不同的文本、導演、劇組合作。至於演出機會何時到來，除了靜心等待之外，在此提醒演員們不要輕忽任何一次大大小小演出的表現品質。演員必須有好的演技專業能力、絕佳的合作紀律態度，並且保證自身在台上有好的演出質量，以創造出好的口碑評價，自然就可能迎來更多的演出機會。換句話說，每一次都把手上的現有演出工作好好完成，

就是在創造下一次的工作機緣。

在等待演出機緣之餘

　　既然參演什麼劇本、跟什麼風格的導演合作，都是演員所無法掌控的，那麼演員在等待表演機會之餘，平常該如何繼續修持自身對於各式風格的探索呢？很簡單的方法：多看戲、看電影及閱讀。除去演員的身分，還是要當個好觀眾、成為好讀者，不管是看演出或看劇本、小說，都可以持續幫助演員拓展對各式風格美感的認識，以及深化對人性的理解。甚至在理想上，演員不該只侷限在戲劇的範疇裡，除了戲劇的展演之外，舞蹈、美術、音樂都應當去涉獵欣賞，畢竟劇場即是結合各類型藝術的綜合表現。以舞蹈演出為例，相較於戲劇有著更多寫意抒情的表現力，觀看舞蹈將更能刺激演員對於身體工作的思維，因為舞者把身體這項創作工具，開發得比演員所及還要深遠許多。視覺藝術與聽覺藝術亦然，必有可供演員借鏡之處。

四、方法技巧：人物情感及語言處理的幾個面向

　　演員的創作工作牽涉了理智分析、情感同理及意志本能的相互運作。理智、情感、意志各具功能並且需要彼此調動協作，這

三者中對觀眾來說最具有感染力的、最可能產生動人之處的，莫過於戲劇人物於情感上的展現。關於表演時演員創造人物情感時的內在賦予，史坦尼斯拉夫斯基曾經提出這樣的建言：「我們應該熱愛重複的回憶，因為演員所給予角色的不是他隨手撿來的東西，而一定是經過選擇的、最珍貴、最親切而誘人的、對演員本身體驗過的活生生的情感的回憶。由選擇出來的情緒記憶材料構成的形象的生活，對形象創造者來說，常常要比他的日常生活寶貴得多……演員應該選擇出他自己心裡最好的東西，鄭重地把它搬到舞台上去。」[7]

　　我在數次的導演經驗中發現，當在大劇院最遠端的觀眾席檢視自己的舞台作品時，因為遠距離的關係，演員的表情細節是無法被觀眾接收的，僅能表現出身體走位大致的方向和速度。因此人物情感的展現必須大量依賴舞台語言的表現力，舞台語言的處理在這樣的條件下，成了演員必須具備的專業技巧。每當我再回到演員的創作身分時，除了參照史氏的建言，選擇出自己心裡最好的東西，鄭重地把它擺放到舞台上之外，還將更加重視台詞的語言處理，期待能順利地在各大小劇場中完成人物情感的投遞。

　　《安平小鎮》因改編後的情境時空條件，語言上得大量使用台語並與國語交織並行，熟練台語成為我擔任舞台監督一角的先前功課。我自小的母語即是台語，但在成年過後因為工作與環境

[7]　《演員自我修養第一部》279頁。

的關係因此疏於使用，當接到這項演出任務時，立即在生活中刻意地增加演練台語的機會，希望能盡快恢復口齒上的感官記憶。我的出生地為台中，因此我的台語並不算是道地的南部口音，所幸台南人劇團的李維睦團長為土生土長的安平人，同時他也是這次《安平小鎮》的演員之一，排練期間數次尋求他協助我台語口音上的調整，幫助我盡可能地精準使用語言。

　　解決了南部台語口音的技術問題後，舞台監督該角色在語言上的藝術表現有以下的幾個面向需考量：一、面對劇中人物、面對劇場觀眾，兩項不同語言色彩的區別處理。表演交流必先建立起對象，語言交流同樣如此，針對不同對象勢必要建立不同的語境顏色；疏離化處理往往得帶入更多理智評量的色彩，直接介入情境的語言則有更多鮮明的情感和目的性。二、語言背後的視覺畫面及鏡頭感的建立。雖然劇本台詞是由文字所組成，但是理想的舞台語言，應當充分傳達出文字背後描繪的畫面，以及畫面當中各項感官的細節。這得經由演員的揀選和賦予，必須建立起猶如特寫鏡頭、客觀鏡頭相互切換般的語言表現力。三、意識舞台監督的語言分配掌控了全劇的整體節奏。舞台監督在《安平小鎮》中是主導的關鍵角色，得相當敏感於每個場次演員群的呼吸變化，並且調配每場與不同觀眾當下的交流互動，如同優秀的指揮家來掌握每場演出最合宜的表演節奏。

　　事實上人物情感及語言處理的表現力，皆源自於演員在舞台上的行動執行；而行動執行的根本，則建立於如何分析文本中的

對話。無論是導演或演員，判斷角色行動的依據基礎正是對於劇本的研讀，角色行動必須從人物對話當中解析而來。我扮演《安平小鎮》的舞台監督時，為了在語言情感的處理表現上，達到前述段落中所指出的三個面向目標，不論是在排練還是演出期間，我都經常得再次回到對劇本的研究分析。「從文本對話分析角色行動」是每位演員勢必得要完成的素養訓練，這項能力可以視為演員個人進行單獨案頭工作的開端。

素養訓練16：從文本對話分析角色行動

台詞對話應傳達出行動

　　最初期的表演基礎課程，並不鼓勵學生真正地觸碰到劇本的處理，原因是希望學習者先從表達自我開始，在了解自己的創作工具並理解行動的規律之後，才能進一步去認識他人、掌握人物並表現角色。在呈現自己的日記時，學生很清楚自己所說的語言背後，其心理活動及外在行動是何種關聯邏輯；那麼，當處理劇作家的語言文字時，自然得同樣思考角色所說的語言，除了文字表面的意義之外，該人物真正的行動是什麼？這也就是先前章節所提過的行動三要素，即分析出角色在該場景中想做什麼？為什麼做？如何去做？對於演員如何分析劇本的功課而言，最重要的功課目標莫過於此。

　　一般劇本的書寫，除了人物彼此間的對話之外，還有各項

舞台指示所註記的角色行為、上下場動作、布景道具說明等等。演員要從文本中分析出人物內在、外在所交織的行動路徑，千萬不能把注意力只放在台詞如何朗讀，不可以讓台詞成為表演詮釋的唯一服務對象。因為在現實生活當中，人們的交流過程有多種溝通策略，語言只是其中一項而已，更多的是透過神情、姿態、沉默、節奏……傳達出更具體的思想。演員必須負責把台詞對話背後，所隱蔽的人物行動具體地找出來，即設定潛台詞的軌跡變化，藉由鮮明連貫的行動來活化台詞，才能將角色生動完整地呈現在觀眾眼前。

先華文劇本後翻譯劇本

在處理文本的訓練單元中，我通常會規劃兩個階段的授課，首先讓學生接觸華文劇本的演繹，後續才進入到翻譯劇本的詮釋。台灣現代劇場有別於地方傳統戲曲，當代劇場的演出多以對話為主要形式，事實上這樣的戲劇形式是向西方學習而來的，有別於東方以歌舞為主的傳統形式。因此在現今戲劇相關科系中的多數課程教材，是以西方經典劇本為核心內容。但是我個人認為，戲劇所探討的始終是對生活的理解與反思，以華文著作的劇本在文化背景上跟我們較為貼近，所描述的社會環境與角色人物，都是我們比較能具體探尋且熟悉的題材。學生先以華文劇本做為練習的開始，從較熟悉的文化背景去進入對於人物的理解，相對而言是較容易成功的。循序漸進，接著再接觸優秀的西方翻

譯文本，經此過程讓學生在學院的學習中，以練習華文戲劇為本並領略其人文精神，學習內容才不至於被翻譯劇本全然占據。

該階段作業教師將評估學生的特質與能力分組，並將劇本段落安排好之後，我會提出工作劇本的大致要點，讓學生們先自行排練。在此階段讓學生們試著討論碰撞，就文本分析、人物背景、角色行動先構思出一個初階版本。初次呈現過後，教師會針對該次呈現提出更深度的分析，而觀看的同學們也會給予各種意見回饋，好讓呈現者回去複習排練時再做出調整修正，以利下次呈現時有更好的表現。回饋意見的討論焦點在於：對於劇本與角色是否正確理解？人物真正的行動是什麼？更有表現力的行動可以是什麼？

在課堂呈現劇本段落作業時，不是只有在台上演練才算在學習之中，在台下觀看他人如何呈現的學習也同等重要。在表演課的學習操作，學生要經由自我演練、他人呈現這兩端的對照檢視後，整理思考：同樣這一段戲，我理解體會到什麼？別人則分析出什麼？這些意見有何異同之處？該如何取捨表演筆記？如果教師能更加深入地分析示範和分享體驗，學生會因此了解，之於角色的解釋分析是有層次之分的，這關乎到演員是如何進行對文本的分析、對生活的觀察、對人性的理解。分析文本、觀察生活、理解人性，這些課題或許並沒有真正的標準答案，但確實是有深刻體悟、表面理解的高低之分。藝術家本來就有責任提出深刻的議題與見解，學生演員必須經由一項一項的表演作業累積素養，

期許未來在藝術表現上能深入地展現角色。

舞台行動與人物行動

　　舞台行動與人物行動，二者所指的「行動」是同樣的概念嗎？是的，兩個「行動」的定義有所交集，均指戲劇在情節上的推進。先談「舞台行動」，這是我們所從事的劇場藝術中的一個整體概念，它通常由導演加以掌握處理。簡單來說，劇場當中各個部門的表現，都有可能涉入整體演出的舞台行動中，例如燈光設計會在主要人物心境轉折的沉默時，加入明暗或色調的轉換，這個燈光變化是能夠幫助表垷人物心埋與情節推動；適切的音效或道具的出現，也同樣有相應的輔助行動效果。舞台行動是包含導演的調度，輔以燈光、音效、布景、道具、服裝……等設計配合，自然也包含演員的人物行動在內，所形成的整體舞台效果。

　　然而對於演員而言，需要照顧處理的則是個別角色的「人物行動」──釐清自己所扮演的角色的行動進程，並且熟悉適應對手演員所表現的行動邏輯。演員必須把自己在演出全程中，所遭遇到裡裡外外的所有細節都推敲清楚，對手演員也要負責將自身的行動路徑規劃明白，每一位演員都需要自行完成個人角色的行動分析功課。導演則在排練時，全面地看顧每一個角色的行動路徑與邏輯變化，再進行統合、編纂、合理化並布局節奏，鞏固出最理想的整體舞台行動安排。

　　常言道：「要真正認識一個人，不是聽他說了些什麼，而

是要看他做了些什麼。」確實，面對劇中角色的分析處理同樣如此。演員經由文本對話來分析人物的行動時，不能僅止於解讀台詞字面上的意義，畢竟在現實生活中的人們常常話中有話，話語底下往往有更多的行動伏流正在進行。在分析劇本做角色功課時必須切記，角色的行動才是展現人物最核心、最關鍵的重點。演員是通過解讀劇本的台詞來捕捉出人物的行動，因此得時時觀察生活、理解人性，並長期閱讀累積文學修養。觀察與閱讀，這兩項素養缺一不可。

五、紀事分享：《安平小鎮》排演歷程問答

問：你參與過數次改編轉譯自外國劇本的演出，《安平小鎮》是從美國劇本《小鎮》改編而來的，你認為這次的「在地化」轉譯完成得如何？

答：我認為完成得還不錯。《小鎮》這個劇本的主題，是關於家庭的記憶、成長的軌跡、死亡的影響，以及死後的世界等等這些命題，基本上這些議題不太有文化上的隔閡，是各個族群、世代的人都會面臨的課題。由於這些題目跨越種族、文化與時空，較容易說服觀眾進行同理思考。關於在地化的轉換，試舉我扮演的一個小角色為例子，原著中本是雜貨店老

闊的角色，在《安平小鎮》改寫為豆花店的本省阿伯。劇中的對白及敘述使用了大量的閩南話，並與國語交叉運用，算是改寫得頗有在地特色。

台南人劇團的團長李維睦這次也是演員之一，他本身就是道道地地的安平人。劇中安排了一段由我扮演的舞台監督訪問李團長的段落，這近乎像是紀實劇場的性質，因為他不單只是以演員的身分去扮演，而是以他真實的成長經歷去描述，懷念起小時候在安平是如何長大的，並感慨於安平一地的變遷。這個段落是相當巧妙的安排，把曾在安平成長的真實人物攤放在觀眾眼前，敘述著確實發生過的人、事、物，這是一個挺美妙動人的演出瞬間。除此之外，劇本的改編還刻意安排其中一個家庭是本省人跟外省人的結合，適度地反映出台灣的歷史及社會環境的縮影，所以我覺得是很合宜的改編。

對於我來說，雖然我自己並不是安平人，但是這個故事仍然引發我不少的共鳴和記憶，在演出之後更覺得應該要找個機會，進一步好好認識自己的家鄉。我認為《安平小鎮》這齣戲可以成功地讓觀眾反思，人人對待自己成長的土地都應該再更溫柔、更用心一些，所以在地化改編這件事算是頗為成功。

問：這次演出對你來說有什麼特別的挑戰嗎？

答：《安平小鎮》在2013年的時候已經首演過，當時扮演舞台監督的是另外一位演員，我是在2016年的版本才加入擔任這個

角色。劇組裡其他多數演員算是十分熟悉這個劇本了，雖然已經間隔有兩、三年的時間，但是召喚起過往的演出記憶，肯定比從未演出過的我要迅速、熟練許多。因此我的第一項挑戰，就是要在有限的排練時間盡快跟上大家的進度。

加上這齣戲開頭有很長的一個段落，是全體演員必須密切搭配舞台監督的大段台詞，做出種種舞台畫面調度、現場音效執行等技術配合。因此開頭的舞台監督大段獨白我千萬不能出錯，這的確是有一些壓力的。而且該段落的節奏跟邏輯又都是之前的版本已經排定的，所以我在剛開始其實花了許多力氣，去適應融入先前演出版本的邏輯、順序跟節奏感；那有點像是在還不理解文章內容的情況下，就被要求刻意背誦一樣，確實是有些辛苦。

所幸後來的排練過程中大家彼此配合，其他演員們也會順應我的狀態而微調出場的時機、發出音效的節奏，所以到排練後期相互配合的完成度越來越好。另外還有一項語言上的功課，我雖然會說台語，但是目前生活與工作當中使用台語的機會不多，因此需要花一點時間找回對台語的熟悉感。

還有一項個人私下所設定的挑戰，我希望舞台監督一些很有份量的台詞，尤其是關於如何宏觀看待生命的體悟，能夠真正被觀眾所接收。我認為這個劇本本身已經有足夠的深度，就如同擁有了好的食材，因為是好材料所以不用擔心滋味，也正因為是極佳的材料，所以料理者會更不想辜負這些材料

的價值。我冀望能在劇場通過舞台監督的話語，提供給觀眾們可帶回日常生活中的些許慰藉和力量。

問：你如何設定你所扮演的舞台監督一角，在整齣戲中最重要的任務是什麼？

答：我的角色除了是一名敘述者、說書人之外，很重要的任務是要帶領劇中人物以及觀眾們，在戲的搬演過程中，共同思考「死亡是什麼」這項重大的命題。

死亡，的確是令人深思的課題。太空人可以設法去火星或月球取回來一顆石頭，告訴我們宇宙的另一端有些什麼；可是從來沒有人可以到過死亡的那一頭，帶些什麼回來告訴活著的人，死後的世界究竟有些什麼。除了宗教之外，人類還有這麼多的繪畫、詩歌、戲劇等藝術作品，不斷地討論和想像死亡究竟是什麼。

死亡的確是令人敬畏的，因為一切都將終止結束，是一條絕對無法回頭的單行道。每個人的一生中必須得面對許多次的離別、種種的牽絆與不捨，小至照顧過的植物、陪伴成長的寵物，再到好友至親的一一離去，最終得要獨自面對自己的死亡。而《小鎮》這個劇本的主旨之一，論及了如此重大的題目，關於死亡。

舞台監督一角要負責帶領眾人思考這項重大的人生議題，他是全劇中對於這件事理解得最為深入的人物，站在一個更宏觀的視角去看待人生的際遇。就如同是西方文化中的天使，

他雖然不等同上帝一般的全知，卻具有著撫慰人心、幫助人們繼續前進的能力。我一直在思考我們華人文化裡面有類似的角色嗎？嗯……也許可類比為學校的學長姐或具備生命歷練的前輩吧，他們已經歷過那些事情了，所以對於種種困難、各項課題擁有深入的領悟，因此可以提供借鏡和心得分享，藉此帶領他人該如何面對。

關於人如何在性靈上自我提升，我個人一向對這個題目十分感興趣。所以當我有機會扮演這樣的角色時，自然具備高度的創作動力。舞台監督這個角色很特別，在中外不同的諸多演出版本中，幾乎都偏向挑選較為資深、較具有人生歷練的演員來扮演該角色。我認為這個角色等同於是劇作家的代言人，他傳達出許多作者省思「死亡」的態度與價值觀。身為演員的我，如果能將這個角色演得成立的話，我認為是可以直接撫慰進劇場的觀眾們。因此能夠飾演舞台監督，對我而言就已經是一項很有意義的演出任務。

問：在戲裡面除了主要扮演舞台監督之外，你還要演出其他角色，例如豆花攤的老闆。演出當中，有時候要直面觀眾說話，有時候要跟劇中的人物對話，你如何完成這樣的語言策略和轉換呢？

答：對我來說，這是非常技術性的問題，演員只要清楚目標跟對象為何，就會知道距離的遠近，判斷該採取多少的能量去完成語言投射。就像是要具體地丟出一顆球，究竟要丟給近距

離的你接？還是給遠距離的他接？甚至是運用想像力，將口中的語言視為棒球一般，是要將之丟進湖中央？還是奮力地拋向那個不可能丟過的山頭？演員務必要先明確目標，此時此刻說話的對象是對觀眾？或劇中人？還是對著過去、現在或未來的自己？

豆花店老闆是看著劇中男女主要角色長大的，會帶著長輩的關切口吻說話，他的目標是希望兩人如同昔日般的友好，那是一種屬於鄰居長輩溫暖的家常嘮叨。轉換為舞台監督時，則需要直面觀眾如同導覽員一般地引導說明劇情，我利用移動走位、身體面向再加上語言能量投射的改變，來完成角色的切換。當舞台監督的台詞進入分享愛情、親情的生活體悟時，演員內在的目標則會替換成個人具體的生命經驗，藉此增進語言的色彩和說服力。

在這裡我分享一個小小的技巧，當演員要跟一群觀眾講話的時候，你理性上雖然知道你是在對很多人說話，因此能量投射自然要放大；但是在感性上，演員要把整個觀眾席的所有人都當成是一位知己來對待，因此說話的口吻得像是在跟一位親近的朋友說話，那麼每位觀眾將更有機會被你的話語所感染。千萬不能只為了放大投射，因此變成如同軍隊訓話的語氣，演員務必要使得舞台語言的感染力是親密的、分享的，以拉近跟觀眾的距離。

問：你剛才提到人無法到過死亡的那頭，再回來告訴我們那邊的

景況是如何，但劇場卻可以試圖對此進行想像。在《安平小鎮》的尾聲，剛步入死亡的人渴望能回到生前的過去，而死亡多時的人身為「資深的靈魂」則提出告誡，無論如何最後還是會想要回歸死亡。你怎麼看呢？如果是你，會希望回到過去嗎？

答：剛死亡的人想要回到生前跟在世的家人繼續在一起，就是表現出不捨、依戀，說穿了就是還未能接受死亡的事實。而逝世多年的人告誡：即便能回到過去，但終究會想要再回來的。這似乎是說明死亡並沒有那麼可怕，這是自然的路徑歷程。如同求學的每一個階段，畢業了就得離校邁向下一個歷程，肯定會偶爾懷念起當時在校園的日子，難道真要因為懷念，就得回到過去滯留在那個階段嗎？我偶爾也有如此的感慨，十幾、二十幾歲的時光仍然歷歷在目，怎麼時間突然過得如此之快？年齡已經來到五十出頭了，有時候確實會覺得自己錯失了許多的事情……即便如此，假如真的可以選擇讓我再回到年少的時候，我想我會十分猶豫。因為年紀輕的時候有好多事仍不明白，真回到過去還是會再犯同樣的錯誤，仍然有好多能量會浪費，仍會苦惱著許多我現在已經不苦惱的事。

我認為無論是生活中的人、戲劇中的角色，甚至包含那些已死的亡者……任何人都應該繼續往下個階段前進，如果始終耽溺、留戀於某一種狀態，那個人（或說靈魂）也就停止

成長、進化了。如果真有輪迴、真有來生、真有因果業力，也就是因為執著與不忍割捨，所以必須得反覆地面對同一項課題。如同在校期間的學業科目沒有修過，所以只能繼續重修，只好跟那位討厭的老師繼續見面，把不想做的作業再操作一次，直到勇於面對那個老師了，把討厭的作業確實完成了，才得以結束。也就是說一切都必須面對承擔，並要學會能夠放下多少的執著，才會擁有多少的自由。

劇中舞台監督所說的一番話，其大意指出只有少數的智者和哲學家，能在活著的時候確實領略到生命的價值，但大多數人的生命多半過得渾渾噩噩。我認為劇作家安排讓角色有機會回到生前的時日，對於往事有了截然不同的體會，就是想強調時時刻刻珍惜當下的必要。劇中設定以無實物的方式呈現生活場景，以虛喻實、以假當真，這個形式似乎也反映了人生無常，一切終將歸零的戲劇主旨。

問：在戲裡面你的角色向觀眾拋出一個問題：「你還相信婚姻嗎？」相信在當時觀眾的心中一定有各式各樣的不同想法，你自己又怎麼看這個問題呢？

答：我在演出中問這個問題的時候，其實沒有很嚴肅，表演上的處理比較像是調皮開玩笑的語氣。之所以這樣處理，是為了讓這個看似嚴肅的問題，能通過輕鬆的口吻來騰出省思的空間。我同意你提到觀眾在當下，心中一定有各式各樣的想法，甚至在正式演出拋出這個問題時，我可以立即聽到觀眾

席傳來些許的笑聲，這肯定是跟當今社會現況有關。

如今台灣離婚率那麼高，我周邊也有許多的親友，同樣經歷過離婚的遭遇。而問及還相不相信婚姻，對我來說就如同是在問是否仍相信人性。許多電影的婚禮場景中，不是常常會出現這樣的提問：「你願意跟某某某結婚嗎？愛他、忠誠於他，無論他是否貧窮、患病或殘疾，直至死亡。你願意嗎？」其實這同時是在提問：「你相信自己會完成這樣的忠誠跟奉獻嗎？」

我還是願意相信人性是可以展現出美好的一面。就像我現在仍始終相信著，當老師從事教育工作是一項很有意義的付出；面對這項工作，千萬不能弱化到只是為了獲得生活上的報酬，否則會很痛苦，所以還是得要堅持信念。也唯有先在意念上願意相信，接著在語言上肯定表述，才能夠在行動上具體執行，才有機會創造、成就事實。這就是關於信念的重要與影響力。

問：演出中有哪些瞬間會讓你特別有感觸嗎？

答：突然這麼一問，我立刻想到在戲開頭不久，舞台監督曾提起一個孩子小時候很會唸書，他本來是立志想成為一名老師的，可惜在服兵役的時候不幸過世了。雖然那只有短短的幾句話交代了一個年輕生命的遭遇，但是我個人對於正要綻放的青春，突然因為意外的原因而終止了希望願景，感受到很大的遺憾。

戲裡面有一個調度走位，我同樣滿有感覺的。在年輕妻子的墳墓旁邊，舞台監督站在比較高的位置交代了一段情節，說明年輕的丈夫因為不捨，在安葬儀式過後再度回到墳墓邊來探望亡妻，當他重新走回舞台上時，導演安排我跟他錯身而過，接著在他身後默默地凝視。有意思的是，年輕丈夫在他的情境中是看不見我的存在，可是觀眾能目睹我就在他身旁陪伴他經歷這個過程。正如我前面提過的譬喻，舞台監督如同天使一般看顧著人們的生活。那個當下我感受到身為守護者的身分是很明確的，我心想，如果每個人的生命中都有這樣的守護者時時看顧著我們，我們雖無法看到這樣的景象，但這確實存在，那該是件多美好的事。

還有當女主人翁在回顧她的生前記憶時，舞台監督則在一旁敲鈴，當我手中的鈴一響，舞台上的投影就會出現女主人翁重要的記憶畫面。我當下的動作跟指令，可以讓被遺忘許久的人物、事件、場景再次顯現，如此魔幻的時刻讓我很有感受。另外像是我在講述昔日安平的小朋友如何搭竹筏上學的時候，小朋友們會在場上嬉鬧玩耍，這會讓我想起自己的成長記憶，即便我從未搭過竹筏上學，仍然會覺得十分熟悉可愛。我特別有感觸的，都是一些小小的場景、短短的瞬間。

問：你的童年經歷過像劇中安平那樣的生活嗎？你如何看待你的成長記憶呢？

答：嗯，不算有。基本上我算是在都市長大的小孩，所以像劇中

所描述的鄉野生活場景，我並未一一親身經歷。但是劇本裡提到的一些鄰里人物、街道畫面，還是有熟悉感的，比如像是之於豆花店的情感，或對於漫畫店、撞球間的記憶。雖然我在青春期時不是那種會到撞球間逗留的人，但是我有一群高中同學他們喜歡這樣的活動，所以對於青少年到撞球間打發時間的景象，我是能理解的。我雖然沒有颱風天在馬路上抓魚的經驗，但是劇中提到鳳凰樹上的蟬叫聲，我是有相當強烈的印象。戲裡面某位爸爸下班回家經過巷口時，老遠就聞到老婆煮菜的味道，這種嗅覺記憶我就再熟悉不過了，這會讓我想起過往的許多放學時刻。還有隔著窗口跟鄰居閒談對話，也是很有畫面的記憶。我雖然沒有跟劇中安平地區一模一樣的生活背景，但這當中很多氣味意象我是十分熟悉的。畢竟戲劇就如同是生活的結晶，是經過選擇跟剪裁的結果，所以自然較為緊湊濃縮。我剛才提到的記憶印象，是從我那麼長的成長時期裡所揀選出來的。真正回想起來，我孩童時候大部分的時間與記憶，多半是無聊和等待，強烈地希望能夠快點長大，似乎沒有像《安平小鎮》中描繪的那麼豐富多彩。我的原始個性傾向安靜壓抑一些，小時候幾乎沒做過劇中人所發生的那些調皮搗蛋事件。我記得我老是在擔心媽媽交代的家事、老師交代的作業，沒有足夠的時間可以完成，呵。也許因為童年的我是個保守聽話的無聊孩子，所以長大後才通過學習劇場、學習表演，在不知不覺中補足過往來不及完成的玩耍天性。

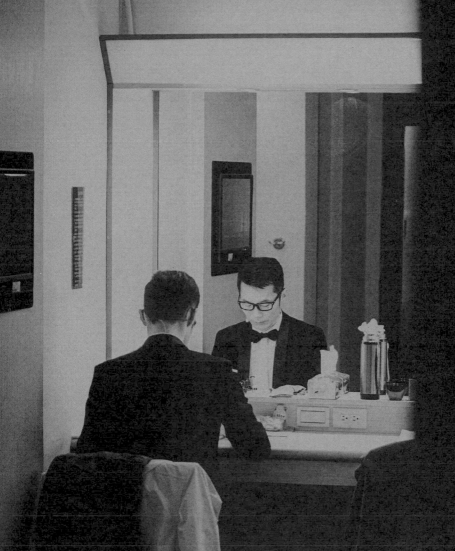

第貳部分
兩岸表演教學概況

一、表演藝術教育的職責與特殊性

　　教育工作是以培養人才為主要目的，學校的課堂正是學生們鍛鍊自我的重要場域。對於表演（acting）藝術教育來說，由於戲劇舞台上所展現的正是人生百態，因此除了提供學生劇場藝術技能的學習之外，更應該在學校的養成過程裡，培養學生深刻觀察、剖析人性的習慣，並期許他們有能力展現出生活當中人們的各種境遇。唯有學生演員在表演課堂中，確實建立起觀察生活的習慣、深知了解生命的重要性，日後他們才有機會經由創作真正表現出反映生活、反思生活的劇場藝術作品。

　　出生印度的思想家、性靈導師克里希那穆提[1]（Jiddu Krishnamurti，1895-1986）曾對教育工作提出問題和警語，他論及：「難道受教育只是為了通過幾項考試，得到一份工作？還是為我們在年輕時奠定基礎，以便了解人生的整個過程？獲得一份工作來維持生計是必要的，然而這就是一切了嗎？難道我們受教育就是為了這個目的？顯然的，生命並不只是一份工作和職業而已，生命是極為廣闊而深奧的，它是一個偉大的謎。在這個浩瀚的領域中，我們有幸生為人類。如果我們活著只是為了謀生，我們就失去了生命的整個重點。去了解生命本身，比只是準備考

[1] 克里希那穆提出生於印度的婆羅門家庭，曾在英國求學並遊歷世界各地。他致力於引領人們去除宗教組織與任何形式的束縛，而真正達到至愛、大樂的境界。

試、精通數學、物理或其他科目要重要多了。」[2]克里希那穆提直指，深刻地了解生命本身，正是教育工作中最為重要的一項教學目標。

對於以人的生命現象為命題、以表現人各樣面貌為主要創作目標的劇場藝術工作者來說，在學校受養成教育的階段，更該以了解生命本身的表徵與意涵，當成是他們在接受劇場藝術教育時，必不可缺的學習要項。當然，嚴肅且深入地對生命本身進行思索，是每一位藝術工作者的使命，或者說，這是每一位真正熱愛生活的人的共同追求。然而藝術家們，更是把對生命所進行的探求，進而反應在其創作之中，並將之視為終其一生的至高目標。學校的養成教育階段，自然無法在就學期間就期待學生完全達到此一巨大目標。但重點是，要使得學生們在學習階段，了解這項工作的必要性與深刻性，進一步養成品味生活、思索生命的習慣，並將之帶入日後的創作修養中。

因此戲劇學校除了要培養學生演員懂得如何創作出舞台生活、把劇本的紙上人物轉化為具體鮮活的角色之外，更重要的是，要同時培養學生成為一個正直的、嚴肅的戲劇人，清楚明白身為一名藝術創作者的準則——要學生學會演戲、也要學會做「人」！不會演戲當不成演員，不會做人肯定演不好戲。正如大陸著名表演藝術家于是之（1927-2013）所談的：「演員在生

[2] 《人生中不可不想的事》13頁。

活面前必須有自己的愛憎，做一個忠誠於生活的人……演員必須是，至少是一個好人，忠誠老實，敢愛敢恨……他的心應當是透亮的，他的感情可以點火就著的……凡是對生活玩世不恭，漠不關心，就不太能夠演好戲。」[3]這些話值得表演教學者深思。表演教師從事的教育工作，需以培養出忠於自我、熱愛生活、德藝雙馨的藝術人才為目標。

除了培養學生對個人生命、他人生活進行不停歇探索的態度之外，表演藝術教育的另一樣重要職責，就是養成學生對於藝術創作規律的熟悉。關於表演藝術創作規律的授予，教學者本身除了要具備劇場發展史、表演美學論述的修養之外，還必須將此奠基在自身的實際創作經驗上。表演教師通過分享自身的演出創作經驗，並將正在劇場中實際操演的實戰方法引入課堂，這對學生專業能力的提高才有最直接的幫助。

經由教師親身的創作心得與講授，讓學生知道一個角色形象是如何一步一步地呈現出來、讓學生了解一個舞台世界是如何一環一環地構建完成。表演教學的重點，不能讓學生只停留在觀念上知道演員創作的規律法則，而是必須要求學生在全然消化之後，把一切所得真正實踐出來！做出來！光是在概念上理性地認知是不夠的，學生必須在身體力行的操作中反覆檢驗，經過實踐後真正消化演技方法的觀念，表演教學的目的才算真正達到。如

[3]　《論話劇導表演藝術第二輯》81-82頁。

此，自然必須要求表演教學者自身累積豐富的藝術實踐，並且熟諳表演創作方法的規律。

表演教學的特殊性表現在於，它碰觸了一切與人相關的學科，如社會、心理、哲學、歷史……等等人文的領域，但是這並非僅是理論上的廣泛討論，重要的是，得將前述領域中的知識涉獵，通過指導學生們的實踐過程，具體融入他們所創造出的作品當中。史坦尼斯拉夫斯基對戲劇學校的教學方法有過如此的提醒，他提及：「我們在學校中不得不採取一種異乎尋常的教授科學課的方法。我們設法不在理論知識中，而在處理角色工作中，不在上課時，而在為此而安排的排演中把這些科學課傳授給學生。在這種時刻，學生、演員、導演和所有科學課教學者都為了創造出一齣戲，這一共同的目的而結合起來並互相幫助。」[4]史坦尼斯拉夫斯基的這番話表示出，表演教學是高度重視操作實踐的，身體力行的排演重要於課堂上的理論講授，還得將與人相關的各個學科領域的知識，透過排演工作的授課來傳達給學生。

正因為表演藝術是一門高度要求展現「人」的領域，相信許多表演教師最後都有相近的感觸，簡而言之，表演教學就是在教導學生怎麼看待自我、如何表現他人。演員訓練工作的始末，就是從怎麼看待自我為起始，以如何表現他人為最終目標。以上看似簡單的一句話，其實質內容卻是無比龐大。正因演員利用己身

[4]　《演員自我修養第二部》517頁。

來扮演角色，表演教學就是要啟發學生認知，對自己與他人的生活該如何進行觀察、如何反思剖析……如何從觀察反思階段，到具體實踐自身的改造……從對他人的生活好奇敏感，進而同理眾人增進互動關係……以及如何調整自我，達到與各個大大小小社會團體的合宜相處……演員如此在生活當中調適努力，都是為了將這些對「人」的發現轉化為演出作品。因此表演教學必須從藝術鍛鍊和生活體驗兩方面同時進行，從觀念理解與實際演練兩方面同時著手；這其中尤其重視生活體驗與實際演練的必要性，這是表演教學重要的鮮明特色。

　　以下僅自二十世紀世界劇壇中的首位表、導演大師史坦尼斯拉夫斯基，與最末一位劇場大師葛羅托斯基兩人的論述之中，嘗試扼要地對比出如何建立表演訓練方法的交集與差異，並提供這些觀點成為學校表演教學的參考方針。史坦尼斯拉夫斯基曾創建了史氏體系[5]（Stanislavski's system），認為演員必須通過對體系中諸元素循序漸進地練習，持續自我修養才能達到演員的成熟之境。他曾說過：「我不只一次地提醒過你們，每一個人，一走上舞台，一切都要從頭學起，他要學習怎麼觀看，怎樣走路，怎樣動作（行動），怎樣交流，最後要學習怎樣說話。」[6]史坦尼斯拉夫斯基主張演員學習步上舞台的起始，在被他人觀看的條件

[5] 俄國戲劇家史坦尼斯拉夫斯基於二十世紀初葉所創建的表演訓練體系。該體系是首次針對表演教學的系統化整理，影響了東西方近代戲劇的演出，成為寫實演劇的重要基石。

[6] 《演員自我修養第二部》87-88頁。

下，得重新運作自身原有的天性，必須如同新生兒一般再次學習。因此這是一種建構式的學習累積過程、是加法的學習主張。

　　然而葛羅托斯基卻認為表演訓練的真正獲得，並非是通過教師單方面授予所完成的。他直接論及：「如果演員重複我教給他的表演，這就是『馴馬』。從工作方法的觀點來看，其結果是一場平庸的演出，在我的內心深處發現它是枯燥乏味的，因為在我面前什麼也沒有揭露。但若是在密切合作的情況下，我們達到這樣的目的，演員從日常的阻力中解放出來，通過一切示意動作（行動）深刻地揭露了自己，那麼，從工作方法的觀點看來，我認為工作是取得了效果的。」[7]因此，葛羅托斯基認為，真正訓練演員的方法乃是尋找去除個人慣性束縛的過程，這是意圖消去自我障礙以達解放的減法學習主張。

　　依據兩位劇場先進對於演員訓練的見解，在此試著做出建議歸納：學生應該如何學習藝術的創作方法，得利用史坦尼斯拉夫斯基的加法主張，累積其藝術方法修養的厚度；至於該如何引導學生在創作時面對自身性格的制約，則需要利用葛羅托斯基的減法主張，去除其妨礙自由展現的性格障礙。

　　在此延伸討論：與演員密切合作的導演，究竟該經由何種方式與演員順利工作呢？通過史坦尼斯拉夫斯基的親身示範，我們知道他熟捻深入演員創作的過程，因為他本身就是極為出色的演

[7]　《邁向質樸戲劇》85頁。

員，他個人的演員與導演創作一直是並駕而行直至終年。他建立「史氏體系」的重要理念之一，即是整理他個人於表演藝術道路的問答思辨。推展該體系，是將其自我問答的總結與後輩演員所做出的分享。可以說，史坦尼斯拉夫斯基曾明確地站在與演員相同的位置上探索表演，其導演工作的核心，就是引領演員步向正確的創作路徑、回到演員應有的創作天性之中，進而組織各個演員不同的角色行動，使之成為整體性的舞台戲劇行動。這正是他的導演工作中最為重要的成績。

　　至於葛羅托斯基曾在就讀戲劇學院時主修表演，爾後再赴俄國修習導演，但是觀察他日後的劇場藝術表現，顯然是集中在導演創作上，雖然他未滿四十歲就終止了所有的劇場創作。之後的葛羅托斯基帶著他在導演創作時與演員工作的經驗所得，潛心專注於對演員／人的持續探討。就如同葛羅托斯基所經常提及的，他與演員工作的核心理念，就是與另一個生命個體（演員／人）的「相遇」，他經由客觀且縝密的方式，找出制約演員的障礙、予以剔除，並協助表演者真正自由有機地開展。或許，正因為葛羅托斯基所在意的重點，是何謂真正完整的、神聖的「人」，如同他所坦言的，演員的技藝就是他探找通往「人」的神聖之境的修持手段。因此他的導演工作從某個角度而言，等同於演員性靈上的導師，導演和演員共同試驗「人」的多種可能性，彼此成為性靈提升的重要夥伴。

　　可以這樣說，葛羅托斯基與史坦尼斯拉夫斯基一樣，極度重

視演員技藝潛能的開發；但相較起來，葛羅托斯基採取的是較為客觀、審視的角度來看待演員，不同於史坦尼斯拉夫斯基幾乎是和演員站在同樣的創作位置來省思表演。演員在排演場進行排練工作時，究竟該與導演保持何種位置距離？需要發展出何種互動方法？這也是表演教學中，必須讓學生能夠熟悉調整的要項。

　　儘管史坦尼斯拉夫斯基、葛羅托斯基，面對演員的技藝訓練養成時，有著累積體系元素修養及消去個人慣性制約的重要差異，但他們的共同的焦點均揭示出「演員／人」的重要。正如史坦尼斯拉夫斯基主張，演員必須得回到人的創作天性之中；葛羅托斯基主張演員應該去除制約，以達到人的真正自由有機。而他們的導演示範儘管有與演員站在同一陣線（史坦尼斯拉夫斯基）或保持客觀審視位置（葛羅托斯基）的不同，但他們的導演工作法則皆是與演員密不可分的，他們在成就演員的同時亦表彰出自身的美學價值。我們可藉此得出在表演教學上的兩項重點：

　　一、重視表演藝術以「人」為創作材料和表現目標的特殊
　　　　性，要求學生演員高度自我開掘，並對他人保持關注。
　　二、演員與導演的工作是十分密切、實為一體的合作關係，
　　　　讓學生真正體會二者間如何彼此成就。

　　無論是演員或導演，都要具備開掘自我、關注他人的素質，同時還要了解彼此協作、彼此成就的重要。要讓學生充分理解並能具體力行上述要項，教學者就必須做到親身示範。教師要能夠在與學生的互動過程中，做到誠懇地表達自身的想法、心得或

矛盾，得毫不藏私地分享、和學生相互激盪，正所謂教學相長。教師若能始終關注學生的學習步伐與變化，最終在成就學生的同時，也成就了自己身為教學者的價值。這種親身示範的觀念和實踐能力，可以說是表演教學者最為重要的素質，遠甚於自我專業學識上的淵博。畢竟表演課程的目標，最終是要培養出能夠省思挖掘、深刻表現「人」的表演工作者，教學者與學生在課堂間的互動，正是提供了一個人與人之間直接互動影響的學習機會，一個絕佳的，且正合於表演訓練本質的教育機會。

美國著名心理學家狄奧多・芮克（Theodor Reik，1888-1969）[8]在其著作寫道：「心理學並不是以自我觀察為開始的，而是以自我觀察為終。」[9]他還強調：「對自己的知性過程與情感過程做觀察，顯然要有一個先決條件，那就是自我內部的分裂……如果自我沒有分裂，他就不可能觀察自己，他也不需要觀察自己。」[10]可見人在面對自我的同時，分裂與衝突在所難免。而當人在面對所處環境中的紛雜後，還是得回到對自己的發問，整合自我的知性與情感，增長自身的智慧與能力，方能在所處的紛擾環境中，尋得自處之道。劇場藝術中諸多的表現議題，正是源自於此。

芮克還提出一個對於表演教學者甚有價值的觀點，他如此表

[8] 曾為弗洛依德的學生，心理分析治療師，二十世紀初期美國的心理學學者。
[9] 《內在之聲》12頁。
[10] 《內在之聲》13頁。

示：「就以兒童來說，他們是怎樣從觀察他人到自我觀察的呢？兩者之間必然有一個中間階段，只是這個階段往往被我們忽視。這個階段是這樣的：孩子到了某個年齡察覺到他是父母親或乳母的觀察對象。換句話說，他的主格我之所以能夠觀察到受格我，是由於『他們』（『他』或『她』）觀察了『我』。孩子原來的注意力是投向周圍的人，接下來他的注意力開始投向他自己。因此，自我觀察起源於覺察到自己被觀察。」[11]同理可知，學生演員在課堂中如何學會對自我進行覺察，其影響關鍵正是源於教學者對他所進行的評價和示範。

　　正因為表演教師對於學生如何學會自我審視、如何確立表演的專業能力，有著決定性的影響，因此教師自身的觀察能力就是最好的示範。任教於紐約大學的表演教師珍妮・查瑞思（Janet Zarish，1954-）提及：「我可以教導學生熟悉他自己內在的習性，而不必解釋那個習性為何會存在。不需要分析。我只需要引導他有意識地放棄，同時，用較好的工作方式來取代舊的。」[12]唯有幫助學生養成自我觀察、自我調整的主動性，進而去關注他人，才能為其未來的表演創作打下最好的基礎。況且，這樣的「自我覺察」是在藝術創作前提下的需要，與現實中的個人生活觀察既有重疊、尚存差異。教學者得通過自身的親力親為，在表演課堂上理性與感性兼具地分析，充分闡述對學生表現的深刻觀

[11] 《內在之聲》13頁。
[12] 珍妮・查瑞思〈成為演員〉，見《戲劇學刊》1期214頁。

察，完成有說服力的示範與提醒，才可讓學生真正學會表演創作所需的「自我覺察」。

表演、導演教學間有著同樣處理「人我關係」的核心，但其培養學生的目標尚有著差別。表演教學的目標在於：讓學生熟悉演員創作的規律，通曉自身即為創作材料、創作工具的認識與鍛鍊；提升自我感官的敏銳性，提高身體、聲音等外在素質條件；熟悉掌握內在情感運作規律，分析人物行動邏輯順序等內在素質；進而能在合乎劇作、導演設定的規定情境中，展現角色的內外在狀態。成為一位表現「人」的專家，一位集創作工具、材料與成品於一身的藝術創作者。導演教學的目的在於：讓學生建立起個人獨特且深入生活的觀察視角，並在了解演員創作規律的基礎上，進而熟悉一切劇場所含括的運用元素，並能將各個元素適切地組織配置，以傳達出整體的戲劇行動與氛圍。成為一個構築起舞台世界的設計者、結構者，最終建立起一個擁有個人創作視角與態度情感的舞台世界。

經此可看出表演、導演教學上所存在的最顯著差異，演員的訓練傾向主觀感性地看待人、表現人，而導演的培養則傾向客觀理性地研究人、組織人。此二者教學中分屬的主觀感性、客觀理性，在劇場創作中必須相輔相成。

在此特別想強調一點：藝術創作者的主要思考，是聚焦在藝術作品的成果如何展現，然而藝術教育的主要目的，則是著重於如何培養學生；藝術教育與藝術創作的工作目標是有所不同的。

有時發現，有些教學者同時又是創作者，在面對教學工作的處理時將之完全等同於藝術創作，甚至不經意地把應該擺放在學生成長上的教學重點，替換成個人的藝術成績表現。簡言之，這樣的結果終究是自私的，僅僅照顧了教學者身為藝術家的成績，反倒將原先應擺在首位的學生成長，變成是次要的考量。表演、導演教師應該要明白一件事，個人在課堂上所建立的成就感，必須和在劇團的排練場中有所差別，課堂間的焦點應該是學生們的成長與改變，而非僅是彰顯自我的藝術能力。

　　舉例來說，如何決定排演的劇目就是一個很好的例子。究竟是該以教師個人感到強烈創作慾望的劇本為重？或是要以鍛鍊增長學生進步空間的文本為先？自然，若是能夠兼顧二者當然是最好的決定，但是當這兩個選項有所衝突的時候，教師們自然要以學生的學習需求為第一順位。將此重點確實地擺放在表演教學的態度上，是極其必要的。因為劇場工作終究是一項團體的合作，學習如何與他人合作並給予別人助益，可以說是劇場工作最重要的核心精神。若是表演教學者可以通過處處成就學生的身教來示範，定能使這些未來的劇場工作者，早日深刻了解劇場合作的真正意涵。

　　另外，在教學中教師們除了要以學生本身為主體之外，還得致力於揭示學生自身的創作天性，要讓每一個人的創作個性得到發展。清代劉熙載（1813-1881）在《藝概・書概》中曾云：「書貴入神，而神有我神他神之別。入他神者，我化為古也；入

我神者，古化為我也。」古人此處所談論的是「書法」，而表演
教學工作所討論要求的則是「演出」。不能僅僅要求學生得入教
師之神、對老師的教授全然地跟從仿效，必須得要入學生自己之
神、鼓勵引導出人人不同的創造個性，如此，才能真正培養出優
秀、獨特的創作人才。學習藝術上共通的創作規律，並建立起自
我的創造個性，表演藝術教育的重要職責就在於此。

二、台灣表演教學概況

　　台灣的演員表演教學，主要仍由大學戲劇相關學系來完成
授課訓練，僅有少數劇團持續表演訓練的運作。台灣各所大學戲
劇系的訓練綜合了戲劇文學、劇場創作的所有領域，課程除了表
演、導演、劇本創作、舞台監督等術科專業課程之外，還包含了
中西劇場史、戲劇理論批評、劇本導讀等史論及文學性的學科課
程，如台北藝術大學[13]戲劇系的課程安排。至於燈光設計、舞台
設計、服裝造型、舞台技術等設計與技術專業，台北藝術大學則
另設有劇場設計學系來完成該專業領域的教學。其餘大學的戲劇
系尚未如台北藝術大學同時有戲劇系、劇場設計系的兩系專業分

[13] 該校創校於1982年，現位於台灣台北市北投區，前身為國立藝術學院，於
2001年改制為台北藝術大學。

工，其課程精簡綜合前述的大半內容，如台灣藝術大學[14]戲劇系。

可以說台灣現有的戲劇系課程，是為培養戲劇及劇場領域中眾多專業的綜合性訓練，學生在進入戲劇系之後，可以先廣泛地接觸劇場藝術中各個類別的基礎課程，之後再依據個人的創作傾向與意願，選擇深入某一專業。在台灣的戲劇學系教學中，表演課程僅是其中的一個環節，尚未將此專業獨立分科；目前也僅有台北藝術大學戲劇系設置有表演組的主修組別。除了表演基礎課程是每一位戲劇系新生共同的必修課之外，其他的表演進階課程或表演專題課程，則得由學生依據學習意願選擇修課。

在此所論及台灣的表演教學，試以台北藝術大學、台灣藝術大學兩校戲劇系的課程實施與教學經驗，為主要的討論對象。選擇這兩校戲劇系為主要的例舉對象有以下的原因：一、這兩系為台灣現有專門性藝術大學所設置的戲劇系，不同於綜合性大學下所設的戲劇相關科系。二、此兩校的戲劇系有較久的教學歷史，已培育出了眾多台灣劇場或影視的表演人才。三、兩校戲劇系在表演課程的規劃上有所異同，兩者的異同之處正可以代表現今台灣的表演教學的概況。四、台灣其餘大學所設的戲劇、劇場相關學系[15]，因為培養人才的方向不同、或創建的時間較晚，表演教

[14] 該校創校於1955年，現位於台灣新北市板橋區，前身為台灣藝術專科學校、台灣藝術學院，於2001年改制為台灣藝術大學。

[15] 台灣現有大學中的戲劇、劇場相關科系，除了台北藝術大學、台灣藝術大學兩校戲劇系之外，尚包含：台北藝術大學劇場設計系、台灣大學戲劇系、中山大學劇場藝術系、台南大學戲劇創作與應用系、台灣戲曲學院劇場藝術系、國防大學應用藝術系影劇組、中國文化大學戲劇系、玄奘大學影劇藝術系、黎明技術學院戲劇系及多所科技大學的表演藝術系等。

學未必是該學系的重點專業。

　　台灣的戲劇學系錄取新生的管道，主要有兩種計分方式；一種採取術科、學科成績並重計分的獨立招生（如台北藝術大學戲劇系長年採行獨立招生）或申請入學；另外一種則參加大學入學指定科目考試的聯合招生，僅採計學科成績（如台灣藝術大學戲劇系的部分名額，多所大學的戲劇系亦參加此招生方式）。獨立招生或申請入學的考試中，戲劇系考生必須經過學科測驗（如國文、英文、社會等學科）與術科面試（如肢體、聲音、即興、專長、潛質等測驗）的綜合評估。這些加考術科面試的錄取者，和大學指考僅採計學科成績的新生共同上課，他們於入學後學習表現的差異，也將成為各戲劇系調整日後招生方式與名額的重要參考。台灣教育部期待各校發展特色，並鼓勵自定其選擇新生的甄選方法。這顯現出台灣的大學入學考試日益多元，除了可提供學校經營自身的教學特色之外，也讓不同特質的考生們有了適合自身屬性的入學機會。

　　在戲劇系入學考試的術科面試中，主要審核考生的幾項能力：一、聲音：現場指定短文、新詩或劇作獨白，由考生現場朗讀，以測試其音質、音量、口齒咬字、詮釋能力等聲音條件。二、肢體：現場指定動作組合、情境設定或音樂節奏，讓考生現場執行，測驗其彈性、力量、柔軟度、平衡感、協調性、控制力、表現力等肢體條件。三、即興表演：現場命題，測驗考生對情境規範下的即興反應、想像力、創造力與執行能力。四、專長

呈現：由考生自行準備任何能顯示其個人專長的演出，如歌唱舞蹈、樂器演奏、魔術特技等等，不拘任何形式。其中台北藝術大學戲劇系還加考一項術科筆試測驗，以此考核學生對於藝術的鑑賞分析、組織構思及文字書寫的能力。

　　以上的戲劇系入學術科面試，是所有的考生都得參加的，並且所有的術科面試項目皆不得有任何缺考，才能取得完整的術科成績及基本的錄取資格。之後這項術科成績再與學科測驗成績依比例評比計算，得出最終總成績後擇優錄取。可以看出來，台灣目前戲劇系中的訓練雖然是培養綜合性的劇場人才，但是在術科面試中主要是篩選出合適於表演創作的考生，因此在入學考試設有術科面試環節的台北藝術大學、台灣藝術大學，同其他設有戲劇系的大學相較起來，吸引了較多擁有表演創作傾向的新生入學。但是在入學之後的表演課程設計與專業培養方向上，兩校則有所不同。

　　台灣藝術大學戲劇系現階段實行的課程，在培養專業進階的修課規範上，採取由學生自由選課的方式，並未從修業的規定中要求學生得有明確的主修。該校除了大學一年級的表演基礎、二年級的排演、三年級的排演、四年級的畢業製作為必修課程之外，其餘的表演相關課程多半為選修課並非經年常設，採讓學生自由選修的方式。該系過往曾經開設的表演相關課程計有：表演（1）、表演（2）、表演進階、肢體訓練、發音與唸詞、聲樂與教唱、崑劇聲腔、國劇武功、即興表演、表演專題、說唱藝術

等。這些表演相關的選修課程，將因為歷年聘任的老師專長不同，而略有變更調整。除了台北藝術大學之外，台灣多數的戲劇系表演相關課程開課情況，大抵與台灣藝術大學近似。

　　台北藝術大學戲劇系的修業規範，自立校以來即要求學生必須選定主修，經過多年的變革調整，現行主修制度的專業組別有表演、導演、劇本創作及舞台監督。學生在低年級修習過劇場各類基礎課程後，得在二年級下學期時決定主修方向，三年級起就得依循主修組別進階修課，並在畢業製作時完成其主修領域的獨立作品。該系表演相關課程設置中，一年級的共同必修為表演基礎、京劇動作、京劇聲腔、排演基礎。從二年級起，則根據學生學習意願自主規劃修課方向，主修表演者其組別的必修、選修相關課程計有：二年級的表演（1）、表演（2）、表演藝術專題、太極導引、排演；三年級課程有表演（3）、表演（4）、聲音專題、動作專題、多元文化表演藝術、排演；四年級為表演專題、畢業製作。由上述可發現台北藝術大學戲劇系因為有表演主修的設置，加上表演師資人數較完備，因此其表演相關課程較具備制度和規模。

　　前述的表演課程設計中有（1）、（2）、（3）、（4）的進階安排。這樣的課程安排目的有二，一方面讓課程以學年或學期為單位，循序漸進地完成難易度的銜接，二方面安排不同特長的老師接力授課，讓學生可得到多樣的學習刺激，增進其學習的廣度。以台北藝術大學戲劇系的表演課程布置為例：表演基礎課

通常進行劇場遊戲，來開發學生演員的各項基本素質，要求學生能以本色進行當眾演出。表演（1）、（2）則開始讓學生接觸劇本角色，教授學生演員如何進行角色功課，通常以中外的寫實劇作為開端，為接觸其他類型文本做準備。表演（3）、（4）則演練各式類型的文本，接觸寫實演技之外的不同流派的表演技巧。之後再銜接到各個表演專題，通常專題課將針對特定的主題進行探討，如肢體劇場、丑劇技巧、貧窮劇場、荒謬劇場、莎劇風格……等表演議題，由多位老師輪替開課以豐富學生的選課。需要說明的是，這僅是一個大致的教學方向，授課細節的定案得由授課的教師訂定，因此不同學年的同一階段課程，將可能出現些許的差異。

從以上的簡單歸納可以看出，表演教學在台灣的院校中是以表演課為主軸，再加上聲音課、動作課或戲曲動作聲腔等其他課程為輔助。其中聲音課主要完成學生的呼吸、發聲和咬字的訓練，課程部分篇幅涉及台詞的處理，然而大部分關於舞台語言的教學目標，通常被擺放在表演課堂中隨機消化。而動作課則是以肢體各項能力的開發為主。值得注意的是，這些肢體性課程已有部分融入葛羅托斯基「貧窮劇場」（poor theatre）的身體訓練理念。曾經擔任葛羅托斯基在美國主持「客觀劇場」[16]時期訓練助

[16] 論者一般將葛羅托斯基的探索工作劃分如下：演出劇場（1959-1968）、參與劇場（1969-1978）、溯源劇場（1976-1982）、客觀劇場（1983-1986）、藝乘（1986-1999）等階段。參見《神聖的藝術——葛羅托斯基的創作方法研究》158-163頁。

理的陳偉誠，先後曾在台灣藝術大學、台北藝術大學的戲劇系所任教，任課肢體開發與動作專題的相關課程。上述的身體動作訓練與聲音專題性課程，通常是選修課（如台灣藝術大學）或者是學期必修課（如台北藝術大學）。至於加入戲曲動作聲腔的相關課程，則是台灣的戲劇系融入傳統養分的輔助安排，主要以京劇的基本功為主，並有其他劇種或說唱藝術的加入，讓學習現代劇場的學生有接觸傳統戲曲的機會。目前台北藝術大學戲劇系一年級課程，將戲曲動作聲腔列為必修課。台灣藝術大學的傳統戲曲課，則是選修課程且不定期開設。

台灣校園現行表演課的操作，主要是以西方（尤其以美國為代表）的表演訓練為主要內容。「出國進修劇場表演的人數逐漸增加，相對地也為台灣增加形形色色的不同表演訓練方法，而入門的表演基礎課，便是老師們施展所學的重要試金石。這也是現代劇場表演教育的獨特之處，在基礎課程中經常安排各式各樣的劇場遊戲，訓練學習者的互動、想像力與自我觀察的敏銳度，藉由人性本能的喚醒，激發戲劇表演的潛力。在參考教材方面，台灣大學戲劇系專任表演老師姚坤君，與文化大學的表演老師邱安忱都是Viola Spolin《劇場遊戲》一書的愛用者。」[17]此處所提到的《劇場遊戲》作者薇歐拉・史波琳（Viola Spolin，1906-1994）正是美國劇場工作者，她專長於兒童戲劇、即興表演與劇

[17] 安原良〈專業之道，路迢迢──學院表演教育的現況與問題〉，見《表演藝術》116期44頁。

場遊戲的發展。該書的前言中寫道：「最重要的是，這些遊戲能讓學生對自己有更多的認識。學生做過劇場遊戲之後，不僅能學到許多的表演技能，還能領會說故事、文學批評及角色分析等等基本規則。遊戲可增進學生的想像力和直覺，讓他們在陌生的環境中更懂得自處。再者，由於學生必須毫無保留地運用創造力及藝術潛能，他們便不得不學習集中精力、展現所能。總而言之，這些遊戲不僅在劇場裡有用，也提供我們在生活及學習各方面有用的技能與態度。」[18]以上內容，所提及劇場遊戲對學習表演的學生所產生的影響與效用，正是目前台灣表演基礎教學中，所顯現出的方向與特色。

　　而在進階的表演課部分，試以台北藝術大學戲劇學系開設的表演（1）、表演（3）[19]為例舉說明。表演（1）課程目標：以寫實為基礎，以角色情感出發，以空間延伸為身體的訓練，提供演員自身處理表演結構的方法。這個課程會從即興練習出發，於聆聽中感受到內在對話與交流，找回演員的放鬆、集中與真實。再於單元練習中處理身體的延伸、適切的舞台時間感、情感層次的處理，以達到簡約豐富的表達。課程的下半部將會工作劇本的經典片段，分析角色的多面性和潛台詞，找尋適切的身體動能與情感，達成精確又流動的有機表演。表演（3）課程目

[18] 《劇場遊戲指導手冊》前言。

[19] 2019年11月查詢台北藝術大學戲劇系課程網頁公告。表演（1）授課教師：蔣薇華。表演（3）授課教師：程鈺婷。

標：本課程將結合美國的方法演技（Method Acting）、麥克契訶夫技巧（Michael Chekhov）和亞歷山大放鬆技巧（Alexander Technique），在帶領演員探索並增強自己內在感官能量與情緒肌力的同時，也學習對於外在聲音和肌肉的控制技巧，建立將文本內化為自身經驗的表演能力。

前述台北藝術大學的進階表演課程設計，可以歸納出兩個特點：一、融合了史坦尼斯拉夫斯基體系部分元素做為授課內容，這可視為美國的方法演技影響了台灣表演教學的證明；或者說，這是史氏體系經由美國的轉化後，對台灣造成的間接影響。二、課程設計中除了文本工作之外，還加入大量身體性技巧，體現出對西方近期以劇場人類學、非文學性的表演藝術（performing arts）思維的吸收。而台灣藝術大學戲劇系的表演課和前述的分析大體一致，其基礎課程同樣是透過劇場遊戲的活動，來建立學生演員的基本素質；至於進階的表演課程，則要求學生進行中外劇本段落的排練，在段落的演出中教給學生相關的演員功課。

除了表演類別的課程之外，排演製作課更是一項結合表演、導演具體實踐的課程設計。這也是目前台北藝術大學、台灣藝術大學在表導演相關課程中差異性最大的課程。台灣藝術大學戲劇系的排演課實施，是以班級為單位的全體修課，分別是二年級的排演（1）、三年級的排演（2），皆為必修課程。這樣以班級為單位的排演課，主要是在表導演組、設計技術組兩位老師的共同指導下，完成一齣戲的整體創作後進行公開演出，其中必然還關

係到燈光、舞台、音效、服裝造型等相關設計。排演課的呈現目的，正是經由演出呈現的創作過程，讓同學們有一次將理論運用於實踐的機會。該校排演課程通常礙於製作經費限制，因此選擇以表導演創作為主、設計表現為輔，讓學生們依據意願與能力分入各個組別，體會劇場各部門的合作精神，這正是戲劇系結合各項課程實施下的具體成果。因此排演課最為重要的教學目標在於，讓學生開發個人所長並領略與他人合作的進退取捨。經過二、三年級分別由老師帶領的排演課經驗，可為該班級在四年級由學生主導的畢業製作打下合作基礎。

　　至於台北藝術大學的排演課，則是該校戲劇學院跨系所的合作課程，合作的單位包含戲劇學系所、劇場藝術創作研究所、劇場設計系所。由表導演老師（或主修導演的畢製生）擔任導演、設計老師群（或主修各設計的畢製生）擔任各項舞台美術設計，由學生們（包含大學生與研究生，大學一年級新生除外）擔任演員、設計助理及排練助理，成為對外公開售票的演出制度。學生在畢業之前必須修習數次排演學分，累積劇場實務經驗，經過甄試後安排進入表演、舞台、燈光、服裝、行政等各個組別；在各個學期的排演製作中，學生可選擇進入不同組別完成不同的學習經驗。以學院整體為思考的排演課程（台北藝術大學的排演課），對比於以一個班級為單位的制度（台灣藝術大學的排演課），擁有了更多的人力和資源，相較而言，最終所呈現出的整體藝術成績更容易提高。一旦該製作是師生合作的售票性演出，

極容易產生這樣的問題：究竟是該以教師群的藝術成就為重點？或是該以學生們的學習成長為優先？當然，最佳的狀態自然是兩者彼此成就、相輔相成。若是發生矛盾無法二者兼顧時，老師身為主導者，應該以藝術家自居？或是得以教育者思考？這是一個值得教學者考量的核心問題。簡言之，台灣戲劇教學中的排演課，是一項結合表導演教學的重點課程，是學生學習劇場團體合作的最佳機會。

台灣戲劇學者馬森曾論及：「七〇年代以後，在西方學戲劇的學者陸續回台，開始從事教學，並參加小劇場運動，自然會把西方當代劇場的技法（特別是美國的）帶回台灣，使戲劇的演出不再墨守成規……由西方取經歸來的戲劇學者，既然提倡小劇場運動，其實也正是在提倡實驗劇場。六、七〇年代可以說是台灣現代戲劇主動吸收西方當代劇場的經驗，加以醞釀、消化，不但在戲劇創作上有所突破，在演出上也盡力打破過去的成規，為八〇年代多采多姿的小劇場運動做了鋪路的工作。」[20]馬森所論及的是關於台灣小劇場運動所受的影響與發展脈絡，可以說，近似的發展情況也出現在校園的表演教學實施中，直至今日仍深受西方劇場近年以來多元發展的影響，進而打破舊有成規、展現豐富多樣性。各校戲劇系對於表演課程的設置安排，也因為各自所聘任教師專長的差異，顯得各具特色——豐富且多元，正是現今台灣表演教學的主要面貌。

[20] 《台灣現代劇場研討會論文集——1986-1995台灣小劇場》21頁。

台灣各個戲劇系的表演課還有一個頗鮮明的共同特點，就是系方在根據各位老師的專長派定課程後，表演教師對於所屬之課程的內容安排，擁有完全的自主權。如此一來，將形成教師們可充分自由發揮的優點，對學生可採行更為活潑與變化的教學安排，學生們面對表演教師群的各展所長，從而有了多元性的選擇及融合吸收的機會。但是也容易產生以下情況，即便是同一課程科目，若在不同的學期由不同的老師授課，可能造成教學目標與內容的極大差異，以及基礎課與進階課的銜接步調，無法全然配合等問題。這些問題之所以產生，某種程度上來說，是起因於教學者各自以個人所長授課，對於同領域同事的授課內容未能掌握了解，彼此間若缺乏溝通協調的機會，將容易造成各課程間的銜接未能順暢。

　　台灣目前仍在執教的表演師資，多數由近一、二十年來旅外（美、歐、中等地）學習歸來的教師所擔任，這些老師在離開台灣前的求學背景不同、劇場經驗相異，加上旅外學習的時期與地區的差異，因此造成了各有所長的多樣性。這自然提供給學生們更多元的課程選擇，絕對是一項極大的優點，但或許如此的多元性，應該表現在高年級表演選修課程的設計上。若是表演的基礎課以及延續教學進度的進階課，則該更著重於課程彼此銜接的連貫性。這一點，必須在系所課程規劃的統整思考下，進行更為全面詳盡的考量安排，也就是做出更有系統、且能表現各校特色的表演課程布置。

綜觀台灣的表演教學現況，可以歸納出以下的幾項特點：一、戲劇系培養的方向是綜合全面性的劇場人才，學生必須先經過各項基礎的必修課程之後，才能在考量自我學習意願下選擇表演專業深入修習。二、台灣未有獨立的戲劇學院，戲劇系均設在藝術大學或綜合大學之中，學生演員有較多接觸其他領域與各項藝術形式的學習機會。三、各校的表演課程設計與相關的選修課安排，各具特點且豐富多樣，提供學生不同的選課可能。四、台灣表演教學建制與課程設置，受到美國劇場觀念、教學方式的影響較深。五、鼓勵學生個人特質並強調創造力的開發，藉此豐富學生的展演能力。六、教師在課程教學的內容與執行上，擁有充分的自主權，教師們可各展所長。七、排演課和畢業製作的設計，讓學生有全然自主創作的實踐機會，可綜合訓練學生表演、導演的學習成果。

台灣資深劇場導演、戲劇教育工作者汪其楣，根據其多年的創作與教學經驗，提出以下看法：「台灣普遍的表演訓練實施，是以劇場的遊戲活動為主，並且較強調肢體動作的開發，因而有了外顯的傾向……而在導演的養成訓練中，普遍缺乏從自身的文化（如傳統戲曲）中取材的意願，並且對於演員和空間的處理，欠缺深刻的素養……劇場訓練的重要精神，得讓學生確實體會到劇場是個令人成長的場域、互助合作的機緣，劇場工作是一項可貴的無形約定。」[21]現任教於台東大學的王友輝，在觀察台

[21] 訪談紀錄。受訪者：汪其楣；記錄者：朱宏章。2002年7月台北。

灣現代劇場表演訓練的情況之後，曾做出如此的結語：「師資的來源除了經驗豐富的表演者之外，導演顯然也居於極重要的關鍵地位。就表演世系族譜來看，單純的譜系難以簡單劃分，彼此交融、相互影響的現象則比比皆是。儘管強大而單一的表演體系在台灣現代劇場中並未建立，但可貴的正是這種互相影響、互相學習的彼此刺激，這樣的生命力，恐怕是台灣現代劇場能夠延續發展的重要原因之一。」[22]

　　以上王友輝的結論固然是來自對台灣劇場發展的全面觀察，但形成「強大而單一的表演體系在台灣現代劇場中並未建立」的結果，學院中的表演教學確實該負起重要的責任。已從台北藝術大學退休的表演教師馬汀尼，受訪論及表演教學時，「對於台灣戲劇教育方法的不踏實、體系的不連貫，發出如下的感慨：『拾人牙慧，偽體系充斥，一切都靠心領神會。』從另一個角度來看，學院裡的怪現象，其實也反映出整個劇場界的問題。」[23]在一個領域中有著豐富性、多元化，當然是一項優點，但若是完全缺乏一個穩固明確的體系基礎，只怕現存多樣化的現狀僅是一次次的風潮湧現，來去匆匆。因此，充分了解現有的不足，並試著整理積累出屬於「台灣經驗」的表演教學方法與系統，是所有台灣表演教學者勢必得面對的工作要項。

[22] 王友輝〈表演世家的開始——台灣劇場表演訓練的演進〉，見《表演藝術》116期42頁。

[23] 安原良〈專業之道，路迢迢——學院表演教育的現況與問題〉，見《表演藝術》116期47頁。

三、中國大陸表演教學概況

　　中國大陸（以下簡稱大陸）戲劇教育的重點培養單位，以獨立設校的戲劇學院最具代表性。如分別為位於北京、上海兩地的中央戲劇學院[24]、上海戲劇學院[25]。與台灣的戲劇系以培養綜合性劇場人才的方式有所不同，大陸的戲劇學院所採取的是更為明確分科的養成訓練，在兩校戲劇學院的規模建制下，均設有表演、導演、戲劇文學、舞台美術、電影電視等學系。其中中央戲劇學院朝向各劇種教學的全面設置，近年逐步增設音樂劇、京劇、歌劇、舞劇、偶劇、戲劇教育、戲劇管理等學系；上海戲劇學院也開始增列戲曲、舞蹈、視覺媒體、藝術管理等相關專業。

　　這兩校多年來顯現的教學成果與經驗，正是大陸現行的表演教育訓練的主要代表，因此本文中論及大陸表演教學現況的例舉，將以此二校表演系的教學實施為主。由於上海戲劇學院曾為中央戲劇學院的華東分院（1952-1956年），因此兩校的規模建制、課程設置與教學的核心理念，有著極大的近似之處。如此相近的建制與課程設計，不但出現在中央戲劇學院、上海戲劇學院之間，還表現在大陸各省市院校所設的表演相關科系中。包括北

[24] 中央戲劇學院於1950年成立。其前身為延安魯迅藝術學院、華北大學文藝學院、南京國立戲劇專科學校。

[25] 上海戲劇學院於1956年成立。其前身為上海市立戲劇專科學校、中央戲劇學院華東分院。

京電影學院[26]的表演系的教學建置，除了最終以螢幕演出呈現為目標之外，至於表演基礎訓練部分同戲劇學院的課程大抵相符。可以發現，大陸已建立起一套明確且具有規模的演劇體系與授課制度，供其全國各校的相關科系，做為實施表演教學課程時的參考指南。

　　大陸的戲劇學院在錄取新生的方式上，均採取先進行獨立術科面試的測試（學校會在其全國設有多個考點），選擇出面試合格的考生後，合格者再參加全國性的高等教育文化學科考試，之後再根據面試術科成績、文化學科成績綜合評比後擇優錄取。在術科面試方面，以中央戲劇學院表演系為例，過往的錄取者得經過三試的層層檢測，近年來現行的辦法則改為初試、複試兩項測驗。初試後僅篩選出部分的合格考生可參加複試，考生必須初、複試皆合格過關方具備錄取資格。表演系的術科初試要求考生自選散文、小說片段、詩歌或寓言一篇進行朗誦；複試則有聲樂歌曲演唱、形體動作表現（舞蹈、體操、武術等）、現場命題即興表演、藝術特長展示（如藝術體操、魔術、曲藝、器樂演奏等）等項目，再進行口試與錄影。上海戲劇學院表演系的入學術科面試，其過程方式和考核重點與中央戲劇學院大致相同，略有相異之處為該校表演系在初試起，就加入了對考生聲樂演唱、形體表現的考核。

[26] 北京電影學院於1956年改制成立。其前身為表演藝術研究所、中央文化部電影局電影學校、北京電影學校。

由於大陸的戲劇學院在錄取新生後，是以班級為單位進行授課與畢業演出，因此在錄取新生時，校方會考量到考生的外在形象條件，以符合未來不同劇作搬演時各種角色類型的需要。或者，在不同的劇院（如兒童劇院）委託培訓人才時，也會針對該劇院的演出特色與需求，選拔出合宜特質的新生入學。另外，大陸的表演教學設計上做了一些整合與延伸，如中央戲劇學院表演系過去曾設有戲劇表演、影視表演、音樂劇（歌舞劇）表演、主持人等專業，通常表演系中的戲劇、影視表演專業為每年固定招生，其他的專業則不定期招生。如今表演系專注於整合舞台及影視的演員培育，音樂劇專業已經獨立成系。中央戲劇學院的導演系也曾經招收過幾屆導演、表演的混和專業班級（演員湯唯即為該系導表混和班的畢業生）。在入學術科考試，各系評量考生時將有各自的側重要求，如音樂劇系會更著重考生舞蹈肢體、聲樂演唱的表現，而導演系的導表混和班則會同時審核考生的導演、表演兩項素質能力條件。

　　以中央戲劇學院表演系為例，其教學規劃上表演專業必修課程有：表演、台詞、形體、聲樂、藝術概論、化妝、中國話劇史、中國戲曲史、外國戲劇史等；選修課程有：朗誦、話筒語言表現技巧、中國民間舞、戲曲身段、獨唱、國際標準舞、導演基礎、曲藝、美術欣賞、音樂欣賞、音樂劇欣賞、名劇欣賞等。其中最核心的四大基礎訓練科目為：聲樂、台詞、形體、表演，簡稱為「聲、台、形、表」的四大必修課程。以上的聲樂、台詞、

形體三項課程，是從入學起直到三年級系列進行的課程規劃。這三項課程可以說是表演課的延伸和補充，並視為演員必備的基本功，需要學生演員長期的實踐累積。在該校表演系的授課中，將要求新生在入學的第一年間，得每天起床練習晨功，晨功的操作就是學生以這三項課程的自修演練為主。而表演訓練是從一年級的表演課開始，持續到四年級畢業大戲（畢業公演）的表演實踐，成為串聯所有課程的教學主軸。

　　「聲、台、形、表」中的聲樂課以音樂教唱的方式實施訓練，學生以小班制在琴房同老師學習聲樂的共鳴發聲、歌曲詮釋，藉此調整演員的聲音條件與歌唱技巧。台詞課則是以舞台語言為訓練目標，學生從呼吸發聲、咬字正音開始，通過繞口令、短文、韻白、貫口、詩詞、獨白、對白的系列練習，再到文本中的重要段落、整幕劇作演練的進階設計，針對學生演員進行兩項訓練重點：「一、舞台語言基本功訓練，二、舞台語言表現手段的技巧訓練」[27]，讓學生熟悉並掌握應有的舞台語言技法。形體課則是以身體能力為訓練目標，通過舞蹈（如芭蕾基礎、現代舞、爵士舞、民族舞等）、武術擊劍、戲曲身段等訓練，開發並累積演員所應具備的各種身體可能性。

　　除了上述的聲樂、台詞、形體課程之外，表演系最為核心的訓練自然是表演課的操作。至於表演課程的整體規劃，在大陸

[27] 《演員藝術語言基本技巧》引言3頁。

所頒布的「中國藝術教育大系」之系列叢書中，《戲劇表演基礎》一書的前言裡寫道：「運用『斯坦尼斯拉夫斯基體系[28]』，研究、總結我國表演藝術家們的創作實踐經驗，借鑒我國傳統戲曲表演藝術教育的原則，在表演課教學上逐步形成了具有我國特色的教學原則、教學內容、教學程序與教學方法。」[29]足見，對「史坦尼斯拉夫斯基體系」的吸收和運用，已成為大陸整體表演教學中極其重要的養分。

在中央戲劇學院表演系一年級的表演課程中，並未讓學生開始演練既有的劇本。一年級上學期主要的教學任務在於「解放天性」（即開發各項演員的基礎素質）、培養學生舞台行動的概念，以及對周遭生活的觀察與模擬。其中的「解放天性」採用了許多劇場遊戲的操作、情境設定的演練，逐步讓學生把握專注力、想像力、交流能力等多項基本的創作素質。另一項在該階段的授課重點為「舞台行動」概念的養成，在符合所設定的情境下並經由無實物的動作模擬，建立起行動邏輯與順序的觀念，讓學生學會掌握舞台行動的三要素：做什麼？為什麼？怎麼做？在「生活觀察練習」中，讓學生經過對生活中人物的觀察，並加以模擬呈現，再將觀察所得編作成小品段落，教師可從觀察生活小品中檢驗出學生於基礎素質訓練後的成果。除了讓學生養成對生活觀察的敏銳度並建立習慣之外，這項練習同時讓學習表演的學

[28] 史坦尼斯拉夫斯基體系的大陸譯法。
[29] 《戲劇表演基礎》前言1頁。

生碰觸到導演基礎、舞台陳設的基本概念。

在一年級上學期呈現生活中人物的基礎上，下學期主要進行的是由學生自行改編的「小說片段練習」。這個習作的主要目的為學習過渡，是學生在進入二年級開始接觸劇本排練前的預備，其立意是為了不讓學生一開始就受到劇本規定情境的全然束縛，先在小說片段練習中嘗試著進入文學家的設定，同時還可以保有自己詮釋人物的空間，也讓學生經由節選改編小說的過程，進一步碰觸到分析劇作構成的基礎概念。在這項練習中，每位同學除了自身的改編作業之外，還必須支援其他同學的作業演出，學生們可經此演練數個不同性格的小說人物，並在初學階段培養出合作發展的劇場態度。

基於一年級的基本素質開發、認識舞台行動、建立觀察生活能力、小說片段練習的學習基礎上，從二年級起開始接觸劇作家寫下的文本，進入「劇作片段」排練。二年級上學期主要的排演劇作段落為中國近當代劇作，下學期則為各國各樣流派的劇作段落演練。這樣的課程立意，是讓學生先從自身文化中、較熟悉並容易理解的角色人物開始進行創作，熟悉了對劇作人物的創造規律後，再嘗試不同文化、不同戲劇思潮下的外國劇作片段。其目的是為了讓學生在一年級以自身名義，掌握住舞台行動的規律後，於二年級再學習在劇作家所規範的規定情境中，把握住劇作角色的人物行動。

二年級一整年的主要教學為「劇作片段」排練。三年級起的

表演課教學則進階為「獨幕劇」的完整排練;教學任務的重心,是要令學生經歷創造一個完整角色的所有過程。並在三年級全年的授課中,要求學生創造數個完整的人物,嘗試不同劇作家形式與風格的鍛鍊,經此開發出學生塑造多樣角色的潛質能力。從四年級起,表演課程訓練的教學重點,則與畢業演出的製作相結合,以班級為單位合作演出一完整的大戲,通常上下學期會各有一齣戲的展演,由教師擔任導演工作。該階段的教學重心,是讓學生從獨幕劇規模下的角色創造,進一步學習在多幕劇作中面對更高難度的角色創造。並讓學生在正式公演的製作過程中,學習與同學、老師共同完成藝術上的合作,再進一步思索面對觀眾的種種課題。整體而言,大陸表演教學的訓練實施,與《斯坦尼斯拉夫斯基學派演員的培養》[30]一書中所規劃的授課目標、課程內容大抵相同,足見大陸戲劇學院中的演員訓練制度和培養思考,受到「史氏體系」與俄國戲劇學校學制的高度影響。

另外,在此補充說明大陸導演教學實施與表演訓練是十分密切的。導演的養成必須是多方面的綜合培養,幾乎劇場中所運用的各項元素,如演員表演、劇作文學、視覺設計、聽覺處理等等,都是準備成為導演的學生所必須修習的功課。試以中央戲劇學院導演系課程為例,分析大陸導演教學的全盤結構與時數分配,其中最為緊密結合的正是表演課程的教學操作。這也同時說

[30] 格·克里斯蒂著,李珍譯(1985)。《斯坦尼斯拉夫斯基學派演員的培養》。北京:中國戲劇出版社。

明，大陸戲劇學院的導演養成思考，最核心的訓練是以與演員的合作為基礎，熟習表演創作正是導演的主要基本功。這點，同樣與「史氏體系」的理念主張完全一致。

進一步說明，導演系的教學任務自然是以培養導演人才為重點，但是在導演課程與畢業演出中的表演工作，仍是由導演系的學生們自行擔任。因此，中央戲劇學院導演系的學生在修習導演功課的同時，也必須十分熟稔演員的工作方法；藉由本身曾擔任演員的經驗，為其將來同演員一起創作時，奠定下良好的合作基礎。在導演系初期的課程主軸中，在理論課程方面討論編劇方法、導演職責、戲劇概論、設計基礎等等之餘，關於術科方面的實踐課程與表演系的基礎教學大體一致，也是從建立各項表演素質開始、經由舞台行動的掌握、到演練觀察生活的表演小品練習。可以說導演系新生的主要學習目標，在於熟悉了解演員的創作方法。這樣的教學思考正表現出大陸導演訓練的特色，強調導演與表演工作的基礎是有著共通之處，導演的進階訓練必須先建立在對表演創作的熟悉之上。

直至導演系課程最終的畢業製作大戲，是由教師擔任總導演，畢業班學生則任各分場導演、並同時擔任其他場次的演員工作，並且上下學期各有一齣戲的完整排演呈現。畢業班學生的學習重點，是在老師的指導下對整齣戲進行完整的導演構思，並在自己的導演段落中予以執行，且經由自身的表演實踐體現出其他同學的導演理念。簡言之，導演系的訓練重點，是在對劇作的分

析闡釋下，同時進行結合導演與表演相關的創作。

　　曾任上海戲劇學院導演系主任的蘇樂慈表示：「上海戲劇學院導演系的整體教學實施，並非完全以『史氏體系』為架構所建立的，但該體系仍是導演系中表演課程的重要基礎。而導演課程則是以多樣化的導演訓練為目標，強調形式感的多元表現，並鼓勵學生自我風格的展現。『史氏體系』究竟是屬於演員的體系，對導演的表現手法上來說，畢竟是不足的。因此『史氏體系』僅能定義為導演的基礎訓練。」[31]縱然前述意見表示「史氏體系」在導演教學中，只是其中的基礎訓練，但畢竟導演系前期的教學重心仍是擺放在表演的教學上，可以說「史氏體系」仍是其導演教學實施的基石。

　　整體看來，大陸表演教學具有以下的幾個特點：一、學生從入學開始就已確立其專業方向，表演訓練的分科明確且培養專精，有助於學生專業能力的提升。二、課程的規劃嚴謹且具備整體系統，令學生在循序漸進地學習後，擁有較高的專業執行能力。三、術科實作課程的設計與時數較紮實，經由課程數量與時數的累積，學生基本功的訓練較為完整。四、強調話劇演出特色的舞台語言處理，課程上特別針對台詞語言訓練予以設計。五、教師們在學校整體的課程規劃下，分工明確、各司其職，並共同檢視學生們各項課程的學習成果。六、受俄國「史氏體系」影響極深，依該體系為核心基礎，建立起教學的制度、內容與方法。

[31] 訪談紀錄。受訪者：蘇樂慈；記錄者：朱宏章。2002年5月上海。

綜觀大陸表演的整體教學，因過往的歷史時空背景，受到史坦尼斯拉夫斯基體系相當的影響，遵循其為課程方向與訓練核心。經過對該體系數十餘年的吸收演進，大陸的表演教學已建立起自身明確的教學架構，即便是由不同的表演教師擔任同一訓練階段的授課時，仍有著相同的教學重點與訓練目標。上海戲劇學院表演系教師谷亦安曾表示：「教學大綱中仍有『史氏體系』的安排布置，然而在課程內容與實際操作中，不見得能以其原汁精髓再現，因為當今部分年輕教員可能無法完全深入該體系。」[32] 這會是值得繼續深入思索的問題……對於後繼的教學者能否繼續確實掌握「史氏體系」的要義？「史氏體系」在今日教學中的實踐意義與定位？經由「史氏體系」而建立起鞏固的教學模式，是否將妨礙其他劇場創作思潮的融入？又應該如何採納「史氏體系」之外，各種不同的表演創作觀念？大陸表演教學在現有的深厚基礎上，若能適度地回應以上的提問，將可尋找到繼續前進的動力。

[32] 訪談紀錄。受訪者：谷亦安；記錄者：朱宏章。2002年5月上海。

四、對照兩岸表演教學的實施特色

　　回顧兩岸對現代劇場藝術的學習，正是過往諸多西潮東漸現象中的一環，無論是台灣或大陸，無不致力於結合此外來藝術形式與自身的社會文化。不容否認，對西方外來資訊的吸收和學習，仍是兩岸構築自身現代劇場藝術的重要養分，表演教學的領域同樣如此。時至今日，從現狀看來，台灣和大陸的表演教學方法與成果，儼然存在著極大的相異之處。我們就先從各自學習效法的源頭，一探現存的差異性。其中最為鮮明的一項差別，即是俄國戲劇思潮對大陸的重要影響，台灣參考更多的則是來自美國劇場經驗的吸收。

　　自史坦尼斯拉夫斯基創建其演劇體系以來，經由莫斯科藝術劇院數度的旅外巡演，自二十世紀前中期起，逐步被世人所欣賞與討論。「史氏體系」的創建，正是為後繼的全體劇場表導演工作者，提供了學習、繼承與反叛的重要基石。可以說，若沒有史坦尼斯拉夫斯基學說於二十世紀初葉的誕生與影響，日後的表導演藝術大師們，如梅耶荷德、亞陶、布萊希特、葛羅托斯基、乃至布魯克（Peter Brook，1925-）等人的論述與創造均無法得到充分發展，二十世紀整體的劇場藝術也無法有如此亮眼的成績。

　　史坦尼斯拉夫斯基學說成為俄國劇場藝術傳統的重要成就，也是世界表導演創作中的共同資產。「史氏體系」影響世界的範

圍是全面的，對美國亦然。美國身為一個多種族、多文化的移民國家，對世界各地的各項文化養分均大量吸收採納，其中，他們自二十世紀二〇年代起經由對「史氏體系」的學習，於三〇、四〇年代發展出所謂的方法演技（method acting）。除此之外，由於美國是個多元化的社會，其劇場的發展同樣十分多樣化，在二十世紀的中後期產生了諸多的劇場主張與演出形式，例如：生活劇場（living theatre）、開放劇場（open theatre）、機遇劇（happenings）、環境劇場（environmental theatre）等等，相當豐富多樣。紐約更是成為當今世界上，現代前衛劇場的重要展示窗口之一。

　　兩岸現代戲劇在發展的初期，曾有過些許交集。回顧清末民初之際，台灣與大陸都曾經通過日本，間接學習西方的現代新劇。「日本自明治維新之後，政治、經濟、文化都受到西化的影響，戲劇方面也不例外，而有戲劇改良運動之產生……日本改良劇的產生，影響了在日本的中國留學生，而有『春柳社』的成立，其主要人物有李叔同（1880-1942）、曾孝谷（1873-1937）、歐陽于倩（1889-1961），他們於1907年公演《茶花女》（僅一幕）與《黑奴籲天錄》，甚受矚目……台灣新劇在經過短暫的改良戲階段後，由於留華與留日知識青年的參與文協活動，倡導新劇運動，而於一九二〇年代後期進入一個嶄新的階段。」[33]由上述可得知，雖然當時的中國大陸正經歷辛亥革命前

[33] 《日治時期台灣戲劇之研究——舊劇與新劇（1895-1945）》306-307頁。

後的大震盪，台灣則仍處於日本殖民統治之下，但是兩岸間對現代戲劇的吸收學習，仍間歇持續著往來互動。

　　甚至直到台灣於1945年結束日本殖民時期過後，1946年12月上海的「新中國劇社」還曾至台灣公演四齣戲（由歐陽于倩導演），1947年11月上海「觀眾戲劇演出公司」亦到台灣演出過四齣戲。「『新中國劇社』、『觀眾戲劇演出公司』旅行劇團的來台公演，直接輸入中國大陸的現代話劇，頗有示範作用。」[34]從近代觀察兩岸的社會局勢變遷，1949年後因為國共交戰形成政治立場的對立，之後的三、四十年間兩岸彼此斷絕聯繫，台灣與大陸向外學習西方現代戲劇的管道，開始各自發展、各行其道。兩岸欠缺對話的僵局直到1987年開放探親後才被打破，之後逐步地展開各種項目的交流。兩岸的戲劇展演與教學，也因此再次有了相互觀摩的機會。

　　二十世紀五○年代起，由於當時國際政治情況的影響，大陸與俄國有了熱烈的交流，對「史氏體系」的學習除了早先的著作翻譯之外，開始有俄國戲劇專家到大陸講習。大陸於「1954年至57年，中央文化部先後請來了四位蘇聯專家直接辦班傳授斯氏體系和蘇聯演劇經驗，當時被視為『社會主義現實主義演劇體系』而全盤照搬的。從教學計畫、教學制度、教學方法、教學內容以及管理學校的教育原則，教學思想、教學態度等系統地全面地學

[34] 《台灣戰後初期的戲劇》10-11頁。

習和運用。」[35]從這之後起，史坦尼斯拉夫斯基的學說漸漸深化到大陸的戲劇教育之中，加上日後陸續有不少的戲劇師資直接造訪俄國求學，令俄國對大陸的影響更為顯著。

於六〇、七〇年代大陸當時發生了文化大革命[36]，雖然「史氏體系」在此期間遭受檢討與打擊，但在文化大革命結束之後，立即又恢復對「史氏體系」的信仰與實踐。這樣歷經對「史氏體系」的全盤接收、檢討質疑而又再度肯定的反覆過程，可以說大陸經過了半個多世紀以上的時間，已將「史氏體系」與其自身文化緊密結合，最終產生了以北京人民藝術劇院為代表的話劇傳統。而大陸現今戲劇學院中實施的表演藝術教育，同樣也和史坦尼斯拉夫斯基的學說密不可分了。

反觀台灣的情況，由於政治立場的影響，未如同大陸直接受到「史氏體系」的洗禮。五〇年代時以軍中話劇隊為代表的國防戲劇盛行，台灣僅自史坦尼斯拉夫斯基的些許零散著作中學習寫實表演，不免僵化失真而未能取其精髓，其藝術表現無法真正獲得群眾的欣賞。七〇年代以後留學西方（以美國為主）的學者陸續歸來，帶動台灣現代戲劇小劇場運動的產生，正式告別軍中話劇的年代。任教於台北藝術大學戲劇系的學者鍾明德指出：「1980年4月，做為整個小劇場運動『火車頭』的蘭陵劇坊正式

[35] 嚴正〈對斯氏體系研究的幾點想法和意見〉，見《戲劇學習》總10期89頁。

[36] 於1966年至1976年間發生在中國大陸境內的一場政治運動，影響社會各層面長達十年之久。

成立……蘭陵劇坊正名之後三個月，在第一屆實驗劇展中演出了《包袱》和《荷珠新配》，激起了觀眾和藝文界的熱烈迴響。《荷珠新配》一鳴驚人的成功，使得八〇年代台灣的小劇場運動由此前仆後繼地展開。」[37]

貫穿整個八〇年代的台灣小劇場運動，其表導演藝術的表現開始為台灣的現代劇場增添顏色，之後為了與過去僵化的話劇做區分，逐漸以「舞台劇」取代了「話劇」的稱謂。前述蘭陵劇坊的主要訓練者為吳靜吉，他原為留美的教育心理學博士，於1968-1972年在紐約任教期間，他曾經參與喇媽媽實驗劇團（La Mama Experimental Theater Club）的排演，受到外外百老匯西方前衛劇場演員訓練與劇場概念的薰陶，他將此收穫帶回台灣授予蘭陵，間接刺激了台灣小劇場運動以及舞台劇的發展。除了吳靜吉外，還有多數留美、少數留歐的學者們陸續投入劇場展演的創作與教學之中，尤其是大學院校中戲劇科系的教學。台灣的表演教學可以說多半受到美國或西歐的多元化影響，也因此顯得多采多姿。值得特別說明的是，台灣對寫實表演方面的主要學習，乃是通過美國的「方法演技」而來，這可以說是對於「史氏體系」的間接學習。

在台灣的當代劇場中還有一個現象值得注意，就是自小劇場運動起，葛羅托斯基的「貧窮劇場」演員訓練方法曾經蔚為風

[37] 鍾明德〈蘭陵劇坊的初步實驗和小劇場運動：一切由《荷珠新配》開始〉，見《台灣現代劇場研討會論文集──1986-1995台灣小劇場》35頁。

潮。陳偉誠、劉若瑀[38]二人皆是葛羅托斯基在美國主持工作坊期間的門下學生，回台灣後分別擔任起人子劇團、優劇場的演員訓練工作。在台灣那個解嚴未久、現代劇場向外求知若渴的年代，葛羅托斯基的演員訓練方法適時地補足了空缺。劉若瑀曾一度將此訓練方法帶入國立藝術學院（台北藝術大學前身）戲劇系的早期課程中，後續她在優劇場推行「溯計畫」加以發揚光大；陳偉誠則在結束人子劇團的團務訓練後，陸續指導過多所學校戲劇系肢體動作訓練的課程。至今在台灣的劇團與學院的演員訓練中，「貧窮劇場」的理念仍存有一定的影響力。有趣的是，二十世紀的首位劇場大師史坦尼斯拉夫斯基強烈影響著大陸，而台灣則受到世紀末最後一位大師葛羅托斯基的潛移默化；二十世紀劇場開端與尾聲的重要論述，兩岸之間各取其一。

任教於台東大學兒童文學研究所的旅法戲劇學者藍劍虹，在著作中寫下這樣的觀點：「同時有著『波蘭的亞陶』和『史坦尼斯拉夫斯基第二』的現代戲劇家果陀斯基[39]，在史氏的『形體動作表演方法』[40]的基礎上，進一步地揚棄定文劇本和二元化的生產架構，開展出跨越戲劇與生活鴻溝的戲劇形式。」[41]尚有學者進一步認為，葛羅托斯基「貧窮劇場」式的演員訓練，正是史坦尼斯拉夫斯基晚期「形體行動方法」的最佳繼承者。若說，史坦

[38] 本名為劉靜敏，於2004年改名為劉若瑀。
[39] 即葛羅托斯基。
[40] 即形體行動方法。
[41] 《回到史坦尼斯拉夫斯基——人作為一種技藝》208-209頁。

尼斯拉夫斯基為二十世紀的劇場樣貌立下穩固地基，葛羅托斯基則在世紀末建起至高的閣樓風景，其兩端必有不能缺少的層層連結。大陸遵從史坦尼斯拉夫斯基可謂基礎穩固，台灣師法葛羅托斯基因而遠眺風景；但如果只是緊抓地基自然有難以提升之嫌，僅是依附樓閣則有容易有傾倒的可能，這值得兩岸的劇場工作者深思，尤其是身負培育人才責任的教學者。

　　大陸沿用了俄國戲劇學校的規模與分科制度，從學生入學起即採戲劇各專業分科受訓，運用一定的配套授課安排，教師們各自負擔不同階段的教學任務，相互銜接貫穿，讓學生循序漸進地完成訓練過程。台灣則參考了美國戲劇系的建制與綜合訓練思維，讓學生在全面的戲劇課程中，自由選擇表演、導演或其他領域的修課，教師們各展其才、各顯所長，令學生擁有接觸多樣方法論述的機會。可以看出，大陸的表演教師們，謹守學校系方整體的課程規劃，按照其教學階段的任務來授予學生應有的學習；而台灣的狀況，則是學校系方給予表演教師們充分的自主權，可以盡情安排設計個人的教學計畫與內容，在課程的大方向下各自發揮教師所長與心得。

　　從現今的兩岸表演教學實施現況來看，大陸的訓練猶如固定配置的套餐，而台灣的教學則像是自由選擇的自助餐。套餐固然面面俱到、依序而行，但是較缺少選擇上的自由變化；自助餐雖然豐富多樣、自由選擇，但因此容易缺乏順序章法恐流於營養失衡。正由於教學設計上有著如此的差異，大陸學生的基本功顯

得較為紮實、執行實踐能力較強，台灣學生的個人特質則較為彰顯、創造力與想像力較佳。參照後可以發現，兩岸表演教學各自所顯現出的優點，恰恰正是對方所透露出的缺憾之處。

曾任教上海戲劇學院表演系的資深教師陳明正，曾以「樹」為例子做了這樣的一個譬喻，他談到：「史坦尼斯拉夫斯的體系學說應為本、是主幹，而多數的當代表演技巧學說，則為末、為枝葉果實。樹幹單一穩固直挺，而枝幹有不同的方向則各顯其趣。」[42]以此例子再進一步說明，若樹木僅有樹幹而缺乏了枝葉果實的存在，不免單調而無法生氣盎然；然而一旦缺少了強壯的主幹，怎麼能有健康的枝葉、成熟的果實。上述的舉例，除了說明「史氏體系」與當代諸多劇場論述的前後歷史發展關係外，也指出在表演教學中的先後次序。「史氏體系」除了是近代許多表導演創作論述的基石（延續發展或反思立論的憑藉基礎）之外，它同時也是教學實踐的基礎課題，需在學生初入門時期就得打下的基礎。

以前述例子的說明，來看待當今兩岸表演教學中的特色，同樣頗為恰當。大陸的教學主軸清晰明確、基礎穩固，可是較缺乏各色前衛劇場思潮的融入；而台灣的教學顯得活潑多樣、新穎流派學說均在其中，但少了循序漸進的整體規劃，明確的脈絡尚未完全建立。或許，可以思考將二者教學上的優點試著予以結合，

[42] 訪談紀錄。受訪者：陳明正；記錄者：朱宏章。2002年5月上海。

即在四年的教學中，精簡大陸「史氏體系」的運用經驗，做為前一、二年級的基礎課程，後三、四年級的課程，則以台灣的教學經驗為參考，選擇不同訓練背景、各有所長的師資，提供學生各樣的選課機會。前兩年以打好學生的基本功為主要目標，後兩年則以開發學生的不同潛質、鼓勵其自身的創造特性為目的。相信這樣的結合嘗試，有機會在鞏固健碩的主幹的同時、並且能擁有健康茂密的枝葉。大陸的教學若能吸納更多不同的營養、色彩，定能走得更加久遠與多樣；而台灣的教學則迫切需要整理出穩固的體系章節，才能夠發展出更為鮮明且長遠的教學特色。增進兩岸表演教學的交流學習，定可截長補短、相得益彰。

在下一個段落小節中，將進一步概要地介紹史坦尼斯拉夫斯基體系的理想戲劇學校藍圖。接著再延續討論葛羅托斯基如何接續「史氏體系」的既有成果，及葛氏表演訓練所衍生出的演員／人身心修持方法。嘗試整理史坦尼斯拉夫斯基、葛羅托斯基兩位劇場大師給演員們的建言，以供兩岸的表演教學者參考。

五、史坦尼斯拉夫斯基體系的理想戲劇學校藍圖

史坦尼斯拉夫斯基不單將體系的運用，放在莫斯科藝術劇院的創作與演員的訓練中，他還進一步規劃，希望把「史氏體

系」運用到戲劇學校培育人才的籌建上。1933年他就曾與丹欽科（Vladimir Nemirovich-Danchenko，1858-1943）共同就創辦戲劇學校的問題進行討論，在當時史坦尼斯拉夫斯基曾經寫下了許多關於這個問題的手稿。尤其可以從他所著的〈有關戲劇學校教學計畫的札記〉[43]中，得知其所規劃的演員養成課程雛型。

　　歸納該課程規劃的要項如下：一、經由「史氏體系」循序漸進的元素練習，讓演員掌握表演技巧方法，並輔以心理學與性格學的知識。二、透過身體的鍛鍊，如體操、劍術、角力、輕捷武術、雜技、舞蹈等，完成個人形體缺陷的改善，並培養身體的能力。三、訓練演員的呼吸、練聲、歌唱、吐詞、正音、重音與方言等聲音語言的基礎能力。四、培養演員的文學素養，進一步學習語法、邏輯的和情緒的語調，要求演員把握語言的表現力。五、鼓勵演員學習其他類型的藝術領域，如音樂、繪畫，並要求上劇院看戲、看畫展、參加音樂會與參觀博物館等。六、加上化妝課、各時代禮儀課、舞台形體動作技術課、舞台器械基礎課等附加課程。從以上我們可以看出，史坦尼斯拉夫斯基的課程設計是以「史氏體系」的諸元素練習為主軸，並要求演員在身體、聲音、語言各條件的提升，再輔以其他藝術涵養及相關技術課程。史坦尼斯拉夫斯基對培養演員的教學規劃，可說已具有全面的構思；至今這仍是許多戲劇學校培養演員時所依循的基本準則。

[43] 參見《演員自我修養第二部》474-475頁。

戲劇學校的教學成效，其中相當重要的因素正取決於對入學學生的選拔。北京人民藝術劇院導演英若誠（1929-2003）曾經在座談中說過：「培養演員，先要想到第一步怎麼招收演員。」[44]史坦尼斯拉夫斯基同樣重視強調戲劇學校的招生工作，他有過這樣的提示：「許多青年人都是生來就熱愛這裡所講授的舞台藝術的，進戲劇學校，這對其中許多人說來就是夢寐以求的理想。這種人能從事偉大的工作和犧牲，這一點我們應該經常記住。但是也不能忘記，同他們一起來我們這裡的，也還有那些想到劇院中過輕鬆恬意生活、尋找掙錢和飛黃騰達機會的人。所以在招收學生時，重要的是不要放過第一種尋求藝術的人，同時要避免收進第二種即尋求輕鬆工作的人。」[45]

從史坦尼斯拉夫斯基上述的提醒，可以得知他對學生根本素質的高度要求，這是所有學校都該特別重視的。他還提醒主持入學考試的教師，要在應試的諸多考生中判別有演員天賦者是極不容易的，因為天才往往是害羞、含蓄的，在嚴肅正經的考試氣氛中，天才是不容易發出光彩的，因此必須在考試過程中適度予以激發。選拔出合適的考生成為新生，正是戲劇學校培養人才重要的第一步。

進入表演訓練的開始，在史坦尼斯拉夫斯基的看法中，演員的身體首先必須能鬆弛、去除多餘的緊張，之後再談各項身體能

[44] 《論話劇導表演藝術第二輯》19頁。
[45] 《演員自我修養第二部》480頁。

力的提升。他認為演員身體的訓練是有其特殊的目標，並不完全等同於體操、舞蹈、武術等身體訓練的要求。關於課程中採用體操的部分，史坦尼斯拉夫斯基曾提醒學生：「我們需要的是堅強的、有力的、發展平衡的、體格勻稱的身體，要去掉那些不自然的多餘部分。讓體操來矯正身體，可別來醜化身體吧。」[46]

他同時說明了對於運用舞蹈的提醒：「舞蹈不僅能矯正身體，而且能開展動作，使動作放得開並具有明確而完美的型態，這是十分重要的，因為短促的、殘缺的手勢不合乎舞台的要求。」[47]「但是在舞劇和舞蹈部門中，動作的寬廣及其形態的優雅常常達到誇張、做作的程度。這是不好的。」[48]可見史坦尼斯拉夫斯基建議經由其他訓練的身體工作方法，來輔助強化演員的身體能力。簡言之，演員身體的特殊要求在於各種能力（如力量、速度、節奏、協調、平衡、控制等）的均衡發展，最主要的目標是要令演員的身體能夠反應聽命於內心活動，並且能經由身體外部的刺激引導出內在情緒。

同演員的身體訓練一樣，史坦尼斯拉夫斯基認為演員的聲音訓練也不全然等同歌唱家的訓練目標。他曾表示他在發聲與說話關係的探索中，所得到的主要結果為：「在我的說話中出現了音響的不斷的線，它和練聲中所得出來的線一樣，沒有這種線，

[46] 《演員自我修養第二部》32頁。
[47] 《演員自我修養第二部》34頁。
[48] 《演員自我修養第二部》37頁。

就不可能有真正的言語藝術。」[49]但是史坦尼斯拉夫斯基曾經因為尋找發聲的共鳴位置，而在過程中發生了導致說話不自然的經驗，因此他提及：「許多聲樂家所以這麼做，是為了使自己歌唱聲音的音色不至於在說話時受到損傷。不過我認為，對我們演員來說，這是一種多餘的謹慎，因為我們之所以練唱，正是為了說得有聲有色。」[50]

可見戲劇演員對聲音進行開發，最重要的是要回歸到對語言表現力的幫助。除了呼吸、共鳴等發聲問題影響語言表達外，從文學與文化的角度剖析語言更是重要，因為這關係著情感的表達。史坦尼斯拉夫斯基在著作中曾深入分析俄語的吐詞發音，與俄國文化和文學對語言的諸多影響。而這個部分的工作，是各國的戲劇教育者都該進行的，不同的語言自然有其獨特的文化背景和語言規律。使用華語的兩岸演員、戲劇教育者皆應該深入這個問題。

關於身體與聲音、語言的訓練，史坦尼斯拉夫斯基認為在學生入學後就得持續地進行。至於「史氏體系」如何放入學校四年的課程中，以《斯坦尼斯拉夫斯基學派演員的培養》書中的規劃為例，將其概括的安排設定敘述於後：

「一年級的主要任務是演員自我修養，即掌握演員技術的基礎。應當從這個教學任務出發安排小品和片段。小品和片段之

[49] 《演員自我修養第二部》84頁。
[50] 《演員自我修養第二部》83頁。

所以需要並不是由於它們自身,而是做為掌握技巧的一定階段,演員自我修養與創造角色之間的中間環節。演員的技術的目的,在於發展和完善演員的心理與形體天性。它包含舞台行動所有的組成因素:感覺器官的活動、感覺的記憶、形象視象的形成、想像、規定情境、行動的邏輯和順序、思想和感情、與對象之間的形體和言語的相互作用、以及表現力豐富的造型、語音、台詞、性格化、節奏感、群像、舞台調度等等。」[51]

自入學第一年起要讓學生在舞台行動的操作中,一一摸索上述的各項元素,並從觀念中正確理解演員的工作是體驗和體現的並重呈現。史坦尼斯拉夫斯基在這個基礎階段特別重視「無實物練習」,要求學生得於實體物件不存在與假定空間的條件下,能夠正確合宜地行動。這個練習實際上已包含了眾多體系元素的綜合運用,這將為他們日後進入更深層次地探索體系諸元素打下基礎。逐步經由這些基礎訓練後得進一步要求學生,學會在舞台上能夠不再意識這些元素,讓學生領略何謂「通過有意識地使用演員技巧,以達下意識的演員/人的天性的自由創造」。一年級的學習要項,須學會如何在情境中執行行動的有機過程。該階段要求學生自身能夠在被觀看下正確地行動,尚未要求學生以角色的名義行動。

從二年級開始,學生演員除了繼續個人演員素質的自我修

[51] 《斯坦尼斯拉夫斯基學派演員的培養》27-28頁。

養之外，並要開始準備進入角色的創造。在一年級時學會了如何在舞台上呈現自己熟悉的、能體會的經驗與情境，並在其中進行合乎邏輯順序的行動，是為了到二年級開始接觸劇本和角色建立基礎。「學會在劇作家規定的情境中行動，是第二學年的主要任務。一年級學會行動的有機過程，現在要在較複雜的條件下進行，這就要求學生具備較高的技術，因此，鍛鍊活動應當一方面鞏固和加深過去學會的演員的技術元素，一方面學會新的技術元素。斯坦尼斯拉夫斯基把它們稱之為體現的元素，列入第二學年的學習內容。」[52]

在這個學習階段中開始碰觸到文本，學生必須嘗試處理角色、進入劇本的情境中行動，並更進一步了解舞台行動如何轉化為舞台調度。除此之外，學生開始被約束在劇作家的台詞中，還得要求他們掌握如何將劇作文字轉化為舞台語言的能力，並能夠經此了解形體行動是語言行動的基礎。透過對角色的扮演，令學生更明白表演時必須建立起不斷的線，即心理活動線、形體行動線等。以上第二學年的學習目標，是讓學生通過對劇本段落的角色扮演來加以完成。

「從三年級開始，教學的重心要從自我修養開始轉入角色創造。二年級要求學生做到在劇本的生活情境中，以自己的名義執行有機的行動；三年級與二年級不同，它的主要任務是讓學生學

[52] 《斯坦尼斯拉夫斯基學派演員的培養》132頁。

會在人物形象中行動。」[53]這表示學生演員要從二年級初探角色的人物行動的基礎上，過渡到三年級完成人物完整的形象刻畫，必須經過性格化來完成角色的創造，不再僅僅是表述自己而已。這即是要求學生演員對形象的再體現，必須知道該如何建立起他人／角色的生活。史坦尼斯拉夫斯基把這項能力，稱為演員才能中最為重要的資質。為了完成這樣的目標，學生勢必得使角色的（思想、性格、事件、年代、環境等條件）成為自己的，再達到自我與角色的合一。

這過程會促使學生習慣於深入探索更廣層面的生活、更不同特質的人物。另外，學生演員在這個階段學習處理一個完整的角色、而非過去的劇本段落而已，這將使得學生需要充分研究在整齣戲中的表演分配與布局，分析演員／角色的遠景、單位與任務、貫串動作（行動）、最高任務等問題。在這個階段學生演員的自我修養仍是要繼續的，只不過將教學的要點著重在劇本排練和創造角色的工作上；簡言之，要從「舞台的自我感覺」完全過渡到「角色的自我感覺」。

到了最末一年四年級，就要進入畢業演出的階段。「前三年學到的一切都要在實踐中鞏固。要在不同性質的劇作素材的基礎上，進一步掌握舞台創作方法。同時，演員技術的元素訓練要繼續下去，不過逐步轉向獨立完成作業的範圍。四年級的教學與

[53] 《斯坦尼斯拉夫斯基學派演員的培養》304頁。

三年級不同，有它自己的特點。這些特點是由於從教學演出轉到劇場公演而產生的。」[54]學生演員即將經由此階段過渡為劇場演員，因此開始真正面對觀眾後，觀眾的反饋將會對其未來的職業工作造成何種影響？學生演員此時必須已具備獨立掌握體系諸元素的能力，但是要如何經由體系的持續修養，而尋找到符合其自身特質的創作道路？並且如何拓展其未來所能扮演的角色幅度？為了面對日後長期的藝術事業，如何讓學生對表演工作具備更全面的專業紀律與職業道德？思索以上提問的內容，將成為最末一年重要的教學任務。

學生演員在學校四年的培養過程，經歷了在行動中對體驗／體現諸元素進行自我修養（一年級），以自己的名義在劇作家規定的情境中行動（二年級），再進入到在人物形象中行動的再體現（三年級），最後轉向對表演工作職業素養的高度要求（四年級），這正是「史氏體系」戲劇學校表演訓練的總體輪廓。

於此補充，史坦尼斯拉夫斯基還曾經把其體系運用到歌劇的排演上，並使用體系對歌劇的表演者進行授課。「斯坦尼斯拉夫斯基通過他在自己創辦的兩個歌劇講習所裡進行的二十年的工作，為歌劇演員的新歌劇學派奠定了基礎。他認為歌劇藝術是歌唱、音樂和舞台行動有機的組合。」[55]史坦尼斯拉夫斯基對歌劇音樂的喜好，是其源自少年時期所受到的薰陶，音樂是他個人的

[54] 《斯坦尼斯拉夫斯基學派演員的培養》453頁。
[55] 《歌劇導演藝術：斯坦尼斯拉夫斯基的探索》364頁。

重要素養之一，他還因此找到速度節奏對戲劇演員舞台行動、台詞語言與情感的影響規律。[56]可以發現，史坦尼斯拉夫斯基不但將體系的教學價值從現代戲劇推向歌劇，並在其中找到相互滋養的養分。

事實上，史坦尼斯拉夫斯基從不認為「史氏體系」的建立，是一項嶄新的、前所未有的創造；他一再地說明，他創建體系是為了整理歸納出演員創作的共同規律，是為了讓演員能夠在演出當下，回到創作靈感的自然天性當中。確實，人們在生活當中為了適應各項情境因素的交織變化，會不斷地改變並持續進行中的行動，這是一項因日常經驗自然學會的能力。但是演員在劇作家與導演所規範的情境下、在被觀眾注視的條件下，必須在舞台上完成角色的行動，想要掌握如此獨特的、與日常行動有所差別的「舞台行動」，勢必就得重新學習，得再次深入認識人在天性引導下的行動本質。「史氏體系」中的「行動方法」，強調通過有意識的心理技巧，以達下意識天性的自由創造，這正是其核心理念，更是「史氏體系」運用到表演教學時的重要價值。

曾任教上海戲劇學院的資深教員胡導（1915-2013），在其著作中寫著：「把教育學上貫徹教學內容的由簡入繁、由淺入深的科學順序性，以及理論聯繫實踐的教學規律性與完整的『形體行動方法』規律的傳授全結合了起來。使學生的最初學習在自己

[56] 參見《演員自我修養第二部》第五章：速度節奏。

構思的規定情境的練習、小品中進行行動，到學習在劇本片段的情境中按人物的行為邏輯進行行動，到在不同風格、體裁的劇本片段中創造人物的行動，到在完整的舞台演出形象中創造人物形象的行動，成為一個完整表演教學的教程整體。這是人們在學習斯氏的形體行動方法以前所沒有的，因而也是我們感受深刻的。」[57]「史氏體系」的教學價值，正在於系列地整理了有意識的心理技巧與可供分析執行的形體行動，這種對於心理技巧與形體行動相互刺激影響的技法整理，令學習者可以循序漸進地加以掌握。尤其，體系當中經由外在行動引發內在情感的重視，並且強調以內在真實體驗為至高目標，可以說是前無古人的創見與成就。

　　曾有學者如此評論：「史坦尼斯拉夫斯基留給後人的資產極其多元，就像一棵年日久遠的櫟樹，每一截分枝都有重要的轉折、扭曲和結節，其中有些小分枝又會形成轉折。」[58]這些轉折正是後人對體系的解釋與應用。在此提出史坦尼斯拉夫斯基本人對於運用體系的忠告：「沒有什麼能比為『體系』而『體系』更加愚蠢，對藝術更加有害的了。不能把體系當成目的，不能變手段為實質。這樣做法本身就是最大的虛假。」[59]的確，將該體系不經消化而僵化地運用，就如同給演員上了枷鎖。體系是演員的

[57]　《戲劇表演學》41頁。
[58]　《身心合一：後史坦尼斯拉夫斯基的跨文化演技》34頁。
[59]　《演員自我修養第一部》234頁。

工具、幫手和良策，它絕不能成為凌駕於演員的主人；不能忘記史坦尼斯拉夫斯基除了強調體系的必要性之外，他同時極度看重演員個人對體系如何融會理解。若是演員因為使用體系反而禁錮了自己，這絕非是他想要協助演員的本意。同樣的，史坦尼斯拉夫斯基提供給我們值得參考的教學方案，但當我們在了解他規劃戲劇學校藍圖的立意時、並思考如何將之應用到當今的戲劇表演教學時，史坦尼斯拉夫斯基以上的警語同樣值得細細思索。

六、葛羅托斯基接續史坦尼斯拉夫斯基

在先前〈對照兩岸表演教學的實施特色〉的小節中曾提到：二十世紀的首位劇場大師史坦尼斯拉夫斯基強烈影響著大陸，而台灣則受到世紀末最後一位大師葛羅托斯基的潛移默化；二十世紀劇場開端與尾聲的重要論述，兩岸之間各取其一。因而想在此補充討論，葛羅托斯基是如何接續史坦尼斯拉夫斯基對演員提出建言，以及個人實際參與葛氏相關訓練的收穫心得。

波蘭戲劇家葛羅托斯基在1965年發表〈邁向貧窮劇場〉一文，並與其演員們成立了波蘭劇場實驗室（Laboratory Theatre），提出了貧窮劇場的戲劇理念。他思考著，在劇場中若是省略了各項繁複的劇場元素之後，有什麼是一定無法略去、無

法被替代的？他的答案是不可或缺的兩項元素，演員及觀眾。因此他在二十世紀中葉過後，於1959年至1970年間所進行的劇場實踐，其本質即以演員與觀眾的關係為中心，其他的劇場元素則被降低，並且其戲劇議題都是圍繞著這個中心而設計的。另一方面來說，葛羅托斯基的劇場實踐目的在於「人的超越」，透過劇場表演使人超越既定價值、使個人得到解放與提升。

　　葛羅托斯基可以說是繼史坦尼斯拉夫斯基之後，另一位集中討論演員工作方法的戲劇家。他認為演員的表演是劇場中最核心的主題，重要於造型、布景、燈光、音樂等其他技術元素的表現。葛羅托斯基之所以聚焦在演員這項劇場中唯一活生生的元素，這與他早年探索性靈成長的經驗有關。史坦尼斯拉夫斯基體系將演員的工作定義為自我藝術的修養，通過學習體系諸元素來增長演技能力；而葛羅托斯基的演員訓練則可以視為演員／人的身心修持，經由大量的身體工作以去除人的慣性限制。一為增長演技的加法，一為去除制約的減法。

　　曾有人這樣提問，各種傳統的古老宗教、瑜伽已提供了行之經年的修行方法，是否有必要再尋找出一種新的修行之道？這答案自然是見仁見智的。但對演員來說，即便不以性靈的提高為最終目的，自我修行之於演員的實質意義，仍然是提供了確確實實的、極其深刻的自我鍛鍊。

　　葛羅托斯基貧窮劇場的演員訓練方法，從歐陸到美洲進而再傳播到亞洲，台灣則於二十世紀八〇年代左右的小劇場運動，

就逐漸受到貧窮劇場訓練方法的影響。然而史坦尼斯拉夫斯基體系卻因為政治影響的時空條件，始終通過轉譯而未能真正直接地影響台灣的劇場，反倒是葛羅托斯基貧窮劇場的論述，因為赴美留學親炙葛氏的學者陸續返台教學與創作，直接地影響了台灣的劇場發展。從早期的人子劇團、優劇場（現今的優表演藝術劇團）、臨界點劇象錄……到近期的身聲劇團、金枝演社等團體的作品或訓練，仍可見到貧窮劇場的影響餘韻。

　　貧窮劇場的訓練方法中，由大量的身體工作為開端，葛羅托斯基曾經從各種古老傳統文化的身體訓練方法當中，意圖歸納出超越文化的共同準則。身體工作鍛鍊了人的本能及運動中心，進一步將影響情感中心的運作，最後則可能達到智能中心的提高，這是一項漫長且辛苦的過程。史坦尼斯拉夫斯基曾經將演員分為本能、情感、理智三種取向，他同時也把這三項能力歸納成三項主要的表演驅動力，可以從任何一項做為起始點，但最終必須達到三者的兼而有之。由此發現，葛羅托斯基的訓練工作和史坦尼斯拉夫斯基的體系方法有著共通之處，尤其貧窮劇場採用大量的身體訓練的特色，因此有評論家將葛羅托斯基視為史坦尼斯拉夫斯基晚期形體行動方法的最佳繼承者。

　　葛羅托斯基在四十歲以前，仍然從事劇場中的藝術創作，他的劇場作品通過演員揭露獻身的演出，充滿著神祕莊嚴的氛圍，所以也有評論者把葛羅托斯基看待成亞陶殘酷劇場理念的具體實踐者。然而葛羅托斯基從他中年之後直到晚年，再也沒有涉入劇

場作品的藝術創作領域，這期間他始終專注在「人」的修持提升工作。如果說演員一旦將自我的身心修持，當成是學習表演的終極目標，那麼其創作工作是否會如同葛羅托斯基一般選擇終結？一位不再進行任何創作的演員是否仍然是演員呢？

個人的修持工作最後終將走向私密的目的需求，而演員當然得在觀眾面前持續地演出創作；這也就是說，葛羅托斯基的最終目標是放在人的修行提升上，表演與劇場對他而言，僅是一項修行的過渡與工具，但是身為演員的最終目標，應當是擺放在表演能力的不斷提升並於舞台上實踐。演員的訓練過程，始終圍繞著身心各項條件的提升與挑戰，因此演員訓練很大部分的內容與修行者的道路是近似的。但修行的道路最終是邁向神祕的、不可言說的境界，而演員的創作表達仍然得擺放在可表述、可被傳達、可被感受的領域。

因此我們可這樣試想，若是演員把修行的提升與演技的修養重疊鍛鍊，是有機會因此拓展技藝能力的幅度，但是對於修持的至高境界則必須保持開放，並且思考演技的表述得與他人的鑑賞有關。曾有學者提及，史坦尼斯拉夫斯體系中論及下意識靈感的運作，與葛羅托斯基追求演員出神狀態的呈現，這之間有著不少交集之處；但是史坦尼斯拉夫斯基個人的藝術歷程，仍然是以劇場的展演為前提，而葛羅托斯基則是離開了演出創作，轉向於祕境的修持。或許對演員來講，這恰好是兩種有著交集的不同示範，那麼對於表演的運用目標，就端賴於學習者的自我定義與追

求了。

　　分享個人在優劇場受訓期間，印象深刻的兩件事：一、開始擊鼓訓練的初始，迎接神位至新店老泉劇場進行宗教性儀式，在該儀式末尾團體進入出神狀態的獨特經驗。二、某次進階訓練之後，個人通過重複性的身體操作與唱誦，連接到不同層次意識的經驗。這些經驗至今對我而言，仍存有些許的疑惑、未能真正明白當下究竟發生了什麼……這是否就是所謂出神狀態的高階經驗？然而我能確定的是，「人」確實充滿各種可能性，接觸表演訓練是獨特的且不可思議的旅程。

　　身為表演教師，我必須要教給學生們演技的素養與能力。同時得鼓勵他們，不放棄進行各項身心的探索和鍛鍊。

【結語】教學與創作的折返跑

　　在個人多年的演出實踐中，經常發現演員的工作被人們所曲解，或是投射了過多的想像。演員確實是一項獨特且不易定義的職業，簡單地說，不是經常被看輕簡化、就是被過於浪漫地理解。容易被誤會曲解的部分在於，認為表演是假象、欺騙的同義詞，或覺得演員的能力往往由天賦條件所決定。過度浪漫想像的部分在於，認定演員是光鮮亮麗的一群人，表演工作往往是通往功成名就、揚名立萬的捷徑。經由多年的教學與創作之後，個人充分感受到學習表演、身為演員是一種需要，那是一種令自己更加完整的需要。

　　法國雕塑家奧古斯特・羅丹（Auguste Rodin，1840-1917）在論及藝術家之效用時，曾經表示：「一般人說藝人只反映周圍的情操；當然，授一面明鏡給人類，使他愈能認清自己的面目，是極有益的事；但藝者的事業當有遠過於此者。他們在傳統中汲取寶藏，但他們使這寶藏日增宏富。他們確是發明家、指導

者。」[1]羅丹以上的觀點，尤其適用於演員這項工作的定義。因為表演創作除了對於演員本身而言，可以讓自我更趨完整之外，對他人來說，還可以發揮反思人類生活、啟迪眾人智慧的作用。所以說優秀的演員所從事的創作，正是一項利他益己的行為，並且是值得尊重的專業工作。

現今的我，以三十年的時間經歷了表演學生、劇場演員、劇場導演、影像演員、表演教師等數種身分，長年下來已累積出許多作品、培育出優秀後進，這些成為我個人最大的資產。教學與創作這兩者在我的專業中相互滋養，持續保持著教師與演員的雙重角色，將會是我日後持之以恆的目標。希望能把自己在舞台上親身經歷的實戰經驗，在課堂上一一分享給學生；同時也期許自己能將課堂中與學生共勉的表演筆記與精神，持續在未來的作品中實踐。教學與創作的折返跑，如此的過程看似反覆，但我經常可以在此反覆折返的過程中，感受到自己如同行進在迴旋階梯般的提升進步，實屬幸運。

本書《表演創作與演員素養》的完成，除了是自我專業歷程的階段性紀錄之外，更期待這本著作的內容，能給予表演工作者及青年教師提供些許參考。藝術的創作方法從來沒有標準答案，人性的善惡是非在不同的層面思考，也將出現不同的見解。因此呈現人性各種面貌的演員，必須保持宏觀的視野與溫柔的心態，

[1] 《羅丹藝術論》254頁。

去理解、表現人群的生活，並且時時堅信、同步反思表演的價值。得要持續致力於深入生活的真實、探求創作的規律、保持強大的身心、平衡信心與謙卑，演員才不至於被表演工作所耗損或矇蔽，如此，表演才會是一項真正利人利己的工作。

謹以此書獻給我摯愛的父親、母親，朱慶炎先生及朱江紀美女士。

今後我在教學與創作的折返跑，仍將繼續。

引用書目與參考資料

王友輝（2002）。〈表演世家的開始——台灣劇場表演訓練的演進〉，
台北：《表演藝術》116期37-42頁。

尤金諾・芭芭等著，丁凡譯（2012）。《劇場人類學辭典——表演者的
秘藝》。台北：國立台北藝術大學、書林出版公司。

方偉等著（2000）。《演員藝術語言基本技巧》。北京：文化藝術出
版社。

平田織佐著，戴開成譯（2015）。《演劇入門》。台北：書林出版公司。

尼金斯基著，劉森堯譯（2002）。《尼金斯基筆記》。台北：心靈工坊
文化事業公司。

朱宏章（2014）。《演員筆記30篇》。台北：國立台北藝術大學、遠流
出版公司。

安原良（2002）。〈專業之道，路迢迢——學院表演教育的現況與問
題〉，台北：《表演藝術》116期43-47頁。

吳全成編（1996）。《台灣現代劇場研討會論文集——1986-1995台灣
小劇場》。台北：行政院文化建設委員會。

克里希那穆提著，葉文可譯（1994）。《人生中不可不想的事》。台
北：方智出版社。

余秋雨（1990）。《藝術創造工程》。台北：允晨文化公司。

狄奧多羅斯・特爾左布勒斯著，蔡志擎、林冠吾譯（2018）。《酒神的
回歸》。台北：國家表演藝術中心。

河竹登志夫著，叢林春譯（1999）。《戲劇舞台上的日本美學觀》。北京：中國戲劇出版社。

芮克著，孟祥森譯（1990）。《內在之聲》。台北：水牛圖書出版公司。

邱坤良（1992）。《日治時期台灣戲劇之研究——舊劇與新劇（1895-1945）》。台北：自立晚報文化出版部。

耶日·格洛托夫斯基著，魏時譯（1984）。《邁向質樸戲劇》。北京：中國戲劇出版社。

珍妮·查瑞思撰，鍾明德譯（2005）。〈成為演員〉，台北：《戲劇學刊》1期195-219頁。

迪倫·唐諾倫著，馬汀尼、陳大任譯（2010）。《演員與標靶》。台北：聲音空間公司。

胡導（2002）。《戲劇表演學》。北京：中國戲劇出版社。

亞莉安·莫虛金、法賓娜·巴斯喀著，馬照琪譯（2011）。《當下的藝術》。台北：國立中正文化中心。

索甲仁波切著，鄭振煌譯（1997）。《西藏生死書》。台北：張老師文化公司。

格·克里斯蒂著，李珍譯（1985）。《斯坦尼斯拉夫斯基學派演員的培養》。北京：中國戲劇出版社。

格·克里斯蒂著，夏立民等譯（1999）。《歌劇導演藝術：斯坦尼斯拉夫斯基的探索》。北京：文化藝術出版社。

烏塔·哈根著，陳佳穗譯（2011）。《演員的挑戰》。台北：書林出版公司。

張仁里編（1985）。《論話劇導表演藝術第一輯》。北京：中國戲劇出版社。

張仁里編（1985）。《論話劇導表演藝術第二輯》。北京：中國戲劇出

版社。

麥可・契訶夫著，白斐嵐譯，程鈺婷校（2018）。《致演員：麥可・契
　　訶夫論表演技巧》。台北：書林出版公司。

梁伯龍、李月主編（2002）。《戲劇表演基礎》。北京：文化藝術出
　　版社。

菲利普・薩睿立著，馬英妮、林見朗、白斐嵐譯（2014）。《身心合
　　一：後史坦尼斯拉夫斯基的跨文化演技》。台北：書林出版公司。

斯坦尼斯拉夫斯基著，史敏徒譯（1985）。《我的藝術生活》。北京：
　　中國電影出版社。

斯坦尼斯拉夫斯基著，林陵等譯（1985）。《演員自我修養第一部》。
　　北京：中國電影出版社。

斯坦尼斯拉夫斯基著，鄭雪來譯（1985）。《演員自我修養第二部》。
　　北京：中國電影出版社。

斯坦尼斯拉夫斯基著，鄭雪來譯（1985）。《演員創造角色》。北京：
　　中國電影出版社。

焦桐（1990）。《台灣戰後初期的戲劇》。台北：台原出版社。

蜷川幸雄著，詹慕如譯（2015）。《千刃千眼》。台北：國家表演藝術
　　中心。

黛安・艾克曼著，莊安祺譯（1993）。《感官之旅》。台北：時報出版
　　公司。

鍾明德（2001）。《神聖的藝術——葛羅托斯基的創作方法研究》。台
　　北：揚智文化公司。

藍劍虹（2002）。《回到史坦尼斯拉夫斯基——人作為一種技藝》。台
　　北：唐山出版社。

羅丹述，葛塞爾著，傅雷譯（2001）。《羅丹藝術論》。北京：中國社
　　會科學出版社。

嚴正（1978）。〈對斯氏體系研究的幾點想法和意見〉，北京：《戲劇
　　學習》總10期88-92頁。

David Mamet著，曾偉禎編譯（2004）。《導演功課》。台北：遠流出
　　版公司。

Viola Spolin著，區曼玲譯（1998）。《劇場遊戲指導手冊》。台北：
　　書林出版公司。

新美學53　PH0248

新銳文創
INDEPENDENT & UNIQUE

表演創作與演員素養

作　　者	朱宏章
責任編輯	尹懷君
圖文排版	陳秋霞
封面設計	王嵩賀

出版策劃	新銳文創
發 行 人	宋政坤
法律顧問	毛國樑　律師
製作發行	秀威資訊科技股份有限公司
	114 台北市內湖區瑞光路76巷65號1樓
	電話：+886-2-2796-3638　傳真：+886-2-2796-1377
	服務信箱：service@showwe.com.tw
	http://www.showwe.com.tw
郵政劃撥	19563868　戶名：秀威資訊科技股份有限公司
展售門市	國家書店【松江門市】
	104 台北市中山區松江路209號1樓
	電話：+886-2-2518-0207　傳真：+886-2-2518-0778
網路訂購	秀威網路書店：https://store.showwe.tw
	國家網路書店：https://www.govbooks.com.tw

出版日期	2021年3月　BOD一版
定　　價	320元

讀者回函卡

國家圖書館出版品預行編目

表演創作與演員素養 / 朱宏章著. -- 一版. --
臺北市：新銳文創, 2021.03
面；　公分. -- (新美學；53)
ISBN 978-986-5540-31-9(平裝)

1.表演藝術 2.藝術教育 3.演員

981.5　　　　　　　　　110002024